유홍준의
한국미술사
강의 5

조선
도자

Story
of
Korean Art

유홍준의
한국미술사
강의 5

눌와

# 조선왕조 도자기의 영광과 전개 과정

이 책은《한국미술사 강의》제5권으로 조선시대 도자사 편이다. 본래 미술사의 4대 분야는 건축, 조각, 회화, 공예이고 도자기는 공예의 일부분이다. 그러나 동양미술사에서 도자사는 일찍부터 회화사, 서예사와 마찬가지로 독립된 분야사로서 연구되고 서술되어 왔다. 이는 동양미술사와 서양미술사의 큰 차이이기도 하다. 때문에 조선시대 도자사를 공예사에서 분리하여 별권으로 펴내게 되었다.

조선시대 도자사는 분청사기와 백자가 양대 산맥을 이루고 있다. 국초에는 고려 상감청자의 전통을 이어받은 분청사기가 주류를 이루었다. 분청사기는 14세기 말, 여말선초에 청자가마가 폐쇄되고 일자리를 잃은 사기장들이 뿔뿔이 흩어져 전국 각지에 개설한 지방 가마에서 전개되었다. 1454년에 완성된《세종실록 지리지》에 따르면 전국에 139개소의 자기소가 있었다.

그러다 세조 연간인 1467년 무렵에 나라에서 경기도 광주에 사옹원司饔院의 분원分院을 설치하고 관요官窯를 운영하면서 본격적으로 백자가 생산되어 분청사기와 백자가 양대 흐름을 형성하였다. 이후 조선왕조가 백자에 집중하면서 분청사기는 16세기 전반부터 점점 쇠퇴의 길을 걸어 마침내 16세기 후반에 이르면 양식으로서의 자기 생명을 다하고 사라지게 되었다.

분청사기는 이처럼 한 시대를 풍미하다가 약 400년 전에 소멸한 뒤 오랫동안 잊혀왔는데 근대 이후 그 독특한 아름다움이 재발견되면서 다시 등장하게 되었다. 분청사기의 아름다움은 한마디로 질박한 아름다움에 있다. 백자가 품격 있고 고상한 아름다움을 추구한 반면에 분청사기에는 삶의 서정이 짙게 배어 있다.

이는 관官의 통제로부터 벗어나면서 민民의 생활 정서를 적극 반영하여 조형적 해방을 누린 결과이다. 이런 서민적인 아름다움을 가진 분청사기는 세계 도자사의 시각에서 볼 때도 독특한 위상을 갖는 한국미술사의 자랑이다.

백자는 인간이 만들어낸 가장 훌륭한 생활용기로 아직까지 이를 능가하는 그릇은 발명되지 않았다. 백자 중에서도 경질백자는 중국에서 먼저 시작되었고 14세기에 경덕진 가마에서 청화백자를 개발하면서 크게 발전하였다. 이후 15세기에 조선과 베트남, 17세기에 일본, 18세기에 유럽으로 퍼져나가며 나라마다 독특한 백자 세계를 전개해 갔다.

조선시대 백자의 특질은 한마디로 '순백純白에 대한 숭상'으로 요약된다. 다른 나라 백자는 바탕만 백자이지 대부분 여러 색깔의 안료를 사용한 채색자기이다. 백자 위에 그림을 그리는 유상채釉上彩에 에나멜 안료와 금속 재료까지 사용하기도 하였다. 이에 반해 조선왕조의 백자는 순백자의 순결을 잃지 않으면서 전개되었다. 청화로 문양을 넣을 때도 흰 여백의 미를 살렸으며 붉은색이나 갈색 무늬도 아주 제한적일 정도로 절제되었다. 이는 천성적으로 백색을 사랑한 백의민족의 정서와 검소함을 숭상한 조선시대 선비문화가 반영된 결과라 할 수 있다.

조선백자의 아름다움에 대해서는 초기 미술사가들이 여러 가지로 정의를 내린 바 있다. 고유섭은 비정제성이 주는 구수한 큰 맛, 최순우는 어진 선 맛에서 일어나는 너그러움, 김원용은 꾸미지 않은 자연스러운 아름다움에서 조선 도자기의 특질을 보았고 이것이 한국적인 아름다움의 본질이라고 하였다. 그리고 화가 김환기는 조선백자를 보고 있으면 싸늘한 사기그릇인데도 따뜻한 체온을 느끼게 하는 인간적 체취가 있다고 하였다.

일찍이 야나기 무네요시는 동양 세 나라의 도자기를 비교해서 중국은 형形, 일본은 색色, 조선은 선線의 예술이라고 하였다. 중국은 형태미가 강하고, 일본은 색채가 다양하고, 조선은 선이 아름답다고 했다. 그리하여 도자기 애호가들은 중국 도자기를 보면 멀리 놓고 안정된 상태에서 감상하고 싶어지고, 일본 도자기는 곁에 두고 사용하고 싶어지는 데 반하여 조선 도자기를 보면 어루만지고 싶어진다고 감성적 인식의 차이를 말하고 있다. 결국 조선백자의 세계는 형식적으로는

인공적인 기교가 너무 두드러지지 않게 하는 기법상의 여유가 있고, 내용에서는 인간적 체취가 느껴지는 친숙함을 지향하였다고 할 수 있다.

조선백자는 500년간 각 시기마다 그 시대의 취미에 맞는 기형과 문양을 낳았다. 같은 종류의 항아리라도 시기마다 다른 색감에 다른 기형이 나타나면서 다양한 미감을 보여준다. 이를 시대양식이라고 한다. 조선 전기 백자에는 귀貴티가 있고, 금사리 가마 백자에는 문기文氣가 있고, 분원리 가마 백자에는 부富티가 있다고 할 수 있다. 이것은 사기장 개인의 취향이 아니라 시대양식의 차이이다. 이 시대양식이 있음으로 해서 조선백자는 미술사에서 하나의 독립된 장르로 당당한 위상을 갖고 있는 것이다.

조선백자 500년의 전개 과정은 학자마자 견해가 다르지만 대개 전기, 중기, 후기로 나누고 있다. 1592년 임진왜란이 일어날 때까지를 전기, 전란 극복 과정에서 철화백자의 시대를 연 17세기 100년간을 중기, 18세기 초에 개설된 금사리 가마에 와서 백자의 질이 향상되어 분원리 가마에서 전성기를 누리다 왕조의 말기에 쇠퇴하는 과정을 후기로 분류하고 있다.

그런데 후기의 경우 도자사가들은 한결같이 19세기 중엽으로 가면 백자의 질, 그리고 기형과 문양에 큰 변화가 있음을 말하면서도 시대를 구분하지 않고 있다. 그 이유는 후기와 말기의 전환 시점을 설정하는 것이 애매하여 포괄해 다루고 있는 것이다. 이 점은 조선시대 회화사에서도 비슷하게 나타나고 있다. 그러나 미술사에서 편년은 그 시대 문화의 성격을 이해하는 기준이 된다는 점에서 후기와 말기의 양식이 다르다면 시대 구분도 하는 것이 맞다.

조선 후기 백자의 말기 현상은 전반적으로 19세기 중엽부터 나타나는데, 백자의 질이 현저하게 떨어지는 가운데 운현궁의 백자들이 말해주듯 기형과 문양에서 청나라의 신풍新風이 유행하다가 결국 왕조 말기 관요의 종말과 함께 양식으로서 자기 생명을 다하고 만다. 이 점은 회화사에서 조선 말기로 들어가면 북산 김수철, 일호 남계우 등의 신감각파 그림이 새롭게 등장하는 가운데 도화서 화원들의 그림은 매너리즘에 빠지는 경향과 비슷한 궤도를 보여준다.

이에 연대 설정과 유물의 편년에 대해서는 다소 이론이 있겠지만 회화사의

흐름과 연계하여 1850년 무렵부터 1883년 민영화를 거쳐 1916년 분원리 가마가 폐쇄되는 때까지를 조선시대 도자사의 말기로 시대를 구분하였다. 도자사가들의 많은 지적과 가르침을 부탁드린다.

조선시대 도자사에는 분청사기와 백자 이외에 도기, 흑자, 오지, 옹기 등이 있다. 또 관요 이외에 민요民窯라 불리는 지방 가마에서도 도자기가 제작되었다. 그러나 이에 대한 연구는 용어의 정리도 아직 이루어지지 않을 정도로 저마다 다르게 설명하고 있다. 때문에 내가 의지하고 기술할 하나의 모델을 찾지 못했다. 그렇다고 생략할 수도 없는 일이었다. 이에 나는 많은 고민 끝에 그 중요성을 강조한다는 의미에서 지방 가마와 도기를 별도의 장으로 마련하고 현재까지 알려진 사항들을 정리하여 제시하였다.

한국미술사를 공부하기 시작하면서 나는 회화사를 전공으로 삼았지만 정작 한국미술사의 진수를 느낀 것은 도자기였다. 항아리와 병에서 독특한 아름다움을 느끼고 시대양식을 읽어낼 수 있는 것은 큰 기쁨이었다.

나에게 조선 도자기의 아름다움을 가르쳐준 분은 정양모 선생이고, 조선백자의 편년을 가르쳐준 분은 윤용이 교수이다. 나는 이 두 분의 개인적인 가르침을 바탕으로 하면서 그동안 끊임없이 발표된 많은 도자사가들의 연구 성과를 수렴하여 조선시대 도자사를 서술하였다. 이를 위해 나는 박정민 교수의 가르침을 받고 많은 토론을 가졌다. 부록인 중국과 일본 도자사의 흐름은 독자들이 조선시대 도자사를 세계 미술사의 시각에서 이해하는 데 도움이 되도록 제시한 것이다.

이번 책을 펴내는 데에도 명지대학교 한국미술사연구소 연구원들의 도움이 있었다. 박효정, 김혜정, 신민규, 홍성후 등의 치밀한 자료 검색과 '팩트 체크'에 크게 힘입었다. 그리고 본문 설명과 도판이 같은 면에 나올 수 있도록 편집하기 위해 정말로 열과 성을 다 보인 눌와의 김효형 대표, 김선미 주간, 김지수 팀장, 임준호 편집자, 엄희란 디자이너의 노고에 각별히 감사드린다.

2023년 10월
유홍준

5권 차례

조선왕조 도자기의 영광과 전개 과정　　　　　　　　　　4

일러두기

1 문화재 명칭은 가능한 한 지정 명칭을 따랐으나 유물·유적을 이해하는 데
  도움이 된다고 여겨지는 경우 그와 달리한 것도 있다.

2 책 제목·신문·화첩 등은《 》, 논문·글 제목·회화·유물·노래 등은〈 〉로 표
  시했다. 문장 안에서 강조하거나 구별할 경우는 ' '로 묶었고, 문헌을 직접 인
  용한 경우는 " "로 묶었으나 문단을 달리할 경우는 따로 표시하지 않았다.

3 중국의 인명과 지명, 작품명 등은 우리의 한자음대로 표기했다. 일본의 인명
  과 지명 등은 일본어 발음대로 표기하고 [ ] 속에 일본어를 넣되, 절의 경우
  우리의 한자음으로 표기하고 ( ) 속에 일본어 발음을 넣었다.

4 중요 인물들의 경우 괄호 안에 생몰연대를 넣었다. 다만 생몰연대가 밝혀지
  지 않은 경우에는 넣지 않았다.

5 본문 글의 이해를 돕기 위해 도판을 실었으며, 각 장마다 구분하여 앞에서부
  터 도판이 실린 순서대로 일련번호를 매겼다. 일련번호는 해당 본문 글에 함
  께 표시하여 관련 내용을 찾기 쉽도록 하였으나 글에서는 순서대로 표기되
  지 않은 경우도 있다. 다른 권이나 장에 실린 도판일 경우에는 해당 쪽수를
  넣어 찾아보기 쉽게 했다.

6 도판 설명은 일련번호, 작품 이름, 작가 이름, 시대, 재질, 크기, 문화재 지정
  현황, 소장처(소재지) 등의 순서로 표기했다. 작가가 알려지지 않은 경우 작
  가는 생략했고, 도자 유물은 cm 단위로 높이 혹은 입지름을 중심으로 표기
  했다. 회화는 세로×가로로 표기했다.

7 국보, 보물, 사적, 명승, 천연기념물, 국가민속문화재는 독자들의 편의를 위
  해 기존의 지정번호를 표기했다. 문화재청이 지정번호를 부여하지 않기로
  한 2021년 11월 19일 이후 지정된 경우 지정 여부만 표기했다.

51장
분청사기

# 민民의
# 자율성이 낳은
# 조형의 해방

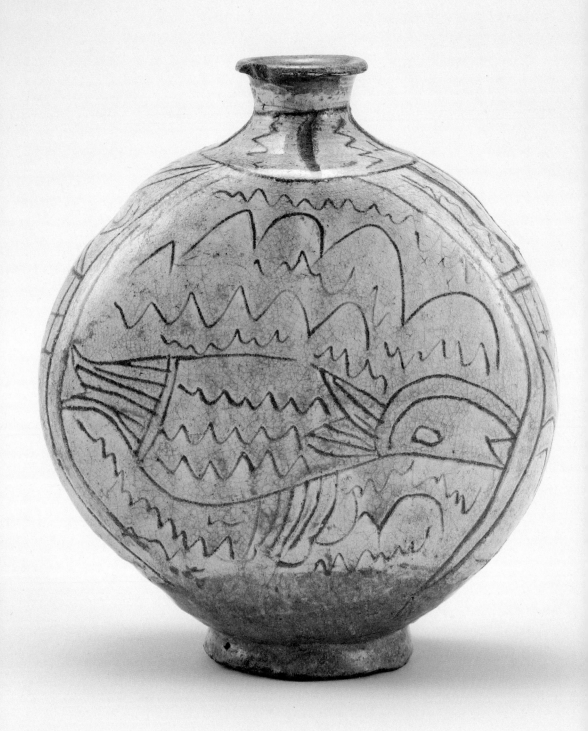

## 분청사기의 특질

분청사기粉靑沙器는 백자白磁와 함께 조선 도자의 양대 산맥을 형성하고 있다. 분청사기는 고려 상감청자象嵌靑磁의 전통을 이어받아 조선 초기 도자 문화를 주도하여 15세기 중엽까지 전성시대를 누렸다. 그러다 명나라의 우수한 백자에 자극을 받은 성종成宗(재위 1469~1494) 연간 본격적으로 양질의 백자가 생산되면서 백자와 함께 양대 흐름으로 병존했으며 16세기 후반이 되면 백자에 밀려 생명을 다하고 사라졌다.

이리하여 조선 도자의 정통성은 백자가 차지하게 되었지만 분청사기는 조선 전기 약 150년 동안 제작되면서 백자와는 전혀 다른 도자 예술세계로 조선시대 도자사의 내용을 풍부하게 채워주고 있다.

분청사기는 백자와 여러 면에서 달랐다. 제작 환경이 달랐고 예술적 지향도 전혀 달랐다. 백자는 기본적으로 국가에서 직접 운영하는 관요官窯가 생산을 주도하였지만 분청사기는 각 지방에 산재해 있던 지방 가마에서 주로 만들어졌다. 때문에 분청사기는 제작 여건이 백자보다 좋지 못했지만 관官의 통제로부터 벗어나 민民의 생활 정서가 반영되는 조형의 해방을 누릴 수 있었다. 백자가 품격 있고 고상한 아름다움을 추구했다면 분청사기는 삶의 정서가 반영된 질박質朴(실질적이며 소박)한 아름다움을 보여주었다.

미적 관점에서 보자면 백자는 양반공예, 분청사기는 민속공예에 가깝다고 할 수도 있다. 공예란 생리상 대부분의 경우 지배층 문화의 산물로 세련미를 추구하지만, 서민의 체취를 자아내는 분청사기의 미적 성취는 세계 공예사적으로도 아주 드문 것이다.

## 분청사기의 명칭

분청사기는 이처럼 시대적 사명을 다하고 백자에게 그 임무와 지위를 넘겨주고

분청사기조화물고기추상무늬편병(물고기무늬 부분), 15세기 후반, 높이 23.5cm, 개인 소장

종말을 고했지만 두 차례에 걸쳐 일본에서 부활하였다. 첫 번째는 16세기 일본 다도인茶道人에게 존숭받은 것이다. 이는 일본 다도가 종래의 화려취미에서 벗어나 꾸밈없는 질박한 정신의 '와비차[侘び茶]'를 추구하면서 이에 걸맞은 찻잔으로 애용한 것이다. 두 번째는 20세기 초, 야나기 무네요시[柳宗悅](1889~1961)로 대표되는 일본의 민예民藝학자들이 인위적인 기교의 공예보다 꾸밈없이 자연스러운 아름다움의 생활의 미를 강조하면서 분청사기를 높은 차원의 예술적 성취로 주목한 것이다.

일본인들은 우리의 분청사기를 자기들 식으로 이름 지어 미시마[三島], 하케메[刷毛目], 고히키[粉引] 등으로 불렀다. 미시마는 그들이 분청사기를 수입해 간 조선의 지명에서 유래한 것으로 생각되고 있고, 하케메는 귀얄무늬 분청사기, 고히키는 백토담금 분청사기를 말한다. 미시마라는 명칭의 유래에 대해서는 시즈오카[靜岡]의 미시마신사에서 인쇄하던 달력이 인화무늬 분청사기의 무늬와 비슷하게 생긴 데서 유래한 것으로 보는 견해도 있다.

일제강점기 고미술 시장에서 조선 도자 붐이 일어날 때 분청사기는 통칭 '미시마', '하케메'로 불렸다. 야마다 만기치로[山田萬吉郎](1902~1991)가 1943년에 지은 분청사기에 관한 저서의 제목이 《미시마 하케메[三島刷毛目]》였다. 그러나 정작 우리에게는 분청사기를 지칭하는 명칭이 따로 없었다. 조선시대 당대에 분청사기는 그냥 자기磁器, 瓮器, 또는 사기沙器, 砂器라는 보통명사로 불렸을 뿐이다.

이에 한국미술사의 아버지라 할 고유섭高裕燮(1905~1944) 선생은 우리 식의 이름을 부여할 필요성을 느끼고 이를 백토로 분장한 회청색을 띠는 사기그릇이라는 의미로 분장회청사기粉粧灰青沙器, 줄여서 분청사기粉青沙器라 이름 지었다. 그리고 통상 분청粉青이라고도 부르고 있다.

분청사기라는 용어는 이처럼 우리 문화유산의 정체성을 위하여 만든 새로운 용어인데 여기서 '자기'라 하지 않고 '사기'라고 한 것이 개념상 많은 오해를 낳고 있다. 마치 청자, 백자는 자기이고 분청사기는 사기그릇이어서 질이 다르거나 낮은 것이라는 뉘앙스를 풍기는 것이다.

이에 윤용이 교수는 분청사기는 청자, 백자와 같은 맥락에서 '분청자粉青磁'라고 부르는 것이 맞다고 지적하고 분청자로 용어를 바꿀 것을 제안하고 있다.

그러나 분청사기는 이미 80년 가까이 사용해 온 미술사 용어로, 박물관 용어해설집은 물론이고 국어사전에도 실려 있을 정도로 굳어 있기 때문에 여기서는 그 지적이 옳음만 받아들이고 관행대로 분청사기 혹은 분청이라 지칭하기로 한다.

## 분청사기의 탄생과 종류

고려 말 상감청자는 급속히 퇴락의 길로 들어섰다. 1350년 무렵부터 남해안과 서해안에 왜구의 습격이 잦아지면서 1370년 무렵 나라에서는 백성의 안전을 위하여 바닷가에서 50리 이내에 사는 사람들을 내륙으로 이주시켰다. 이에 강진과 부안의 해안가에 있던 청자 가마는 폐쇄되었고 사기장들은 졸지에 생존의 기반을 잃어버린 떠돌이 신세가 되었다. 이를 역사서에서는 '유망流亡'이라고 했다.

이에 사기장들은 전국 각지로 뿔뿔이 흩어져 내륙 여러 곳에서 화전을 일구며 삶을 영위하였다. 그리고 사기장들은 종래에 해왔던 대로 상감청자를 굽기 시작했다. 도자기를 만드는 재료는 흙(점토)과 잿물(유약)이며 여기에 땔나무와 가마만 있으면 된다. 그래서 사기장들은 어렵지 않게 도자기를 구워낼 수 있었다. 다만 점토와 유약 등 재료가 좋지 않아 도자기의 질이 떨어질 수밖에 없었다.

청자의 미덕은 빛깔인데 좀처럼 맑은 청색으로 되지 않고 회청색 또는 갈색으로 나타났다. 청자를 구워냈지만 청자가 아닌 셈이었다. 이에 사기장들은 자연스럽게 부분적으로 사용되던 백상감의 백토를 그릇 전체에 분장粉粧하는 방식을 사용하게 되었다. 이처럼 백토분장을 많이 하면서 조형 목표가 빛깔이 아니라 문양으로 옮겨가게 되었다. 이에 분청사기는 문양을 표현하는 방법에 따라 여러 종류로 나타나게 되었다.

첫째는 '상감象嵌분청'이다.도1 이는 상감청자와 똑같은 방법으로 만든 것으로 문양과 기형이 약간 다를 뿐이다. 엄밀히 따지면 조선시대에 제작된 상감청자인 셈이다. 결과적으로 상감분청은 분청사기의 원조로 전국의 각 지역에서 고루 생산되었다.

둘째는 '인화印花분청'이다.도2 이는 작은 무늬를 도장으로 만들어 연속적, 집체적으로 나타낸 것이다. 그릇을 성형한 뒤 태토胎土가 굳지 않은 상태에서 꽃무

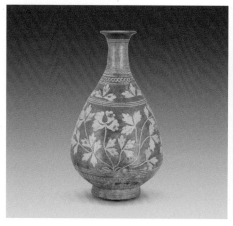

1 분청사기상감모란무늬병, 15세기, 높이 33cm,
  개인 소장

2 분청사기인화무늬합, 15세기, 높이 15.6cm,
  입지름 14.2cm, 호림박물관 소장

3 분청사기박지풀잎무늬편병, 15세기 후반,
  높이 20.8cm, 호림박물관 소장

4 분청사기조화모란무늬장군, 15세기 후반,
  높이 17.4cm, 호림박물관 소장

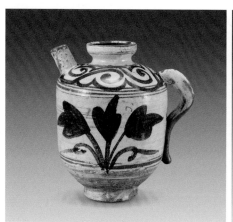

5 분청사기철화모란무늬주전자,
  15세기 후반~16세기 전반, 높이 14.3cm, 호림박물관 소장

6 분청사기백토담금항아리, 16세기, 높이 10.9cm,
  호림박물관 소장

늬 도장을 반복적으로 찍고 그 안을 백토로 메워 문양을 나타내는 기법이다. 인화 기법은 고려 상감청자에서도 이미 사용되었지만 분청사기에서 대대적으로 유행하였다. 이 인화분청은 대량 생산에 적합하여 관에 공납하는 일상용기로 많이 제작되었다.

셋째는 '박지剝地·조화彫花분청'이다.도3·4 이는 백토를 칠하고 난 뒤에 양각, 또는 음각 기법을 사용하여 무늬를 새겨넣은 것이다. 문양 이외 부분의 백토를 깎아내면 '박지분청', 선으로 음각 무늬를 새기는 선각線刻 기법은 '조화분청'이라 한다. 박지·조화 기법은 주문양과 종속문양으로 함께 구사된 경우가 많으며 특히 항아리와 편병 등 큰 기형에 많이 등장한다. 박지·조화 기법의 문양 효과는 대단히 강렬하여 분청사기의 특징을 가장 잘 보여주는데, 특히 전라도 지방 가마에서 많이 제작되었다.

넷째는 '철화鐵畵분청'이다.도5 이는 백토로 분장한 다음 산화철을 함유한 석간주石間硃라는 안료로 그림을 그려넣는 기법이다. 백토에 철화를 그릴 때는 안료가 빠르게 번지기 때문에 간단한 초화무늬를 추상무늬처럼 그리거나 물고기 등을 빠른 속도로 그려 대단히 활달한 느낌을 준다. 주로 충청남도 공주 학봉리 가마에서 제작되었다.

다섯째는 '백토白土분청'이다.도6 이는 그릇 전체에 백토를 바르는 기법으로 귀얄(붓) 자국을 선명히 드러낸 것은 '귀얄분청', 그릇을 백토에 덤벙 담갔다가 꺼내면 '담금분청(또는 덤벙분청)'이라고 부른다. 이 백토분청은 분청사기가 점점 백자를 닮아가며 소멸해 가는 과정을 보여주는 것으로 분청사기의 마지막 형태이기도 하다.

## 《세종실록 지리지》의 자기소

조선 초기 분청사기를 제작한 가마의 실태는 《세종실록 지리지世宗實錄地理志》를 통하여 명확히 알 수 있다. 세종世宗(재위 1418~1450)은 1424년(세종 6)에 전국 지리지의 편찬을 명하여 8년 뒤인 1432년(세종 14)에 《신찬 팔도지리지新撰八道地理志》가 완성되었다. 이 지리지는 현재 전하지 않지만 1450년 간행된 《세종실록世宗

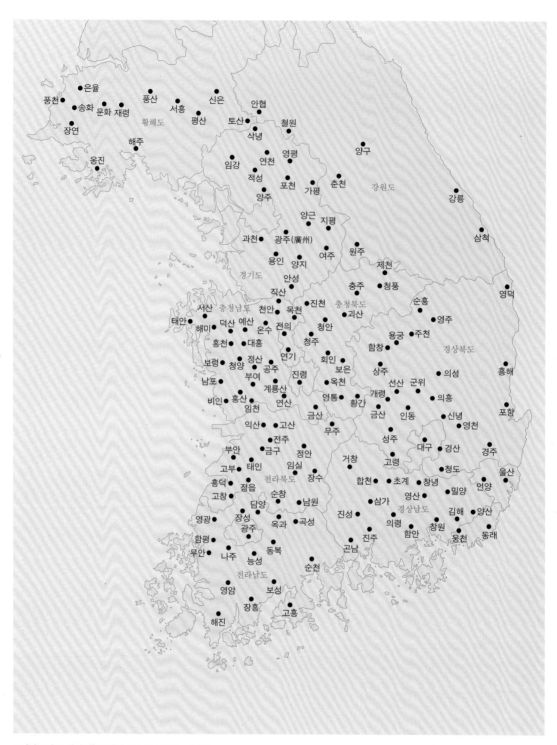

7 《세종실록 지리지》를 바탕으로 한 자기소 분포도

實錄》에 그 내용이 실려 있어 '세종실록 지리지'라 불리고 있다.

《세종실록 지리지》에는 각 고을의 연혁부터 자연, 인문, 역사 지리에 관련한 다양한 정보가 기록되어 있으며 인구, 토지 및 모든 물산을 조사해 공물貢物·조세 등 국가 운영에 필요한 기본 자료를 정리한 방대한 작업이었다. 이 지리지에 소개된 각 고을의 상황에는 자기소磁器所와 도기소陶器所도 밝혀져 있으며 그 위치와 함께 상·중·하로 품질의 등급까지 명시해 놓았다. 예를 들면 '현청縣廳 북쪽 20리에 자기소가 있는데 하품下品이다' 또는 '현청 남쪽 10리에 도기소가 있는데 중품中品이다'라는 식이다. 이를 다 합하면 자기소 139개소, 도기소 185개소로 총 324개소에 이른다.도7 여기서 도기소는 질그릇을 굽던 가마이고, 자기소는 주로 분청사기를 생산하던 가마로 일부 백자를 굽던 곳도 있다. 이 자기소 139개소 중 상품上品을 생산한 곳은 경상도 상주에 두 곳, 고령에 한 곳, 경기도 광주에 한 곳 등 모두 네 곳밖에 없다.

자기는 대부분 상류층에서 사용했으며 그중에서도 왕실이 최대 사용자였다. 그리하여 국가에서는 세금을 대신하여 토산 공물로 자기와 도기를 바치게 하였다. 이는 1425년(세종 7)에 찬술된 《경상도 지리지慶尙道地理志》에 경상도 도내 25개 고을에서 자기, 21개 고을에서 도기를 토산 공물로 바쳤다고 기록되어 있는 데에서 알 수 있다.

나라에서 분청사기를 공납받으면서 15세기 중엽까지 분청사기는 조선 도자의 주류를 이루는 전성기를 맞이하였다. 그러나 이 무렵 명나라의 우수한 백자가 조선에 소개되었고, 이에 자극받은 조선은 양질의 백자 생산에 매진하였다. 그리하여 1467년(세조 13) 무렵 한양과 가까운 경기도 광주에서 상품 자기를 생산하던 자기소에 궁중 사옹원司饔院의 분원分院을 설치하고 관요에서 백자를 생산하였다. 분원의 설치는 조선 도자의 흐름이 분청사기에서 백자로 넘어가는 분수령이 되었다. 그러나 아직까지는 분청사기가 대세를 이루고 있었다.

## 분청사기의 기형과 문양

분청사기는 이처럼 고려 상감청자의 전통을 이어받으면서 한편으로는 새로운 기

법을 개발하고 시대 정서와 미감에 맞는 도자기로 거듭났기 때문에 고려청자와는 다른 세계를 보여준다. 이를 도자기 아름다움의 3대 요소인 빛깔, 기형, 문양 세 가지를 고려청자와 비교하여 보면 다음과 같다.

첫째, 분청사기의 빛깔은 유약과 태토에 따라 청색, 회색, 청회색, 갈색 등 다양하다. 고려청자의 경우 밝은 색채를 지향했지만 분청사기에서는 그런 단일한 색감이 보이지 않는다. 결과적으로 고려청자의 경우는 색에서 성공과 실패가 명확히 나타났지만 분청사기는 이에 크게 개의치 않으면서 오히려 다양성을 낳았다.

둘째로, 기형에서 고려 상감청자는 우아한 형태미를 추구하여 매병梅瓶, 표주박 모양 병, 참외 모양 병 등 유려한 기형이 등장하고 오리 모양 주전자, 죽순 모양 주전자 등 멋진 상형象形청자가 많이 만들어졌지만 분청사기는 항아리, 병, 편병扁瓶, 장군 등 기능적이고 안정감 있는 생활 자기를 추구했다.

셋째로 문양에서 고려청자는 하늘을 나는 학과 새털구름을 그린 운학雲鶴무늬, 수양버들 늘어진 냇가에서 오리가 유유히 노니는 포류수금蒲柳水禽무늬 등 서정적이고 고상한 문양이 유행했지만 분청사기는 평범한 초화草花무늬나 부귀를 상징하는 모란[牡丹]무늬가 주류를 이루었고 싱싱한 물고기를 그린 물고기무늬 등 생활 정서에 잘 어울리는 문양이 대세를 이루었다. 분청사기에 물고기무늬가 많이 나온 이유에 대해서는 아직 명확히 밝혀지지 않았다. 단지 문양의 성격이 귀족 정서가 아닌 생활 정서를 반영하는 것임만을 알 수 있다.

이처럼 분청사기는 빛깔, 기형, 문양 모두에서 고려 상감청자와는 다른 질박한 아름다움을 보여주고 있다. 이를 한국미에 대한 김부식의 정의를 빌려 말하자면 고려 상감청자는 화이불치華而不侈(화려하지만 사치스럽지 않다), 분청사기는 검이불루儉而不陋(검소하지만 누추하지 않다)의 미학을 보여준다고 할 수 있다.

이런 특징을 갖고 있는 분청사기를 상감분청, 인화분청, 박지·조화분청, 철화분청, 백토분청 등 기법으로 분류하여 그 실체와 명품을 살펴본다.

## 상감분청

상감분청사기는 태생적으로 고려 상감청자의 전통에서 나왔기 때문에 기형에서

 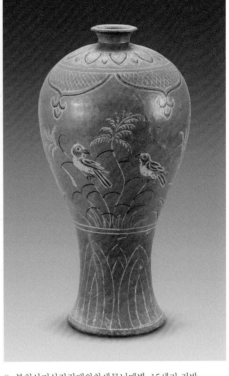

8  청자상감어룡무늬매병, 15세기 전반, 높이 29.2cm,
　　보물 1386호, 개인 소장

9  분청사기상감갈대와참새무늬매병, 15세기 전반,
　　높이 32.2cm, 국립중앙박물관 소장(이건희 기증품)

매병, 병, 합 등을 그대로 이어받았다. 그런가 하면 항아리가 전에 없이 다양하게
발전하였고 한편으로는 편병과 장군이라는 대단히 기능적이고 실용적인 기형이
제작되었다.

**상감분청 매병**  상감분청사기의 대표적인 기형은 매병이다. 분청사기가 고려 상감
청자에서 나왔다는 것을 구체적으로 보여주는 것이 분청사기 매병이다. 때문에
고려 말의 상감청자인지 조선 초의 상감분청사기인지를 가늠하기 아주 힘든 경
우가 많다. 예를 들어 〈청자상감어룡魚龍무늬매병〉(보물 1386호)도8은 고려 상감청
자의 전통을 그대로 이어받은 조선 초의 상감청자로 생각되고 있다. 매병은 본래
술항아리로 제작된 것인데 청나라 시대에 골동품을 수집하는 취미가 일어났을
때 여기에 매화 꽃꽂이를 하면서 매병梅瓶이란 이름이 붙었다. 기형에서 어깨가

10 분청사기상감모란무늬귀항아리, 15세기 후반, 높이 32.6cm, 일본 이데미쓰[出光]미술관 소장

풍만하고 허리 아래가 급격히 좁아지는 것, 위아래로 종속문양대를 설정하고 몸체에 주문양을 배치한 것, 모두가 전형적인 고려 상감청자의 전통이다. 그러나 빛깔이 갈색을 띠는 것과 어룡무늬라는 새로운 문양을 역동적으로 표현한 것은 조선 상감청자의 모습이다.

이러한 매병이 〈분청사기상감갈대와참새[蘆雀]무늬매병〉도9에 이르면 순박한 시정을 풍기는 그림으로 바뀐다. 다만 종속문양대의 어깨 위 연판蓮瓣무늬와 복사袱紗무늬는 거의 변하지 않고 있다. 이는 문양의 변화는 종속문양이 주문양보다 나중에 변한다는 조형상의 생리를 말해준다.

**상감분청 항아리** 상감분청사기에서는 항아리가 크게 발전하였다. 이는 분청사기가 고려 상감청자로부터 벗어나 자기 형식을 갖추었음을 말해준다. 항아리는 몸체

11 분청사기상감모란무늬항아리, 15세기 후반, 높이 38cm, 보물 1422호, 개인 소장

가 둥근 원호圓壺, 몸체가 길고 입호立壺라고도 불리는 장호長壺 두 가지가 있다.

원호로는 〈분청사기상감모란무늬귀항아리〉도10가 기형과 문양 모든 면에서 그 유례를 다시 찾아볼 수 없는 명품이다. 뚜껑이 있고 태항아리처럼 어깨에 네 귀가 달린 항아리로 기형이 아름답고 문양 구성이 아주 짜임새 있다. 연판무늬와 빗금무늬로 이루어진 종속문양대는 선각 기법으로 간략하게 정리하고 몸체 가운데의 넓은 주문양대에 면상감으로 모란 줄기와 잎을 큼지막하게 나타내 단아한 가운데 장중한 멋을 느끼게 한다.

장호로는 〈분청사기상감모란무늬항아리〉(보물 1422호)도11가 일찍부터 명품으로 꼽혀왔다. 매병에서 발전한 이런 형태의 안정감 있는 장호는 조선 도자의 대표적인 기형의 하나로 발전하였다. 이 장호는 특히 몸체에 비해 입이 넓어 넉넉한 볼륨감을 느끼게 해준다. 문양의 구성에서 탐스러운 모란꽃을 대범하게 면상

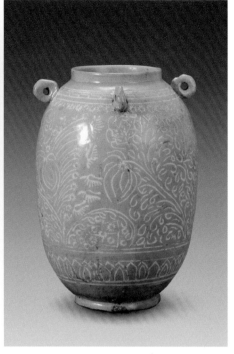

12 분청사기상감연꽃무늬항아리, 15세기, 높이 25cm, 개인 소장

13 분청사기상감초화무늬귀항아리(정소공주묘 출토), 1424년 무렵, 높이 21.2cm, 국립중앙박물관 소장

감으로 나타낸 것이 큰 매력이다.

〈분청사기상감연꽃무늬항아리〉도12는 기형이 완전히 상감분청사기라는 명칭에 어울리는 형태로 바뀌었다. 이런 항아리의 형태는 기존의 편호扁壺와 매병에서 연유한 것으로 보이나 더 이상 고려청자와의 연관성은 보이지 않고 분청사기로서의 독특한 매력으로 나아가고 있다. 기형 자체가 실용적이고 순박한 분위기를 띠고 있으며 몸체의 연꽃과 연잎은 분청사기 특유의 자유분방한 조형적 특질을 잘 보여주고 있다.

정소공주貞昭公主(1412~1424)의 묘에서 출토된 〈분청사기상감초화무늬귀항아리〉도13는 맑은 청회색을 띠고 있는, 우수한 질을 보여주는 자기로 추상화된 초화무늬의 구성은 고려시대에는 찾아보기 어려운 분청사기의 특색이다. 정소공주는 세종의 맏딸로 1424년 13세 나이에 죽어 경기도 고양에 묻혔는데, 일제강점기에 서삼릉西三陵으로 이장될 때 부장품이었던 이 귀항아리가 출토되었다. 정소공주

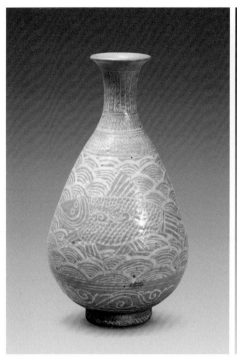
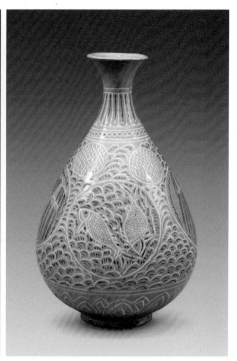

14 분청사기상감파도물고기무늬병, 15세기,
　　높이 31.2cm, 보물 1455호, 호림박물관 소장

15 분청사기상감버들물고기무늬병, 15세기,
　　높이 29.2cm, 국립중앙박물관 소장

의 묘에서는 분청사기 인화무늬 귀항아리 두 점도 함께 출토되었다.도21

**상감분청 병과 합**　상감분청사기 병은 높이 한 자(약 30센티미터) 정도 되는 대병과 반 자(약 15센티미터) 정도 되는 소병 두 가지가 있으며 기형은 대개 목이 가늘고 몸체 아래쪽의 볼륨이 강조된 형태인데 굽이 낮게 받치고 있어 안정감이 돋보인다. 똑 같은 병이지만 고려청자에서는 학수병鶴首瓶이라고 해서 목이 길게 뻗어 유려한 인상을 주지만 분청사기의 병은 몸체가 풍만하고 목이 짧아 듬직한 맛이 강하다. 무늬는 물고기, 모란, 연꽃, 풀꽃 등으로 한정되어 있지만 표현 방식은 제각각이 어서 대단히 다양한 모습을 보여준다.

　　〈분청사기상감파도물고기[波魚]무늬병〉(보물 1455호)도14은 분청사기 문양의 자유분방한 모습을 유감없이 보여준다. 소략하게 반복적으로 나타낸 파도 속의 물고기 모습이 너무도 유머러스한데 인화무늬, 넝쿨무늬를 종횡으로 구성한 종

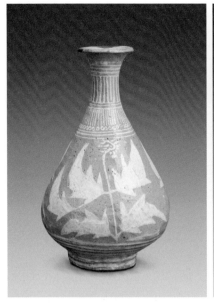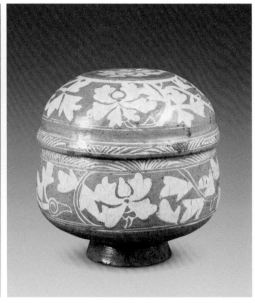

16 분청사기상감모란무늬병, 15세기, 높이 29.7cm, 일본 오사카시립동양도자미술관 소장
(스미토모[住友] 그룹 기증/아타카[安宅]컬렉션)
(사진: 무다 도모히로[六田知弘])

17 분청사기상감모란무늬합, 15세기, 높이 16cm, 보물 348호, 간송미술관 소장

속문양이 아주 치밀하여 주문양과 극명한 대비를 이루고 있다.

　〈분청사기상감버들물고기[柳魚]무늬병〉도15은 물고기 두 마리와 버드나무를 그린 커다란 문양대와 빗방울[雨點]무늬의 작은 문양대를 위아래로 배치하고 그 여백은 파도무늬로 꽉 채웠다. 목 부분에 흑백상감의 줄무늬와 연주連珠무늬가 있고 아래쪽에는 백상감의 연판무늬가 있다. 몸체 전체에 문양이 가득 차 있어 상감분청사기 특유의 박진감 있는 멋을 보여주고 있다.

　〈분청사기상감모란무늬병〉도16은 기형과 문양에서 상감분청 병을 대표하는 명작으로 꼽히고 있다. 목 부분은 추상적인 선으로 촘촘히 새긴 반면 몸체에는 모란잎을 과감하게 변형시켜 시원스럽게 상감해 넣었다. 면상감이 갖는 호방함이 한껏 구사되어 마치 현대미술의 데포르마시옹 기법을 연상케 하는 조형미가 느껴진다.

　〈분청사기상감모란무늬합〉(보물 348호)도17은 소박한 가운데 생활의 힘이 느껴지는 당당한 기형이 매력적이다. 시원스럽게 새겨져 있는 모란무늬가 일품이

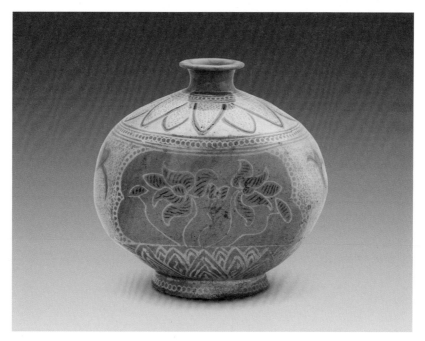

18 분청사기상감연꽃무늬편병, 15세기, 높이 19.1cm, 보물 268호, 경북대학교박물관 소장

며 푸짐한 볼륨감의 몸체를 튼실한 굽이 높직이 받치고 있는데 뚜껑 또한 묵직하게 닫혀 있다. 이런 합의 형태는 고려시대 청동 합의 기형을 이어받은 것으로 동시대 백자 합에도 그대로 나타나고 있다.

**상감분청 편병과 장군**  분청사기를 고려청자나 조선백자와 비교할 때 기형에서 가장 두드러진 특징은 실용적이고 질박한 분위기의 편병과 장군이 많은 것이다.

〈분청사기상감연꽃무늬편병〉(보물 268호)도18은 아주 야무진 기형으로 몸체 앞뒤 편평한 면에 연꽃과 연잎을 흑백상감으로 시원스럽게 새겨넣었다. 어깨와 동체 옆 부분에 구슬 모양의 띠를 두르고, 그 위로 인화무늬를 가득 채운 다음 사이사이에 연판무늬를 나타내며 정교한 멋을 보여준다. 문양의 구성도 조화롭고 유약은 고려청자와 다를 바 없는 우수한 빛깔을 띠고 있어 비교적 이른 시기에 만든 편병으로 생각되고 있다.

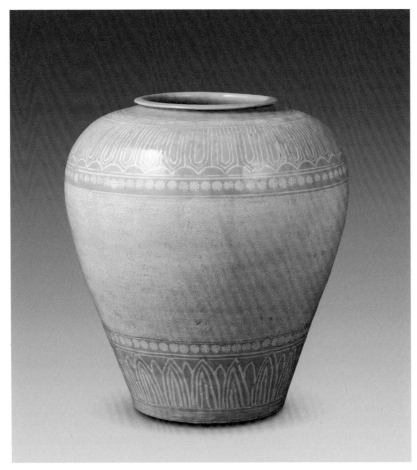

19　분청사기인화무늬태항아리(월산대군), 1462년 무렵, 높이 36.3cm,
　　일본 오사카시립동양도자미술관 소장(아타카 데루야[安宅昭弥] 기증)(사진:무다 도모히로)

## 인화분청

인화분청사기는 꽃무늬 등 작은 문양을 도장에 새겨 반복적으로 찍어 만드는 제
작상의 특성 때문에 대량 생산해야 하는 발鉢, 접시, 잔 등 생활용기에 많이 보인
다. 그러나 항아리, 병, 장군 등에도 인화무늬의 멋진 작품이 남아 있으며 특히 조
선 초기 태항아리에 많은 명작이 있다.

**인화분청 태항아리**　성종의 친형인 월산대군月山大君(1454~1488)의 태항아리인 〈분청
사기인화무늬태항아리〉도19는 1462년(세조 8)이라는 절대연대가 밝혀져 있는 지

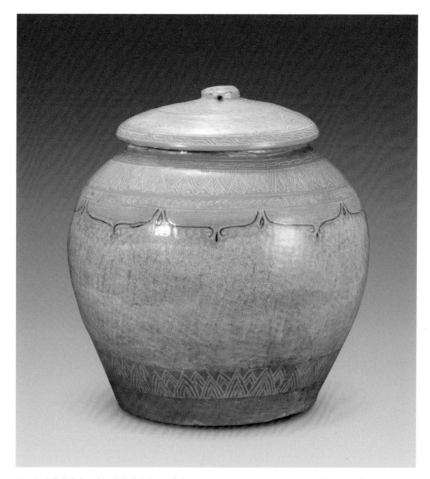

20 분청사기인화국화무늬태항아리, 15세기, 높이 42.8cm, 국보 177호, 고려대학교박물관 소장

석과 함께 출토되었다. 몸체는 문양대를 3단으로 나누고 위아래는 종속문양대로 얇은 선의 연판무늬를 새겨넣었으며 가운데 주문양대는 아주 작은 인화무늬로 빈틈없이 메워 짜임새 있는 문양 구성과 정밀한 기법을 보여주고 있다. 듬직하고 풍만한 몸체에 얇게 말린 입술이 아주 매력적인 이 항아리에서는 왕가의 고고한 기품이 느껴진다.

또 하나의 태항아리 명작으로 1969년 고려대학교 공과대학 신축 공사장에서 출토된 〈분청사기인화국화무늬태항아리〉(국보 177호)도20가 있다. 이 태항아리는 내항아리와 외항아리가 뚜껑과 함께 출토되어 더욱 주목받고 있다. 아쉽게

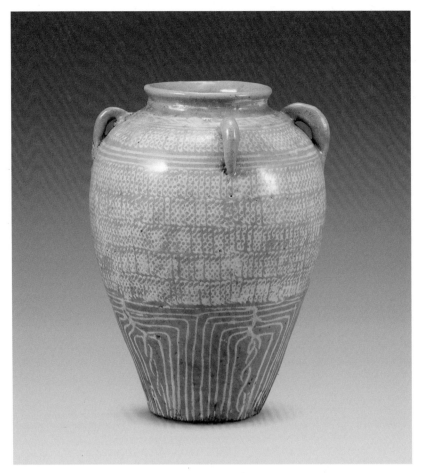

21 분청사기인화무늬귀항아리(정소공주묘 출토), 1424년 무렵, 높이 19.1cm, 국립중앙박물관 소장

도 지석은 발견되지 않았지만 월산대군 태항아리와 마찬가지로 15세기 세조世祖
(재위 1455~1468) 연간의 작품으로 생각되고 있다. 외호의 경우 몸체 위아래는 종
속문양으로 구성하고 몸체 전체를 작은 도장꽃으로 촘촘히 메워 흰빛이 도드라
지게 하면서 그 윗부분은 흑상감으로 커튼 모양의 장식무늬를 둘러 강한 악센트
를 주고 있다. 전체적으로 조선왕조 국초의 기상이 느껴지는 역동적인 느낌의 인
화분청사기이다.

〈분청사기인화무늬귀항아리〉도21는 정소공주의 묘에서 출토된 것으로 맑은
청회색을 띠고 있는 우수한 질의 분청사기이다. 추상화된 연판무늬와 반복적인

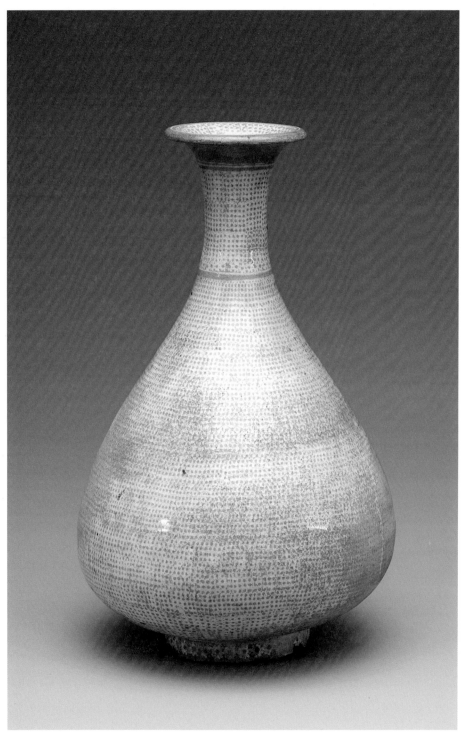

22 분청사기인화무늬병, 15세기, 높이 27cm, 국립중앙박물관 소장

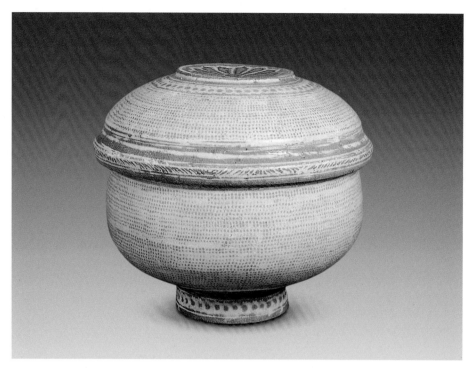

23 분청사기인화무늬합, 15세기, 높이 14cm, 개인 소장

인화무늬의 구성은 분청사기의 자유분방한 멋을 보여준다. 정소공주묘에서는 이 귀항아리와 함께 〈분청사기상감초화무늬귀항아리〉도13, 그리고 약간 질이 떨어지는 또 다른 인화무늬 귀항아리도 출토되었다.

**인화분청 병과 합**   인화분청사기는 대개 상감분청사기와 어울리면서 많은 명작을 낳았지만 그중에는 거두절미하고 인화 기법으로만 그릇 전체를 메운 아주 단순하면서도 대담한 아름다움을 보여주는 병과 합이 있다. 기형 전체를 도장꽃으로 덮고 있어 마치 김환기金煥基(1913~1974)의 〈어디서 무엇이 되어 다시 만나랴〉 같은 점화를 연상케 한다. 조선 전기의 사기장은 이처럼 무심한 경지에서 현대미술의 올 오버 페인팅all over painting의 공간감을 얻어낸 셈이다.

〈분청사기인화무늬병〉도22은 전형적인 15세기 조선 초기의 안정되면서도 기품 있는 기형으로 몸체 전체를 도장꽃으로 가득 메워 동어반복적이고 밀집된 아

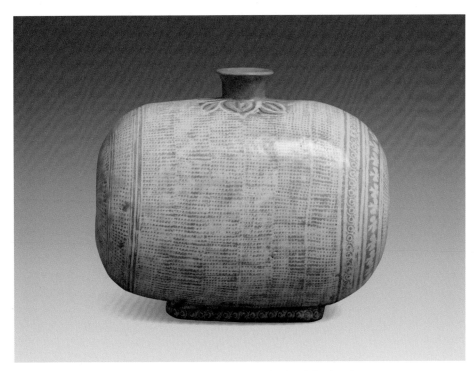

24  분청사기인화무늬장군, 15세기, 높이 17.8cm, 일본 오사카시립동양도자미술관 소장
   (스미토모 그룹 기증/아타카컬렉션)(사진: 무다 도모히로)

름다움을 보여준다. 병의 입술 아래와 목 부분에 태토를 가는 선으로 나타내고
굽의 측면에도 동그란 무늬를 둘러 단조로움을 피하는 절묘한 구성을 보여주고
있다.

　　〈분청사기인화무늬합〉도23은 몸체와 뚜껑 모두가 인화무늬로만 가득 채워져
있다. 인화무늬의 단조로움을 피하기 위하여 몸체의 굽, 뚜껑의 입술과 윗부분은
선상감으로 띠를 둘러 안정감 있게 마감되었다.

**인화분청 장군**　〈분청사기인화무늬장군〉도24은 단아한 형태미를 보여주는 가운데
몸체 전체를 점무늬로 덮고 목에 꽃잎을 상감하였으며 양옆은 인화무늬와 상감
문양으로 띠를 둘러 문양 구성의 변화를 보여주고 있다. 다른 인화분청 장군의
경우 대개 인화무늬와 선으로만 단조롭게 구성된 것과 대비된다.

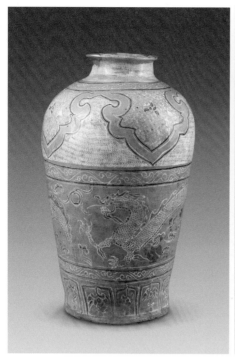
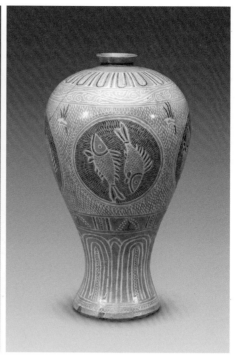

25 분청사기상감인화운룡무늬항아리, 15세기,
   높이 48.5cm, 국보 259호, 국립중앙박물관 소장

26 분청사기상감인화물고기무늬매병, 15세기,
   높이 29.7cm, 보물 347호, 국립중앙박물관 소장

**상감인화무늬 항아리와 병** 분청사기 중에는 인화 기법과 상감 기법이 함께 어우러진 명품이 많다.

〈분청사기상감인화운룡무늬항아리〉(국보 259호)도25는 15세기 중엽, 인화 기법과 상감 기법이 동시에 발전했던 세종·세조 연간에 만들어진 대작으로 고려 상감청자가 조선 분청사기로 변해간 과정을 잘 보여준다. 어깨에 자리하는 큼지막한 여의두무늬 문양대를 비롯해 전반적인 문양 구성에는 14세기 원나라 청화백자의 영향이 엿보이는데 이를 조선적으로 변형시키면서 인화무늬를 곁들였고, 주문양으로는 여의주를 입에 문 용을 선상감과 인화무늬로 새겨넣었다. 고려 상감청자에서는 볼 수 없는 기형으로 듬직한 항아리 기형 자체에서 왕실 도자기의 권위가 느껴진다.

〈분청사기상감인화물고기무늬매병〉(보물 347호)도26은 풍만한 몸체의 아랫부분이 급격히 좁아지는 전형적인 기형의 분청사기 매병으로 위아래로는 연판무늬

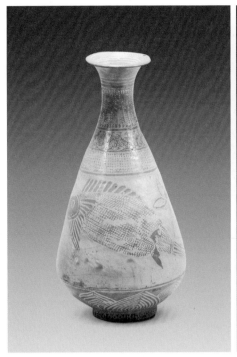

27 분청사기상감인화물고기무늬병, 15세기,
　 높이 30.5cm, 개인 소장

28 분청사기인화국화무늬원통모양병, 16세기,
　 높이 20cm, 개인 소장

띠를 두르고 주문양으로 설정한 원창 안은 한 쌍의 물고기와 선상감으로 새긴 파
도무늬로 채웠다.

　　〈분청사기상감인화물고기무늬병〉도27은 비스듬히 유영하는 물고기 한 마리
를 상감 기법과 인화 기법으로 시원스럽게 그려넣었다. 종속문양의 배치도 짜임
새가 있어 목 주위는 네 가닥의 선으로 구획을 나누어 각기 다른 인화무늬를 새
겨넣었고 아래쪽은 백상감으로 연꽃무늬 띠를 두르고 굽에는 연주무늬가 들어
있다. 빈틈없이 문양으로 가득하지만 백토가 보여주는 여백과 물고기의 시원스
런 표현으로 질박한 분청사기의 멋을 한껏 뽐내고 있다.

　　〈분청사기인화국화무늬원통모양병〉도28은 아주 예외적인 작품으로 인화무늬
를 성글게 표현하여 무심한 아름다움을 보여주고 있다. 이런 병은 특별한 조형적
계산이 없어 보이는 천연스런 분위기 때문에 '와비사비[佗び寂び]'를 추구하는 일
본 다도인들이 꽃병으로 선호하였다.

**관사명 인화분청사기**  인화분청사기의 대종은 일상용기에 있다. 발, 접시, 합 등이 나라에 세금을 대신하여 공납되었기 때문에 무수히 많이 제작되었다. 그런데 운반 도중 도자기가 깨지고 또 이를 사적으로 가로채는 일도 생겼다. 이미 고려 말기에 조준趙浚(1346~1405)이 임금에게 올린 시무서에서 "각 도마다 여든 내지 아흔 마리의 소에 사기를 실어 길가가 떠들썩하나 일단 개성에 들어오면 궁중에 바치는 숫자는 100분의 1도 되지 않고 사사로이 처분하여 버리니 그 폐단이 참으로 크다"라고 했다.

조선왕조에서도 이런 폐해가 여전하여 1417년(태종 17)에는 다음과 같은 단호한 지시를 내리자는 논의가 일어났다.

> 호조에서 아뢰기를 "장흥고의 공물 중 사기와 목기에 이후로는 '장흥고長興庫'라 세 글자를 새기고 기타 각 관사에 납부하는 것도 장흥고의 예에 따라 그 관사명을 새겨 제품을 만들어 상납하게 하고, 이와 같은 표시가 있는 그릇을 몰래 가지고 있다가 드러난 자는 관용 물건을 훔친 죄를 받게 함으로써 큰 폐단을 끊게 하소서" 하여 그대로 따랐다.《태종실록》 17년(1417) 4월 20일자)

이에 장흥고, 예빈시禮賓寺, 내섬시內贍寺 등 궁중의 잔치와 외빈 접대를 위해 도자기를 많이 필요로 하는 관사로 공납하는 분청사기에 그 관사의 이름을 새기게 하였다.도29·30

관사명 인화분청사기는 그 질이 상대적으로 우수하며 15세기 분청사기의 상태를 알려준다. 또한 도자사에 절대연대를 제공하는 중요한 사료가 되며 한편으로는 이 문자들이 문양으로서 효과를 발하여 단조로운 인화무늬에 매력적인 악센트가 되기도 한다.

**지역명·장인명 인화분청사기**  인화분청사기에는 관사명 외에도 지역명이 도장꽃과 함께 건빵 모양으로 새겨진 것이 많다. 이는 공납을 확인하기 위함이면서 또한 품질 관리를 위한 일종의 제작지 실명제인 셈이었다.

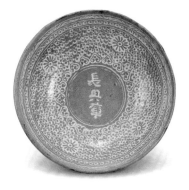

29  분청사기상감'장흥고'명인화무늬접시, 15세기,
    입지름 19.7cm, 국립중앙박물관 소장

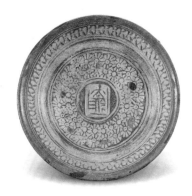

30  분청사기상감'내섬'명인화무늬접시, 15세기,
    입지름 12.1cm, 국립중앙박물관 소장

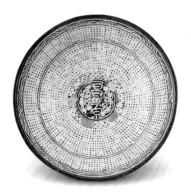

31  분청사기상감'창원'명인화무늬접시, 15세기,
    입지름 17.1cm, 국립중앙박물관 소장(이건희 기증품)

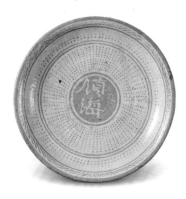

32  분청사기상감'진해인수부'명인화무늬접시, 15세기,
    입지름 14.1cm, 국립중앙박물관 소장(이홍근 기증품)

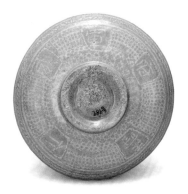

33  분청사기상감'군위인수부'명인화무늬접시, 15세기,
    입지름 13.4cm, 국립중앙박물관 소장(이홍근 기증품)

34  분청사기상감'청도장흥'명인화무늬접시, 15세기,
    입지름 12.7cm, 국립중앙박물관 소장

## 인화분청사기에 등장하는 관사官司명

### 물자를 관납 받는 관사

사옹방司饔房   궁중의 식사를 이바지하는 부서로 왕의 식사 및 궁궐 내 음식물을 공급하며 지방에서 올라오는 특산물을 관장하는 곳이다. 훗날 사옹원으로 격상되었다.

사선서司膳署   궁중의 음식을 맡아보는 곳이다.

내자시內資寺   왕실에서 사용되는 쌀·국수·술·간장·기름 등을 관장하는 곳이다.

### 외교적 의전이 행해지는 관사

예빈시禮賓寺   외국 빈객 및 종친과 대신의 중요한 연회를 담당하는 곳이다.

내섬시內贍寺   각 궁실에 받치는 공물과 왜인과 야인에 대한 음식물 공급을 맡은 곳이다.

### 상왕부와 세자부

인수부仁壽府   1400년(정종 2) 세자가 된 태종太宗(재위 1400~1418)을 위해 설치되었다. 태종이 임금이 된 후 혁파되었으나, 1418년에 왕위에서 물러나 상왕이 된 태종을 위해 다시 설치되었고 태종 사후에도 한동안 존치되었다.

공안부恭安府   태종에게 양위하고 물러난 상왕 정종定宗(재위 1398~1400)을 위해 설치되었다. 1400년부터 1420년까지 존속했다.

경승부敬承府   태종 때 세자를 위해 설치했다. 1404년부터 1418년까지 존속했다.

덕녕부德寧府   세조에게 왕위를 양위한 단종端宗(재위 1452~1455)과 관계된 일을 맡은 임시 부서였다. 1455년부터 1457년까지 존속했다.

특히 경주慶州, 진해鎭海, 합천陝川, 선산善山, 인흥仁興, 군위軍威, 언양彦陽, 청도淸道 등 경상도 고을 이름이 압도적으로 많은데 그 이유는 공납 방식의 차이 때문으로 생각되고 있다. 전라도와 충청도는 여러 고을에서 만든 도자기를 지역의

거점에 모아 수로를 이용해 한양으로 운반했
지만, 경상도는 각 고을별로 육로를 이용하
여 개별적으로 보냈기 때문이다.도31~34

　　1421년(세종 3)에 공조는 그릇에 장인의
이름을 새기게 하자는 제안을 하기에 이르
렀다.

35 분청사기 '막생'명도편, 15세기,
길이 4.2cm, 국립전주박물관 소장

　　"진상하는 그릇은 대개 마음을 써서 튼튼
　　하게 제조하지 아니하였기 때문에 오래가
　　지 않아서 파손되니, 지금부터는 그릇 밑바
　　닥에 만든 장인의 이름을 써넣어서 후일의
　　참고로 삼고, 마음을 써서 만들지 않은 자
에게는 그 그릇을 물어내게 하소서" 하니, 그대로 따랐다.(《세종실록》 3년(1421) 4월
16일자)

　　그 결과 김金, 이李 등 사기장의 성씨를 새겨넣거나 막생莫生 같은 사기장의
이름이 새겨진 유물이 발견되고 있다. 그러나 그 수량은 아주 적다.도35 이런 식으
로 전국에 퍼져 있는 자기소의 모든 장인들과 그 생산품을 관리하기에는 적절하
지 않아 이내 폐지된 것으로 생각되고 있다.

## 박지·조화분청

분청사기의 여러 기법 중에서 가장 분청사기다운 맛을 주는 것은 박지剝地·조화
彫花 기법이다. 박지는 문양만 남기고 여백을 긁어냈다는 뜻이며, 조화는 문양을
선각線刻으로 그려냈다는 뜻이다. 두 기법은 따로따로 사용되기도 하였지만 주문
양과 종속문양으로 함께 나타내는 경우가 많았다.

　　박지·조화분청은 기법이 간단했기 때문에 문양의 표현이 대담하고 활달한
멋이 살아 있다. 고려 상감청자의 경우 공정이 까다로워 세공細工의 정성이 들어

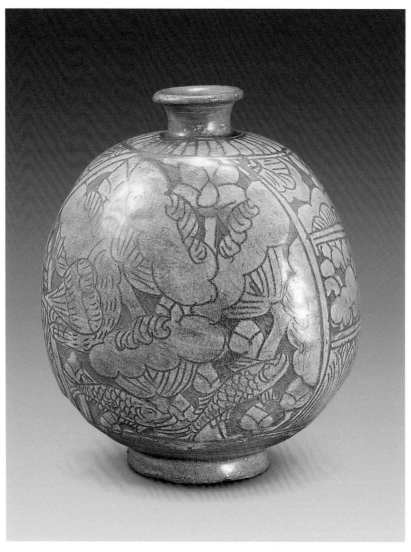

36  분청사기박지연꽃물고기무늬편병, 15세기, 높이 22.5cm, 국보 179호, 호림박물관 소장

가야 했지만 박지·조화분청사기에는 활달한 동감이 시원하게 표현되어 있다.

**박지·조화분청 편병**  박지·조화 기법은 모든 기형에 구사되었지만 특히 편병에 많은 명작을 남겼다. 편병은 병의 양옆을 편평하게 만들어 망태기에 넣고 다니기 편하게 한 것으로 몽골에서 기원한 기형으로 알려져 있다. 고려 말 상감청자에서

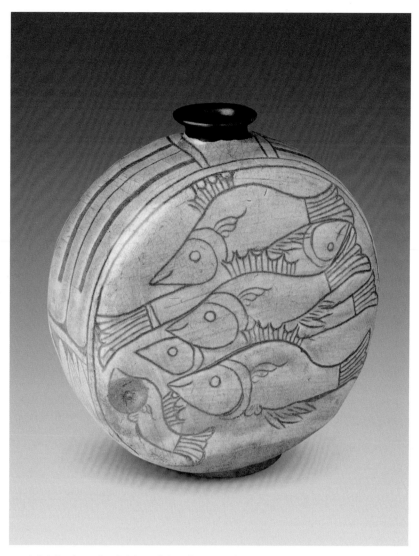

37  분청사기조화물고기무늬편병, 15세기, 높이 22.3cm, 미국 시카고미술관 소장

도 나타나지만 분청사기에서 크게 유행했다. 편병은 양 옆면이 납작한 것과 약간 둥그스름한 것 두 가지가 있다. 편병의 문양 구성을 보면 대개 좌우 측면에는 모란잎 네 장을 추상화한 사엽四葉무늬가 2단, 또는 3단으로 배치되었고 주문양으로는 주로 물고기, 모란, 초화, 추상무늬 등이 다양하게 구사되었다.

물고기를 그린 편병은 아주 많은데 일찍부터 잘 알려진 명품으로는 〈분청사

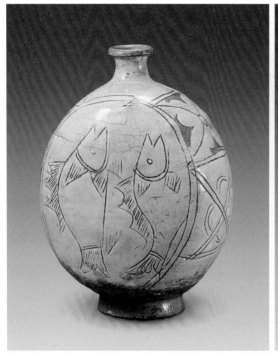

38 분청사기조화물고기무늬편병, 15세기, 높이 22.6cm, 국보 178호, 국립중앙박물관 보관

39 분청사기조화물고기추상무늬편병(추상무늬 부분), 15세기, 높이 23.5cm, 개인 소장

기박지연꽃물고기무늬편병〉(국보 179호)도36이 있다. 이 편병은 비교적 이른 시기에 제작된 것으로 양감이 두드러지며 연꽃과 물고기가 어울리는 연지蓮池를 회화적으로 나타내어 서정성이 돋보인다. 이러한 편병은 후기로 갈수록 몸체가 납작해지고 물고기무늬가 선명해지는 경향을 띤다.

미국 시카고미술관에 소장된 〈분청사기조화물고기무늬편병〉도37은 그림의 구성이 아주 독특하여 물고기 네 마리가 나란히 줄지어 가는데 한 마리가 반대 방향에서 몸까지 뒤집으면서 헤집고 끼어들고 있다. 그런가 하면 그 아래쪽에는 새끼 한 마리가 여유롭게 놀고 있는 것이 보인다. 유머 감각이 돋보이는 문양 구성으로 분청사기의 해학을 아주 잘 보여주고 있다.

〈분청사기조화물고기무늬편병〉(국보 178호)도38은 물고기 두 마리가 위를 향해 힘차게 솟구치는 모습을 새긴 것으로 일찍부터 명품으로 꼽혀 국보로 지정되었다.

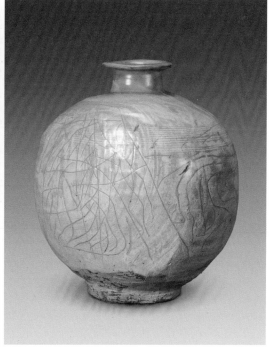

40 분청사기박지모란무늬편병, 15세기, 높이 24cm,
　일본 네즈[根津]미술관 소장

41 분청사기조화선무늬편병, 15세기, 높이 20.5cm, 개인 소장

　　분청사기 편병 중에서 일찍부터 국내외에서 명품으로 지목되어 온 것으로
〈분청사기조화물고기추상무늬편병〉22쪽·도39이 있다. 이 편병의 한쪽 면에는 연지
속의 물고기, 다른 면에는 추상무늬가 새겨져 있다. 물고기 그림은 간략한 선묘
로 물속의 분위기를 나타내는 한편 물고기가 배를 위로 드러낸 해학적인 모습으
로 그려져 있고, 그 반대쪽 면에는 현대 추상미술을 방불케 하는 추상무늬가 새
겨져 있다. 유례를 찾아보기 힘든 이런 긴밀한 기하학적 구성은 조선 초기 사기
장의 솜씨라는 것이 믿어지지 않을 정도이다. 일본의 개인이 갖고 있던 이 편병
은 2018년 뉴욕 크리스티경매에 나와 310만 달러(당시 환율 기준 약 33억 원)에 국내
애호가가 환수해 오게 됨으로써 더욱 유명해졌다.
　　박지·조화분청 편병은 특히 일본인들이 애호하여 일본에 많이 전하는데 〈분
청사기박지모란무늬편병〉도40은 탐스러운 모란꽃을 중심으로 사방으로 모란잎
이 퍼져나간 모습을 박지 기법으로 나타낸 것이다. 모란꽃이 사실적인 형상을 유

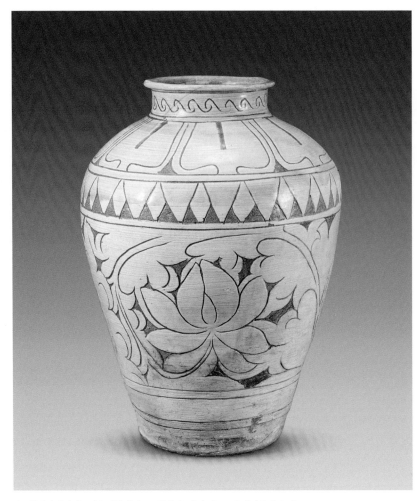

42 분청사기박지모란무늬항아리, 15세기, 높이 41.4cm, 호림박물관 소장

지하고 있어 아직 문양으로 변하기 이전 단계의 사실성이 살아 있고 귀얄 자국이 선명히 남아 있어 더욱 싱싱한 느낌을 자아낸다.

　　박지·조화분청사기 중에는 추상무늬가 간혹 보이는데 〈분청사기조화선무늬 편병〉도41은 아무렇게나 그은 선으로 이루어져 있어 현대미술의 액션페인팅을 연상케 한다. 이런 문양이 500년 전의 작품에 나타났다는 것이 신기하기만 하다.

**박지·조화분청 항아리** 　박지·조화 기법은 도자기의 기본이라 할 수 있는 항아리와

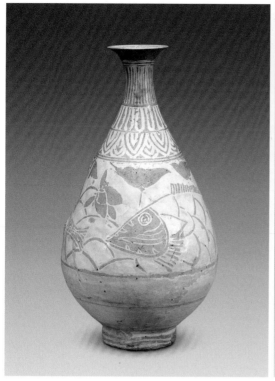

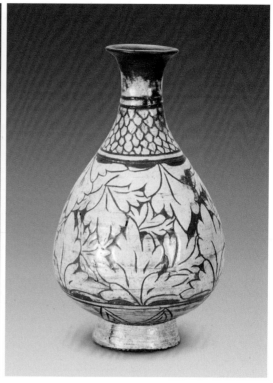

43 분청사기박지연꽃물고기무늬병, 15세기, 높이 35cm,
국립중앙박물관 소장

44 분청사기박지조화모란잎무늬병, 15세기, 높이 27.2cm,
국립중앙박물관 소장(이홍근 기증품)

병에도 많이 구사되었다. 박지·조화분청 항아리는 높이 40센티미터가 넘는 대작
이 적지 않게 남아 있는데 대개 몸체가 긴 장호로 위아래로 종속문양대를 두고
넓은 몸체에 모란꽃, 또는 연꽃을 큼지막하게 박지 또는 조화로 장식하였다.

〈분청사기박지모란무늬항아리〉도42는 몸체에는 만개한 모란꽃과 넓은 이파리
를 시원스럽게 문양으로 새겨넣고 위쪽에는 연판무늬를 종속문양으로 새겼는데
아래쪽은 띠선으로 마감하였다. 전체적으로 소박하면서도 서민적이고 실질적인
생활 정서가 흠씬 배어 있어 고유섭 선생이 말한 구수한 큰 맛을 느끼게 해준다.

이와 별도로 실생활에 쓰인 작은 항아리가 많이 전하고 있는데 대개는 초화
무늬만 간략하게 나타내어 아주 소박하고 실용적이라는 인상을 준다.

**박지·조화분청 병과 장군** 박지·조화분청 병은 크기에 따라 높이 약 35센티미터의

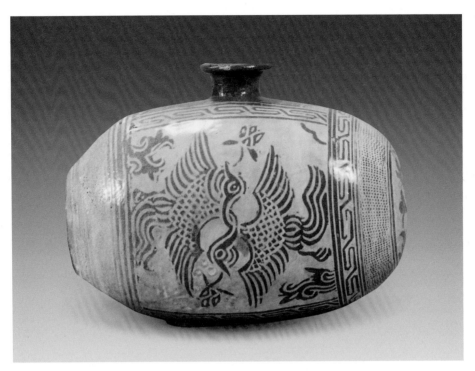

45 분청사기박지쌍학무늬장군, 15세기, 높이 15.2cm, 미국 호놀룰루미술관 소장

대병, 약 25센티미터의 중병, 약 13센티미터의 소병으로 나눌 수 있고 기형은 한결같이 목이 짧고 몸체 아래가 풍만하여 안정감이 있으며 문양으로는 모란무늬, 연꽃무늬, 초화무늬, 물고기무늬 등이 다양하게 나타나고 있다.

〈분청사기박지연꽃물고기무늬병〉도43은 산화염으로 번조하여 갈색을 띠고 있지만 문양 구성이 치밀하고 특히 주문양대에 새긴 물고기와 연꽃의 모습이 아주 독특하다. 물고기와 연잎을 박지 기법으로 긁어내고 백토로 여백을 남겨두었는데 마치 백토 바탕에 갈색으로 그림을 그린 듯 회화적인 효과를 자아내고 있다.

〈분청사기박지조화모란잎무늬병〉도44은 몸체에는 모란잎을 가득 채워 주문양으로 삼고 위아래로 추상화된 무늬를 종속문양으로 삼은 아주 당당한 기형의 병이다. 태토가 갈색을 띠어 문양들이 선명하게 도드라져 있다.

〈분청사기박지쌍학무늬장군〉도45은 독특하면서도 기발한 그림으로 유명한

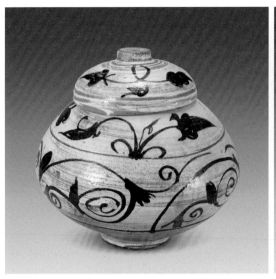

46 분청사기철화넝쿨무늬항아리, 15세기 후반~16세기 전반, 높이 17.5cm, 국립중앙박물관 소장

47 분청사기철화넝쿨무늬항아리, 15세기 후반~16세기 전반, 높이 15.3cm, 국립중앙박물관 소장

작품이다. 한 쌍의 학이 서로 목을 마주 꼬고 있는 사랑스런 주제를 표현하고 있는데 이는 부부간의 신뢰와 사랑을 상징하는 것으로 생각되고 있다.

## 철화분청

철화鐵畵분청은 분청사기에서 유일하게 안료로 그림을 그리는 기법이다. 백토분장을 한 뒤 산화철 안료로 그림을 그려 갈색으로 나타낸 것이다. 조선시대에는 산화철 안료를 석간주石間硃라 불렀다. 철화분청사기는 공주 학봉리 계룡산 가마에서 다량으로 제작되었기에 흔히 '계룡산 철화분청사기'라 불리기도 한다.

**계룡산 가마의 넝쿨무늬 항아리** 〈분청사기철화넝쿨무늬항아리〉도46는 철화백자로서는 예외적이라고 할 정도로 정제된 느낌을 주는 명품이다. 몸체에는 넝쿨무늬를 회화적으로 나타내고 뚜껑에는 넝쿨을 가볍게 돌려 문양 배치에 조화를 꾀하였다.
　〈분청사기철화넝쿨무늬항아리〉도47는 계룡산 가마의 넝쿨무늬로는 예외적으

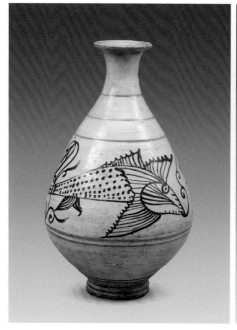 

48 분청사기철화물고기무늬병, 15세기 후반~16세기 전반,   49 분청사기철화넝쿨무늬병, 15세기 후반~16세기 전반,
   높이 29.7cm, 국립중앙박물관 소장                          높이 21cm, 호림박물관 소장

로 면 처리가 많고 구름무늬처럼 이어져 있어 회화적인 효과까지 보여주고 있다.
철화의 발색에 짙고 옅음이 나타나 있어 더욱 고급스러워 보인다.

**철화분청 병** 철화분청 병은 물고기무늬, 넝쿨무늬, 풀잎[草葉]무늬가 대종을 이루
며 문양 구성이 거의 정형화되어 있다. 대개 종속문양 없이 선을 위아래로 둘러
주문양대와 구별하고 있는데 백토를 긁어내어 선을 나타내기도 하고 철화로 긋
기도 하였다.

〈분청사기철화물고기무늬병〉도48은 양감이 도드라지는 당당한 형태의 병에
물고기 한 마리가 병 밖으로 뛰쳐나올 기세로 힘차게 그려졌다. 백토를 바른 귀
얄 자국이 선명하여 동감이 더욱 일어난다.

〈분청사기철화넝쿨무늬병〉도49은 전형적인 계룡산 가마 철화분청 병으로, 추
상화된 넝쿨무늬가 속도감 있게 그려져 있다. 백토의 귀얄 자국이 동감을 자아내
는데 목에는 두 가닥의 선을 새기고 아랫부분에는 백토를 바르지 않았다. 이는

50 분청사기철화연꽃무늬병, 15세기 후반~16세기 전반,　51 분청사기철화버들새무늬병, 15세기 후반~16세기 전반,
　　높이 29.9cm, 국립중앙박물관 소장(이건희 기증품)　　　　높이 28.5cm, 일본 야마토[大和]문화관 소장

아래쪽에 백토를 바르면 쉽게 박락되기 때문에 처음부터 생략한 것이다.

〈분청사기철화연꽃무늬병〉도50은 계룡산 가마 철화분청 병으로서는 예외적
으로 연꽃과 연잎을 아주 맵시 있고 간결하게 그려넣어 회화미를 보여주고 있다.
본래 철화는 빨리 번지기 때문에 형상을 그리기 힘들지만 여기서는 빠른 붓질로
소략하게 형상을 묘사하여 별격의 아름다움을 보여준다.

〈분청사기철화버들새무늬병〉도51은 버드나무 위에 앉은 새를 민화풍으로 재
미있게 그린 독특한 유물이다. 종속문양은 나타내지 않고 몸체 아랫부분에 하나,
목 부분에 세 개의 선을 그어 주문양대를 나타냈다.

**철화분청 항아리**　〈분청사기철화연꽃무늬항아리〉도52는 철화분청사기로는 아주 정
갈한 문양 구성을 보여주고 있어 높은 기품을 풍긴다. 오롯이 솟아 있는 한 송이
연꽃과 네 줄기 연잎을 주문양으로 삼고 종속문양으로 어깨 위로는 넝쿨무늬, 몸
체 아래로는 연판무늬를 두르면서 그 사이에 굵은 선을 두 개씩 그어 여백의 미

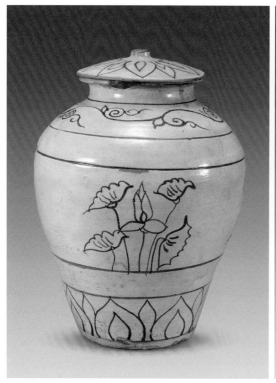
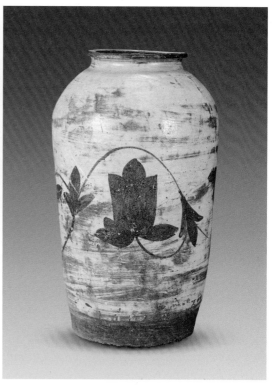

52 분청사기철화연꽃무늬항아리, 15세기 후반~16세기 전반,
높이 27.3cm, 국립중앙박물관 소장

53 분청사기철화연꽃넝쿨무늬항아리, 15세기 후반~16세기 전반,
높이 48cm, 개인 소장

를 살리고 있다.

　〈분청사기철화연꽃넝쿨무늬항아리〉도53는 철화분청사기로서만이 아니라 분
청사기 전체로 보아도 아주 예외적인 작품인데 그 조형적 분위기는 16세기 유물
이 아니라 현대 도예가의 작품이라고 느껴질 정도로 예술성이 높다. 거의 통 모
양에 가까운 긴 항아리로 아래쪽에 작은 구멍이 나 있는 것으로 보아 태항아리로
추정된다. 백토를 얇게 바르면서 일부 박락된 부분이 있으나 그것이 오히려 자연
스러운 분위기를 자아내고 단아하게 묘사한 연꽃넝쿨무늬가 암갈색을 띠면서 그
릇 전체에 조용한 선미禪味가 흐른다.

**철화분청 장군**　철화분청사기는 장군도 많이 제작되었다. 〈분청사기철화넝쿨무늬
장군〉(보물 1062호)도54은 당당한 기형에 백토분장과 넝쿨무늬가 신선하여 일찍부

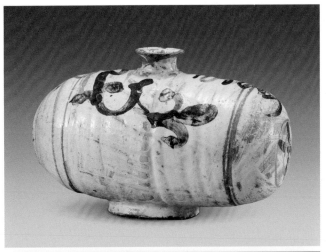

54 분청사기철화넝쿨무늬장군,
   15세기 후반~16세기 전반,
   높이 18.7cm, 보물 1062호, 호림박물관 소장

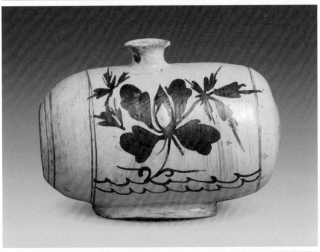

55 분청사기철화모란무늬장군,
   15세기 후반~16세기 전반, 높이 18.8cm,
   일본 오사카시립동양도자미술관 소장
   (스미토모 그룹 기증/아타카컬렉션)
   (사진: 무다 도모히로)

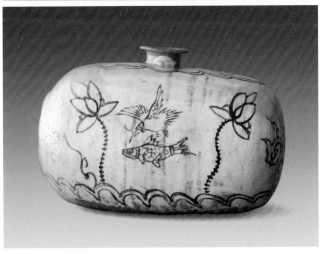

56 분청사기철화연지무늬장군,
   15세기 후반~16세기 전반, 높이 14.4cm,
   일본 오사카시립동양도자미술관 소장
   (스미토모 그룹 기증/아타카컬렉션)
   (사진: 무다 도모히로)

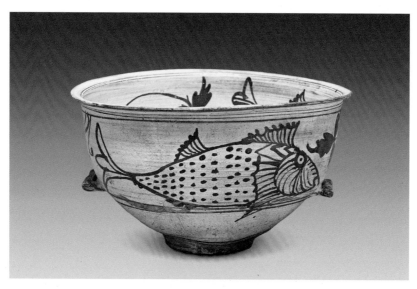

57 분청사기철화물고기무늬발, 15세기 후반~16세기 전반, 입지름 31.3cm,
　일본 오사카시립동양도자미술관 소장(스미토모 그룹 기증/아타카컬렉션)
　(사진: 니시카와 시게루시게루[西川茂])

터 주목받아 온 명품이다.

　철화분청사기 장군 중에는 모란무늬를 그린 명작들이 많이 전하고 있는데 특히 〈분청사기철화모란무늬장군〉도55은 큼지막한 모란꽃 한 송이를 중심으로 양옆에 잎사귀가 날개를 펼치듯 뻗어가고 줄기와 땅을 상징적으로 그어나간 뛰어난 문양 구성을 보여준다.

　〈분청사기철화연지무늬장군〉도56은 물고기를 쪼고 있는 새를 그린 것인데 한 폭의 민화를 연상케 하는 편안하면서도 즐거운 작품이다. 양옆에 솟아 있는 연꽃 두 송이와 측면에 비껴 보이는 추상무늬가 어우러지면서 장군 전체에 신선한 생동감이 넘친다.

**철화분청 발, 합, 편병**　〈분청사기철화물고기무늬발〉도57은 높이 약 17센티미터, 입지름 약 31센티미터의 대작으로 기형도 듬직하지만 안팎으로 그린 물고기 그림이 그릇에 생동감을 부여하고 있다. 이처럼 활달한 그림을 그릴 수 있을 정도로 계룡산 가마의 사기장들은 조형적 자유를 맘껏 구가했던 것이다. 삶의 정서가 듬

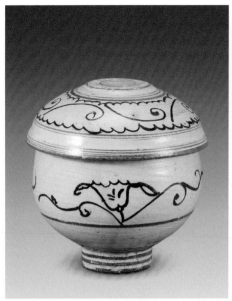

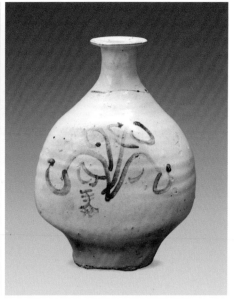

58 분청사기철화연꽃넝쿨무늬합,
　　15세기 후반~16세기 전반, 높이 15cm,
　　국립중앙박물관 소장(이홍근 기증품)

59 분청사기철화초화무늬편병, 16세기 전반,
　　높이 21.1cm, 일본 오사카시립동양도자미술관 소장
　　(스미토모 그룹 기증/아타카컬렉션)
　　(사진: 무다 도모히로)

뿍 배인 이런 작품은 세계 도자사에서 비슷한 예를 찾아볼 수 없는 신선한 예술 세계를 보여주고 있다.

　〈분청사기철화연꽃넝쿨무늬합〉도58은 몸체에는 연꽃무늬가 그려져 있고, 뚜껑에는 파도와 넝쿨무늬가 그려져 있는데 자연스러운 선맛이 살아 있어 율동적인 느낌을 준다.

　〈분청사기철화초화무늬편병〉도59은 둥근 맛을 유지하고 있는 편병으로 백토분장이 선명한 가운데 철화로 스스럼없이 그린 초화무늬가 엷게 나타나 철화분청사기 중 예외적으로 조용한 분위기를 보여주는 명품이다.

## 분청사기 종합 기법

분청사기는 상감, 박지·조화, 인화, 철화 기법을 다채롭게 구사하여 다양한 문양 구성을 보여주는 대작에 명품이 많다.

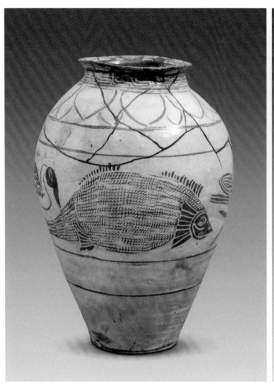
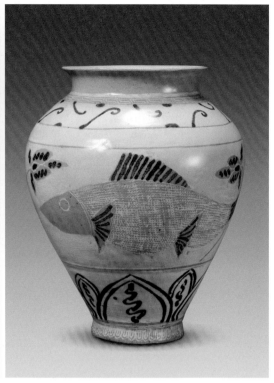

60 분청사기물고기무늬항아리, 15세기 후반~16세기 전반,
   높이 33cm, 일본 구라시키[倉敷]민예관 소장

61 분청사기물고기무늬항아리, 15세기 후반~16세기 전반,
   높이 27cm, 보물 787호, 개인 소장

〈분청사기물고기무늬항아리〉도60는 상감, 인화, 박지, 철화 기법을 동원하여
오리와 물고기가 헤엄치는 그림을 새겨넣었다. 상감청자에서 보이는 버들과 새
무늬의 조용한 서정은 사라지고 물고기고 오리고 싱싱하기만 하다. 물고기를 표
현하는 데 인화 기법을 사용하였고 일부는 박지 기법을 역으로 이용한 것도 보인
다. 풋풋한 백토분장은 전형적인 계룡산 가마의 특징이다.

〈분청사기물고기무늬항아리〉(보물 787호)도61 또한 상감, 인화, 철화 기법을 동
원한 대작으로 항아리의 입이 예외적으로 크게 벌어져 기형 자체가 장대한 느낌
을 주는데 인화 기법으로 정교하게 새긴 커다란 물고기가 듬직하여 장중한 멋을
풍긴다. 유약의 투명도가 높고 백토가 고르게 발라져 마치 백자 같은 맑은 분위
기를 띠고 있다. 여기에 철화로 종속문양을 나타낸 것이 단정하여 분청사기로서
는 예외적으로 높은 기품을 풍기고 있다.

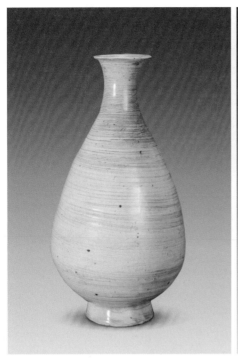

62 분청사기귀얄무늬병, 16세기, 높이 31.9cm,
　　리움미술관 소장

63 분청사기귀얄무늬장군, 16세기, 긴 쪽 길이 24cm,
　　개인 소장

## 백토분청

분청사기 중에는 그릇 전체를 백토로 칠한 백토분청사기가 있다. 이를 '분장粉粧
분청사기'라고도 하는데 사실 '분장분청'이라는 말은 동어반복이므로 백토분청사
기라고 부르는 것이 타당하다고 생각된다. 백토분청사기에는 귀얄 자국이 선명
하게 남아 있는 귀얄분청사기와 백토물에 덤벙 담근 담금분청사기(혹은 덤벙분청사
기) 두 가지가 있다. 귀얄분청사기는 선명하게 남아 있는 붓 자국의 동감이 매력
적으로 대개 발에 많이 구사되었고, 담금분청사기는 손에 쥔 부분에 백토가 묻지
않아 태토와 백토가 대비되는 미적 효과가 드러나는 경우가 많다.

　　〈분청사기귀얄무늬병〉도62은 기형 전체에 귀얄 자국만 선명하게 남아 있는데
속도감 있는 붓질의 동감이 대단히 매력적이다. 사기장의 자신감 있는 붓놀림이
아니면 이런 작품이 나올 수 없다. 그런 점에서 분청사기는 훗날 현대미술의 관
점에서 주목받고 높이 재평가되었던 것이다.

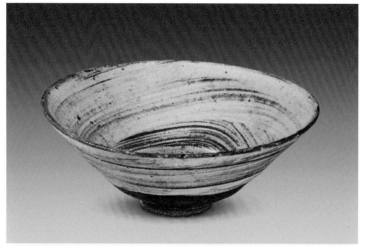

64 분청사기귀얄무늬발, 16세기,
   입지름 17.1cm, 일본 일본민예관 소장

65 분청사기백토담금발, 16세기,
   입지름 16.4cm, 국립중앙박물관 소장

66 분청사기백토담금제기, 16세기,
   높이 13.6cm,
   일본 오사카시립동양도자미술관 소장
   (스미토모 그룹 기증/아타카컬렉션)
   (사진: 무다 도모히로)

〈분청사기귀얄무늬장군〉도63은 그 대담하면서도 자연스러운 붓 자국이 현대 미술에서 말하는 브러시워크를 느끼게 한다.

〈분청사기귀얄무늬발〉도64은 백토를 바를 때 귀얄 자국을 선명하게 남긴 것으로 그 붓질의 움직임이 매력적이다. 이런 귀얄무늬 발은 철화무늬와 안팎을 이루는 경우가 많다.

〈분청사기백토담금발〉도65은 백토를 분장할 때 발의 굽을 손에 쥐고 윗부분만 백토에 담갔는데 미처 굳지 못한 백토물이 굽 아래쪽으로 흘러내린 모습이다. 백토의 흐름이 우연한 미적 효과를 낳은 것이다. 대개 이런 발은 다도인들이 사랑하는 바가 되어 아주 귀하게 대접받곤 했다.

〈분청사기백토담금제기〉도66는 문양이 없는 분청사기만이 보여줄 수 있는 엄숙한 멋이 있다. 보簠라고 불리는 이 제기는 향교나 서원에서 사용되던 것으로 거치鋸齒무늬라고 불리는 톱니가 제기의 양쪽 귀에 달려 있고 굽의 밑바닥도 톱니 모양으로 깎아서 제기의 장중함을 보여주고 있다. 아무런 치장 없이 백토물에 담갔다가 꺼낸 것이 오히려 어떤 문양보다도 조형적인 효과를 높여준다.

백토분청사기는 그 자체로 소박한 단순미를 보여주고 있지만 사실상 백자를 닮아가는 분청사기의 마지막 모습이다.

## 분청사기의 종말과 지방 가마의 백자

16세기 전반이 되면 백자가 조선왕조의 도자기로 군건히 뿌리내리게 된다. 이에 반해 분청사기는 백자의 위세에 밀려 16세기 후반이 되면 더 이상 만들어지지 않고 도자사에서 퇴장하고 만다. 간혹 임진왜란壬辰倭亂 때 사기장들이 일본으로 많이 끌려가 분청사기의 맥이 끊어졌다고 말하기도 하지만, 분청사기는 이미 임진 왜란 이전에 종말을 고했다는 것이 정설이다. 이는 일본으로 건너간 조선 사기장들이 만든 것이 백자이지 분청사기가 아니라는 사실로도 알 수 있다.

한편 분청사기는 백자의 세계에 흡수되어 가기도 했다. 분청사기 가마 중 일부는 백자 가마로 전환하여 누런 빛깔에 거친 질감의 백자를 만들기도 하였는데 이를 흔히 조질백자粗質白磁라고도 부르고 있다. 이 조질백자는 질 좋은 순백의 고

67 이도다완, 16세기, 입지름 14.4cm, 일본 네즈미술관 소장

령토가 아니라 점토가 일부 섞인 백토로 만들어 구운 것으로, 그 때문에 흰빛깔이 나오지 않고 갈색을 띠고 있다.

이 조질백자는 주로 서민용 자기로 만들어져 발의 경우 다량으로 제작하기 위하여 여러 겹으로 포개서 굽기도 하였다. 이렇게 생산된 발을 '막사발'이라 불렀다. 바로 이 막사발들을 16세기 일본 다도인들이 다완으로 애용함으로써 일본 국보로 지정된 이도[井戶] 다완 같은 전설을 낳았다. 대표적인 예로 오다 노부나가[織田信長](1534~1582)가 소장했던 것으로 알려진 일본 네즈미술관 소장 〈이도다완〉도67이 있다. 그러나 이때 조선왕조는 분청사기의 끝과 함께 등장한 조질백자를 또 다른 도자의 세계로 발전시켜 나아갈 상공업 시스템을 갖추지 못했다. 각지에 있던 지방 가마들이 민요民窯로서 본격적으로 모습을 드러내는 것은 왜란이 끝나고도 한참 뒤였다.

# 격조 높은
# 양질 백자의 완성

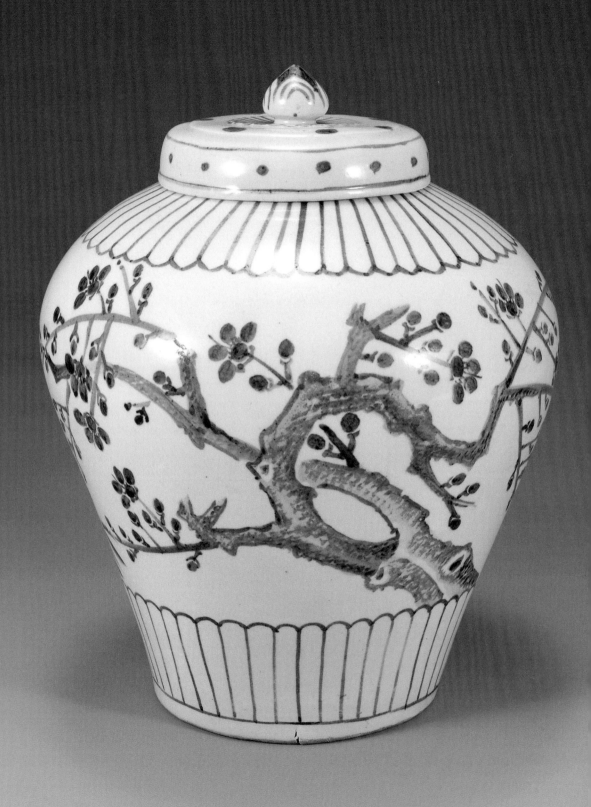

## 조선백자의 특질

백자는 인간이 만들어낸 가장 훌륭한 그릇으로 아직 이를 능가하는 용기는 발명되지 않아 전 세계인들이 사용하고 있다. 같은 백자라도 중국, 일본, 유럽 등 다른 나라, 다른 민족의 백자와 달리 조선시대 백자는 독특한 아름다움을 보여준다. 조선백자의 특징은 한마디로 '순백純白에 대한 숭상'으로 요약된다.

다른 나라 백자는 바탕만 백자이지 여러 색깔의 안료를 사용하여 화려한 도자 세계를 전개해 갔다. 이에 반해 조선왕조의 백자는 순백자를 애호하였고 청화靑畵로 문양을 넣을 때도 흰 여백의 미를 살렸으며 붉은색이나 갈색 문양도 아주 제한적일 정도로 절제하였다. 이는 천성적으로 백색을 사랑한 백의민족의 순박한 서정과 검소와 실질을 숭상한 조선시대 선비문화가 어우러진 결과라 할 수 있다.

조선백자의 아름다움은 형태미에서도 잘 나타나 있다. 백자의 기종器種은 항아리, 병, 주전자, 발, 잔, 접시 등 일상용기와 필통, 연적 등 문방구가 대종을 이루고 있는데 기발한 모양이나 요란한 장식이 달린 것은 극히 드물다. 둥근 달항아리, 잘 다듬은 각병, 원통형의 필통, 네모반듯한 두부연적 등이야말로 조선백자의 트레이드마크이다. 두꺼비 연적이나 금강산 연적은 아주 예외적인 변주일 뿐이다.

조선백자의 아름다움에 대해서는 초기 미술사가들에 의해 여러 가지로 정의되어 왔다. 고유섭은 비정제성이 주는 구수한 큰 맛, 최순우崔淳雨(1916~1984)는 어진 선 맛에서 일어나는 너그러움, 김원용金元龍(1922~1993)은 꾸미지 않은 자연스러운 아름다움에서 조선 도자기의 특질을 보았고 이것이 한국적인 아름다움의 본질이라고 하였다.

이러한 정의는 예술이라고 하면 흔히 강조되는 완벽한 형식미보다는, 거기에서 일어나는 따뜻한 정감을 강조하고 있는 것이다. 그래서 김환기가 조선백자를 보고 있으면 싸늘한 사기그릇인데도 따뜻한 체온을 느끼게 된다고 한 것이다.

백자청화매죽무늬항아리, 16세기 전반, 높이 29.2cm, 국보 222호, 호림박물관 소장

참고1 용천요 청자음각모란무늬꽃병, 　참고2 가키에몬 백자채색초화무늬 　　1 백자항아리(청진동 출토), 16세기,
　　　원, 높이 45.2cm, 　　　　　　　팔각항아리, 17세기, 높이 61.5cm, 　　　높이 36.5cm, 보물 1905호,
　　　국립중앙박물관 소장 　　　　　　　일본 이데미쓰미술관 소장 　　　　서울역사박물관 소장

　　일찍이 야나기 무네요시는 동양 3국의 도자기를 비교해서 중국은 형形, 일본
은 색色, 조선은 선線의 예술이라고 하였다. 중국은 형태미가 강하고,참고1 일본은
색채가 다양하고,참고2 조선은 선이 아름답다고 했다.도1 그리하여 도자기 애호가
들은 중국 도자기를 보게 되면 멀리 놓고 감상하고 싶어지고, 일본 도자기는 곁
에 두고 사용하고 싶어지는데, 조선 도자기를 보게 되면 어루만지고 싶어진다고
감성적 인식의 차이를 말하고 있다.

　　결국 조선백자의 특징은 엄격한 형식에 얽매이지 않고 인공적인 기교가 너
무 두드러지지 않게 하는 기법상의 여유로움으로 인간적 체취를 획득한 것이라
할 수 있다. 이와 같은 여백의 미학은 추사秋史 김정희金正喜(1786~1856)가 일찍이
〈유재留齋〉라는 작품에서 말한 남김의 미학과 일맥상통하는 것이다.

　　"기교를 다하지 않고 남김을 두어 자연스러움으로 돌아가게 하라.[留不盡之巧
以還造化]"

## 조선백자의 편년

조선백자 500년의 전개 과정은 크게 전기, 중기, 후기로 나누어 설명하고 있다.

1592년 임진왜란이 일어날 때까지를 전기, 전란 극복 과정에서 철화백자의 시대를 연 17세기를 중기, 18세기 금사리 가마와 분원리 가마 시절을 후기로 분류하고 있다. 그리고 이를 좀 더 세분하면 다음과 같다.

**15세기 전반** 고려백자의 전통을 이어받은 연질軟質백자가 만들어졌다.

**15세기 후반** 1467년(세조 13) 무렵에 관영 사기공장으로 경기도 광주에 사옹원司饔院의 분원을 개설하여 양질의 백자를 만들기 시작하였다.

**16세기** 조선왕조의 순백자와 청화백자의 전형이 만들어졌다. 도마리 가마로 상징되는 이 시기의 백색은 고상한 상앗빛과 순백에 가까운 빛을 띠고 있다.

전기

**17세기** 임진왜란 이후 백자의 빛깔이 회백색으로 탁해졌고, 청화 안료를 구하기 힘들어져 철화백자가 그 자리를 대신하였다.

중기

**18세기 전반** 18세기 초 개설된 금사리 가마에 와서 백자의 색과 질이 향상되었다. 달항아리 같은 높은 미학의 기형에 빛깔은 설백색이다.

**18세기 후반~19세기 전반** 1752년(영조 28), 관요가 분원리에 정착하면서 백자의 전성기를 맞이하였다. 빛깔은 담청을 머금은 따뜻한 유백색이다. 분원리 백자의 영광은 19세기 중엽까지 유지되었다.

후기

**19세기 후반** 왕조 말기의 시대적 분위기에 따라 청나라 신풍이 들어왔고, 철종哲宗(재위 1849~1863) 연간인 1850년 무렵부터는 분원리 백자가 점점 쇠퇴해 가는 모습을 보여준다.

**1883년~1916년** 개항 이후 서양 자기와 왜사기가 들어오면서 1883년(고종 20) 분원이 민영화되었고, 민간 사업자는 운영에 실패하여 1916년에는 가마가 폐쇄되었다.

말기

## 조선백자의 시대양식

조선백자는 500년간 각 시기마다 그 시대의 취미에 맞는 기형과 문양이 유행하였다. 이를 시대양식이라고 하는데 같은 항아리라도 시기마다 다른 기형에 다른 미감을 보여준다. 다음 유물들을 대표적인 예로 들 수 있다.

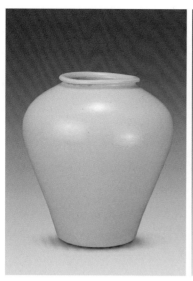
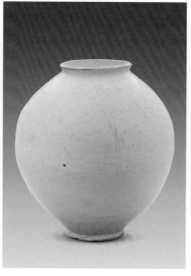
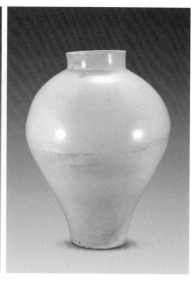

2  백자항아리(윤사신묘 출토), 16세기 후반,
   높이 28.2cm, 국립중앙박물관 소장
   (파평 윤씨 교리공 대종회 기증)

3  백자달항아리, 18세기 전반, 높이 47.5cm,
   보물 1438호, 개인 소장

4  백자항아리, 18세기 후반, 높이 61cm,
   호림박물관 소장

- 〈백자항아리〉(윤사신묘 출토), 16세기 후반도2
- 〈백자달항아리〉, 18세기 전반(금사리 가마), 보물 1438호도3
- 〈백자항아리〉, 18세기 후반(분원리 가마)도4

조선 전기 항아리는 입술이 가볍게 밖으로 말리거나 안으로 굽어 있고 어깨
가 풍만하여 기품이 당당하고, 18세기 전반 금사리 가마의 항아리는 너그럽고 원
만한 아름다움을 보여주며, 18세기 후반 분원리 가마의 항아리는 입술이 목이라
고 말해야 할 정도로 높이 솟아 있고 굽이 튼실하여 실질적이라는 인상을 준다.
이런 시대양식은 청화백자 병에서도 똑같이 나타난다.

- 〈백자청화운룡무늬병〉, 15세기 후반~16세기 전반, 보물 785호도5
- 〈백자청화대나무무늬각병〉, 18세기 전반(금사리 가마), 국보 258호도6
- 〈백자청화십장생十長生무늬병〉, 19세기(분원리 가마)도7

이 세 병을 비교해 보면 조선 전기의 병은 목이 짧고 몸체가 당당하여 의젓

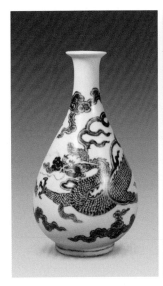

5 백자청화운룡무늬병,
  15세기 후반~16세기 전반,
  높이 24.5cm, 보물 785호, 개인 소장

6 백자청화대나무무늬각병,
  18세기 전반, 높이 41cm, 국보 258호,
  국립중앙박물관 소장(이건희 기증품)

7 백자청화십장생무늬병, 19세기,
  높이 25.8cm, 부산박물관 소장
  (현수명 기증품)

해 보이고, 18세기 금사리 가마의 병은 각병으로 문기가 있어 보이며, 19세기 분원리 가마의 병은 목이 길고 몸체가 푸짐하게 벌어져 있어 넉넉한 느낌을 준다.

   이 항아리와 병들이 보여주는 시대양식과 미감을 요약해 보면 조선 전기 백자에는 귀貴티가 있고, 금사리 가마 백자에는 문기文氣가 있고, 분원리 가마 백자에는 부富티가 있다고 할 수 있다. 이것은 사기장 개인의 취향이 아니라 시대적인 미감의 차이이며 이 시대양식이 있음으로 해서 조선백자는 다양한 아름다움을 보여주고 있는 것이다.

## 조선백자의 출발: 고려 연질백자의 전통

도자사의 큰 흐름은 청자에서 백자로의 길을 걸었지만, 그렇다고 해서 청자 다음에 백자가 나온 것은 아니다. 고령토로 만든 경질硬質백자가 나오기 이전에도 이미 상대적으로 무른 태토로 만든 연질백자가 청자와 함께 만들어졌다. 중국의 경우 당나라에는 형요邢窯 백자, 송나라에서는 정요定窯 백자가 유명했다. 고려 때도 비록 소량이지만 희고 고운 연질백자가 만들어져 〈백자상감모란무늬매병〉《한국

8 백자태항아리와 지석(왕녀 복란), 1486년 무렵, 태항아리 높이 44.4cm, 동국대학교박물관 소장

미술사 강의》제2권 393쪽 참조) 같은 명품을 낳았다. 조선백자는 이 연질백자에서 출발하였다.

여말선초 백자의 상황은 이성계가 역성혁명을 일으키기 바로 전 해인 1391년에 제작된 〈금강산 출토 이성계 발원 사리장엄구 일괄〉(보물 1925호)에 들어 있는 〈백자발〉을 통해 알 수 있다.(《한국미술사 강의》제2권 403쪽 참조) 이 〈백자발〉에는 건국의 염원을 담은 글과 함께 "방산防山 사기장砂器匠 심룡沈龍이 만들었다"라는 명문이 바닥에 표시되어 있다. 방산은 금강산 아랫마을인 강원도 양구 방산면을 말하는 것이다. 이로써 이 백자 사리함은 제작 동기, 제작 장소, 제작자(사기장)의 이름 모두가 알려진 기념비적 유물이 되었다. 이 〈백자발〉은 고려 말의 연질백자가 조선 초 경질백자로 바뀌어가는 모습을 보여주고 있다.

이런 종류의 백자는 조선 초기 태항아리에서도 볼 수 있다. 본래 태항아리는 왕실의 자손이 태어난 뒤 태실胎室에 봉안되었는데 태주胎主의 생년월일시까지 쓰여 있는 태지胎誌와 함께 출토되어 도자기를 편년하는 데 결정적인 자료이다. 전국

9 진양군 영인정씨묘 출토 유물 일괄, 1466년 무렵, 편병(가운데) 높이 22.1cm, 국보 172호,
  리움미술관 소장

에 널리 분포되어 있던 태실은 일제강점기인 1929년에 경기도 고양의 서삼릉으로
대부분 옮겨졌다.

〈백자태항아리와 지석〉도8은 성종의 왕녀로 생각되는 복란福蘭(1486~?)의 백
자 태항아리 중 외항아리와 지석이다. 지석에 의하면 왕녀 복란은 1486년(성종 17)
10월 3일 출생하였고, 태는 12월 29일 강원도 원주에 봉안된 것이다.

## 조선 초기의 상감백자

15세기 조선 연질백자는 상감백자에서 많은 명품을 남겼다. 아직 청화 안료가 나
오기 전이어서 문양을 나타내려는 조형 욕구를 고려 상감백자의 전통을 이어받
으며 구현한 것이다.

상감백자로 대표적인 유물은 〈진양군영인정씨묘지晋陽郡令人鄭氏墓誌〉와 함께
출토된 〈백자상감연꽃넝쿨무늬편병〉과 〈백자쌍이잔〉이다.도9 이 유물들은 일괄하

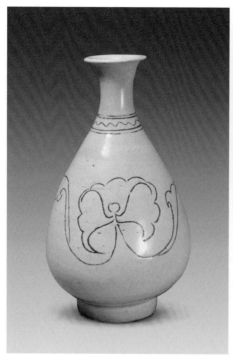
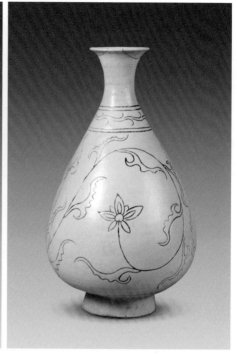

10 백자상감모란무늬병, 15세기, 높이 29.6cm,　　　　　11 백자상감연꽃넝쿨무늬병, 15세기, 높이 29.9cm,
　　보물 807호, 호림박물관 소장　　　　　　　　　　　　　보물 1230호, 개인 소장

여 국보 172호로 지정되었는데, 진양군晉陽郡은 본관지인 경상남도 진주를 말하
는 것이고 영인令人은 4품 관리의 부인에게 주는 칭호이다. 영인 정씨는 1466년
(세조 12)에 세상을 떠났다.

　　이 일괄 유물들을 보면 묘지는 전형적인 위패 형식이고, 쌍이잔雙耳盞은 '귀
잔'이라고도 하는데 조선 전기에 유행한 잔이며, 자라병 형태에 가까운 편병은
동시대 상감분청 기법을 그대로 따르고 있다. 이 백자들은 조선 초 경상도 지역
특유의 연질백자로, 경질백자로 나아가지는 못했지만 유색이 뛰어나고 고급스러
운 품격이 있다.

　　상감백자는 청화백자의 등장 이후에도 계속 제작되어 15세기 후반의 상감백
자들은 한결같이 상앗빛으로 고상한 품위를 느끼게 하며 기형은 당당하고 안정
감이 있어 새로운 이상적인 국가를 만들어가는 조선 국초의 기상을 느끼게 한다.

　　〈백자상감모란무늬병〉(보물 807호)도10은 몸체의 볼륨감이 당당하며 모란꽃을

12 백자상감연꽃넝쿨무늬발, 15세기, 입지름 17.5cm, 국보 175호, 국립중앙박물관 소장

단아하게 흑상감으로 새겨넣어 아주 고귀한 분위기를 보여주고 있으며 〈백자상감연꽃넝쿨무늬병〉(보물 1230호)도11은 유려한 기형에 가늘고 긴 필선으로 추상화된 연꽃을 흑상감으로 나타낸 것이 아주 품위 있다.

　　〈백자상감연꽃넝쿨무늬발〉(국보 175호)도12은 입이 약간 밖으로 벌어진 아름다운 곡선미를 지니고 있는데 좁은 굽이 상큼하게 받치고 있다. 그릇 바깥쪽에는 예리한 검은색 선으로 묘사한 연꽃넝쿨무늬를 동감 있게 새겨넣고 안쪽 입술에는 초화무늬 띠를 두른 긴밀한 문양 구성을 보여주고 있다.

## 김종서의 백자 사랑

이러한 조선 초기 연질백자와 상감백자들은 《세종실록 지리지》에 실려 있는 자기소 139개소 중 상품上品 자기를 생산한 경기도 광주, 경상도 고령, 경상도 상주의 두 곳 등 네 곳에서 주로 생산된 것으로 생각되고 있다. 그중 고령 사부동과 기산동 가마터(사적 510호)를 비롯하여 경기도 광주 우산리 가마터에서 이런 상감

백자와 초기 백자편이 확인되고 있다.

고령 사부동 가마는 김종직金宗直(1431~1492)이 세종 때 고령현감을 6년간 지낸 아버지 김숙자金淑滋(1389~1456)의 행장을 쓰면서 "그가 고령 사기장에게 구사지법九篩之法(아홉 번 채로 치는 기법)을 가르쳐 정교하고 치밀한 것을 만들어냄으로써 이때부터 경기도 광주, 전라도 남원보다 우수한 백자를 바쳤다"라고 언급한 것에서도 확인할 수 있다.

또 1445년(세종 27)에 김종서金宗瑞(1383~1453)가 고령 지방에 순찰을 나갔다가 술상에 놓인 백자를 보고 "귀현(고령)의 백자가 참으로 아름답다"며 '심선甚善'이라는 감탄사를 연달아 세 번이나 말했다는 일화에서 좋은 백자를 사랑한 당대의 문화적 분위기를 엿볼 수 있다.

## 경질백자로의 길

조선왕조의 백자는 명나라의 우수한 경질백자와 청화백자를 접하고 자극을 받게 되면서 획기적으로 발전하게 되었다. 조선왕조실록에 따르면 1428년(세종 10)에는 명나라 황제 선종宣宗(재위 1425~1435)이 백자 열 탁卓(접시와 발 등으로 구성된 식기 세트를 가리키는 말로 추정), 청화백자 대반大盤 다섯 개, 소반小盤 다섯 개를 보내왔고 이듬해엔 1429년(세종 11)에는 명나라에서 사신으로 온 윤봉尹鳳의 아우 윤중부尹重富(?~1451)가 청화백자 대종大鍾(큰 술잔)을 따로 바쳤다. 또 1430년(세종 12)에는 명나라 사신들이 청화백자 사자탁기卓器 세 개와 청화백자 운룡무늬주해酒海(술독) 세 개를 지참하여 왔다고 한다.

이렇게 전해진 명나라 백자는 경덕진景德鎭 가마의 백자로 양질의 백토 광석을 부숴 만든 고령토高嶺土를 재료로 한 경질백자였다. 고령토는 단단한 돌가루이기 때문에 견고할 뿐만 아니라 철분이 함유되지 않아 빛깔이 맑고 아름다운 백자를 만들 수 있었다.

특히 명나라 백자는 푸른빛을 띠는 산화코발트를 청화靑畵 안료로 문양을 나타냄으로써 새하얀 그릇과 더없이 잘 어울리는 시너지 효과를 얻어냈다. 백자는 이 청화와 어울림으로써 오늘날까지 양식이 지속되는 긴 생명력을 지니게 되

었다. 청화백자의 표기는 한국은 청화青畵, 중국은 청화青花, 영어로는 blue and white porcelain으로 나타내며 보통명사로 굳어져 있다.

이런 상황에서 세종 말년에는 백자의 제작이 제법 활발해져《세종실록》29년(1447)의 기사에서는 문소전文昭殿과 휘덕전輝德殿에서 쓰는 은그릇들을 백자로 바꾸었다고 하였고 성현成俔(1439~1504)은《용재총화慵齋叢話》에서 "세종 때는 임금이 사용하는 그릇으로 백자를 전용케 하였다"라고 증언하였다. 결국 조선 도자를 백자의 길로 나아가게 한 것은 세종이었던 것이다.

## 백자 생산 체제의 확립: 사옹원의 분원

세종 때 본격적으로 시작된 경질백자는 문화적 안목이 뛰어났던 세조 연간에 와서 더욱 박차를 가하게 되었다. 1455년(세조 1)에 "공조에서 왕비의 주방에 사용할 금잔을 만들기를 청하자 임금은 화자기畵磁器로 대신하라"라고 하였다.(《세조실록》1년 윤6월 19일) '화자기'는 청화백자를 일컫는다.

나라에서는 전국의 백토를 조사한 결과 강원도 양구, 경상도 하동, 산청, 진주 등지에서 양질의 백토를 찾아냈다. 양질의 경질백자를 만들어내려는 세조 연간의 노력은 무엇보다도 사옹원司饔院의 관직을 체계화하고 관용 백자를 국가가 직접 제작하는 사옹원의 분원分院을 설치함으로써 획기적인 성과를 거두게 되었다. 이는 명나라 관요 제도인 어기창御器廠을 벤치마크한 것으로 생각되고 있다.

본래 궁중에는 임금과 왕비의 식사를 준비하는 사옹방司饔房이 있었다. 그런데《세조실록世祖實錄》13년(1467) 4월조에는 "사옹방을 사옹원으로 (직급을 높여) 개편하고, 비로소 녹관祿官을 두었다"라고 하였다. 녹관이란 녹봉을 받는 정규 관리를 말한다. 사옹방의 개편은 1471년(성종 2) 1월 1일부터 시행한《경국대전經國大典》〈공전工典〉과 〈이전吏典〉에 자세히 나타나 있다. 도제조는 관례에 따라 종친이나 부마가 맡았지만 직접 분원에서 자기 굽는 것을 감독하는 번조관은 직장(종7품), 봉사(종8품), 참봉(종9품) 중 한 명이 맡았으며, 사기장은 380명으로 되어 있다.

사옹원은 백토의 운반이 편하고 제품을 한양으로 수송하기 편한 경기도 광주 한강변에 사기장 380명이 근무하는 관영 자기 제작소를 설치하고 이를 분원

《분주원보등》의 도자기 제작 실무 장인들

| 명칭 | 역할 | 인원 |
|---|---|---|
| 감관監官 | 감독 책임자 | 1명 |
| 원역員役 | 사무직원 | 20명 |
| 사령司令 | 심부름꾼 | 6명 |
| 변수邊首 | 작업 감독 | 2명 |
| 조기장造器匠 | 성형 | 10명 |
| 마조장磨造匠 | 굽깎기 | 10명 |
| 건화장乾火匠 | 땔감 말리기 | 10명 |
| 수비장水飛匠 | 수비 담당 | 10명 |
| 연장鍊匠 | 태토 다지기 | 10명 |
| 참역站役 | 원료 준비 | 18명 |
| 화장火匠 | 번조 작업 | 7명 |
| 조역助役 | 화장 조수 | 7명 |
| 부호수釜戶首 | 번조 책임 | 2명 |
| 감화장監火匠 | 불 살피기 | 2명 |
| 연정鍊正 | 유약 조합 | 2명 |
| 화청장畵靑匠 | 청화로 그림 그리기 | 14명 |
| 착수장着水匠 | 유약을 바르기 | 2명 |
| 파기장破器匠 | 제품의 선별 | 2명 |
| 허벌군許伐軍 | 땔나무 사역 | 202명 |
| 공사군工沙軍 | 잡역 | 186명 |
| 운회군運灰軍 | 재 나르기 | 1명 |
| 부회군浮灰軍 | 재 뒤집기 | 1명 |
| 수토재군水土載軍 | 원료 운반 | 10명 |
| 수토감관水土監官 | 원료 운반 감독 | 1명 |
| 수세고군收稅庫軍 | 세금 관리 | 1명 |
| 노복군路卜軍 | 운반 책임자 | 2명 |
| 진상결복군進上結卜軍 | 운송 책임자 | 10명 |
| 감고監考 | 감독관 | 3명 |

이상 총 552명

分院이라고 하였다. 최초의 분원은 경기도 광주 우산리에 있었던 것으로 생각되고 있다. 이에 《신증동국여지승람新增東國輿地勝覽》의 '광주'조에서는 "매년 사용원 관원이 화원을 데리고 와서 어용 자기를 감독하며 만들었다"라고 하였다.

사기장 380인 체제는 시대마다 다소 증감이 있었지만 대체로 18세기에 이르기까지 법정 인원을 유지해 온 것으로 보인다. 다만 이 사기장들이 항시 가마에 근무하는 것이 아니라 세 개 팀으로 나뉘어 봄·여름·가을에 교대로 분원 가마에 와서 근무하는 '분삼번 입역제分三番 立役制'였다. 이는 17세기 말(1697년 무렵) 대동법大同法이 시행되어 분원의 사기장들이 3교대 부역제에서 전속 고용제로 전환될 때까지 지속되었다.(방병선,《조선후기 백자 연구》, 일지사, 2000)

사기장의 구성에 대해서는 19세기의 기록인《분주원보등分廚院報謄》에 552명의 직책과 인원이 밝혀져 있어 이를 토대로 추정할 수 있다.

많은 직책 중 눈길을 끄는 것은 파기장破器匠이다. 자기들은 모두 가마 속에서 24시간 이상 약 1300도의 열기를 견디는 '불의 심판'을 받았다. 자기의 성공률은 25퍼센트도 안 되었던 것으로 알려져 있다. 번조가 끝나 가마 속에서 자기를 꺼내 놓으면 파기장은 하나씩 검품하면서 실패작을 깨트렸다. 결국 모든 자기는 파기장의 심판을 받고 세상에 태어났다. 약간 일그러졌어도 파기장이 그 나름의 아름다움이 있다고 생각하면 그 미적 판단으로 망치를 면하고 살아남을 수 있었던 것이다.

## 분원의 이동 과정과 도마리 1호 가마

사용원의 분원이 설치되었던 경기도 광주 일대에는 무려 300여 개소의 백자 가마터가 산재해 있는 것으로 확인되고 있다. 이는 가마가 수백 년 동안 계속 이동한 결과이다. 17세기의 상황을 기준으로 볼 때, 가마는 대략 10년 주기로 이동하였다. 이는 땔나무가 모여 있는 시장柴場으로 옮긴 것이다. 통상 가마를 설치하면 주변의 약 10리를 시장으로 지정하고 그곳의 수목을 베어 땔나무로 사용하는데, 약 10년 뒤엔 이를 다 소진하게 되어 새로 지정한 시장이 있는 곳으로 가서 새 가마를 연 것이다. 땔나무를 멀리서 운반하는 것보다 시장이 있는 곳에 새로 가마

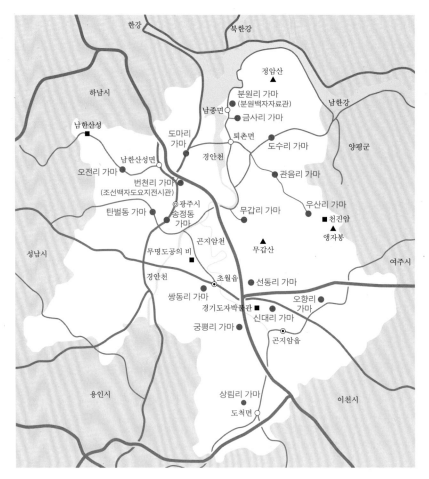

13 경기도 광주 일대의 백자 가마터 현황

를 개설하는 것이 훨씬 경제적이었기 때문이다.

이렇게 약 10년 주기로 이동한 가마를 보면 15세기는 우산리, 도마리, 16세기는 번천리, 관음리, 17세기는 선동리 가마가 대표적인 예이다.도13 가마의 이동은 1752년(영조 28) 오늘날 분원리에 정착할 때까지 계속되었다.

각 가마터에는 폐쇄된 가마와 함께 실패한 도편들과 도자기를 번조할 때 사용하는 도침陶枕, 갑발匣鉢 등의 도구들이 언덕을 이룰 정도로 쌓여 있다. 여기에서 수습되는 도편들에는 유약의 상태, 태토의 질, 청화백자 문양의 형태, 그릇의 굽에 나타나는 번조 방법 등을 확인할 수 있어 조선백자의 편년을 세우는 데 결정적인 사

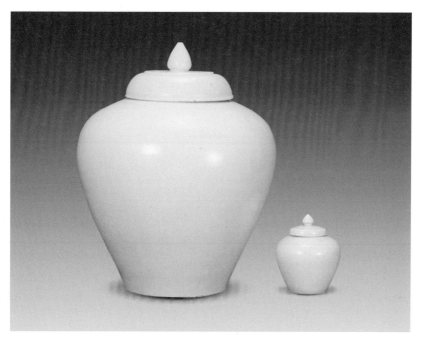

14 백자항아리 일괄, 15세기, 큰 항아리 높이 34cm, 국보 261호, 개인 소장

료가 된다.

대표적인 가마터로 국립중앙박물관에서 1964~1965년에 발굴한 도마리 1호 가마 퇴적층이 있다. 여기에서는 "을축 8월乙丑八月"이 새겨진 도편이 출토되어 1505년 전후에 운영되었음을 확인할 수 있었고 도편 중에는 '천天·지地·현玄·황 黃'명 백자편들이 출토되었으며 소나무와 별자리가 그려진 청화백자 전접시 파 편도 발견되었고 시가 쓰여 있는 도편도 발견되었다. 그런가 하면 아마도 제작에 참고자료로 삼았을 명나라 청화백자편도 출토되어 당시 분원의 자기 제작 상황 을 엿볼 수 있다.

## 순백자 전형의 탄생

조선백자는 1467년(세조 13) 무렵 분원이 개설되고 난 뒤 본격적으로 만들어지기 시작하여 16세기로 들어서면 비약적인 발전을 이루게 되었다. 조선백자의 양대

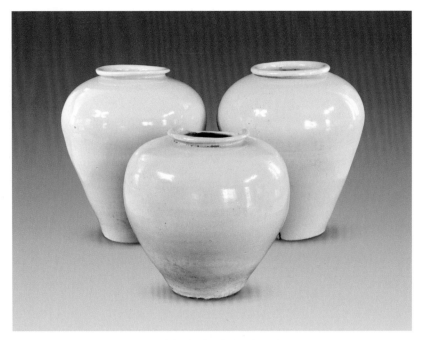

15  백자항아리 일괄(청진동 출토), 16세기, 백자항아리(가운데) 높이 28.3cm, 보물 1905호,
서울역사박물관 소장

흐름은 순백자와 청화백자인데 순백자는 기형에서, 청화백자는 문양에서 격조
높은 한국미의 전형을 만들어내었다.

〈백자항아리 일괄〉(국보 261호)도14은 대소 한 쌍으로 전형적인 조선 전기 항
아리이다. 풍만하게 벌어진 어깨에서 둥근 곡선을 그리며 서서히 줄어들고 굽다
리 없이 마무리되어 그릇 전체에 응축된 힘이 느껴진다. 뚜껑은 접시를 뒤집어
놓은 모양에 연꽃 봉오리 모양의 꼭지가 봉긋하게 매력적으로 달려 있다.

이런 백자항아리는 부장품으로 많이 전하고 있는데 실생활에서도 사용되었
음은 청진동 출토 〈백자항아리 일괄〉(보물 1905호)도15이 말해준다. 2009년 서울 시
내 청진동 유적에서 병, 발, 접시 등 여러 생활용기들과 함께 발견된 것으로 이
지역은 조선시대 고급 주택들이 자리했던 곳이다. 시전市廛들이 자리 잡았던 운
종가雲從街와 가까운 곳이기도 하다.

〈백자병〉(보물 1054호)도16은 전형적인 조선 전기 병의 형태로 적당한 볼륨감
에 얇게 말린 입술에서 굽 아래로 흘러내리는 선이 아름다워 단아하면서 기품이

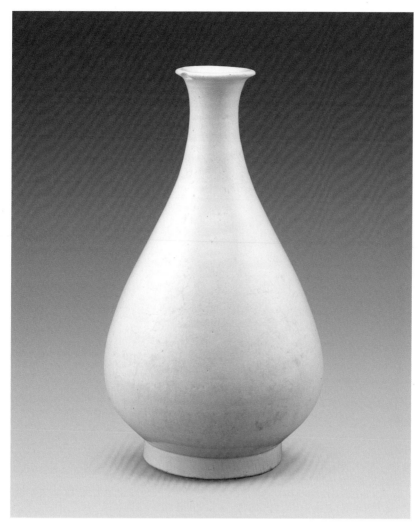

16 백자병, 16세기 전반, 높이 36.5cm, 보물 1054호, 국립중앙박물관 소장

넘친다. 빛깔은 백색 중에서도 상아색에 가까워 어딘지 엄정한 분위기를 자아낸다. 이와 같은 형태의 맵시 있는 병은 옥호춘玉壺春이라고 하여 당시 중국과 조선에서 크게 인기 있던 기형이다. 그중에서도 이 병은 몸체의 크기, 바깥으로 말린 구연부, 상큼한 굽받침이 잘 조화를 이룬 명품으로 꼽히고 있다.

〈백자합〉(보물 806호)도17은 풍만한 볼륨감의 발 위에 꽃봉오리 모양의 꼭지가 달려 있는 묵직한 뚜껑이 얹혀 있다. 높은 굽다리가 상큼하게 받치고 있어 당당한

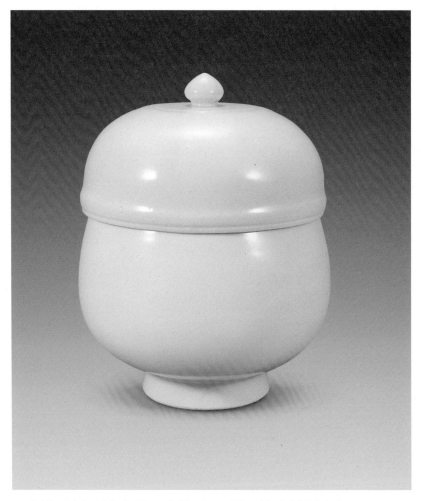

17  백자합, 16세기 전반, 높이 22.7cm, 입지름 15.3cm, 보물 806호, 호림박물관 소장

느낌을 주며 두껍게 발린 유약의 은은한 광택으로 고상한 품격이 살아나고 있다.

〈백자편병〉도18은 조선 전기 순백자 중 우아한 분위기를 보여주는 명품의 하나다. 양면이 깔끔하게 마무리된 편병의 기형에는 단아한 멋이 넘쳐흐르고, 얇게 시유된 상앗빛 유색이 고귀한 분위기를 자아내고 있다. 이와 똑같은 편병이 일본 오사카시립동양도자미술관에도 소장되어 있지만 조선 전기 전체로 볼 때는 아주 귀한 예외적인 유물이다.

〈백자주전자〉(국보 281호)도19는 옥호춘 모양에서 구연부를 짧게 마감하고 뚜

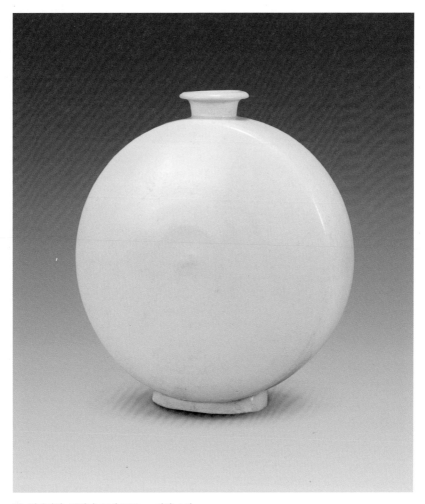

18 백자편병, 16세기, 높이 26.7cm, 개인 소장

껑을 얹은 형태로 주구와 손잡이가 단정하게 달려 있다. 몸체가 중후한 느낌을
주는 반면에 뚜껑은 연꽃의 봉오리 형태로 만들어져 조형상의 균형을 이루고 있
다. 뚜껑과 손잡이 위에는 고리가 있어 끈으로 연결하여 사용하도록 되어 있다.

　〈백자쌍이잔〉도20은 양쪽에 상큼한 손잡이가 달려 있어 양이잔兩耳盞이라고
도 불리고 있다. 쌍이잔의 형태는 몇 가지가 있어 가는 손잡이가 달린 것, 거치
鋸齒무늬라고도 불리는 톱니무늬가 달린 것 등이 있는데 어느 경우든 경건한 분
위기가 있다. 실제로 쌍이잔들은 향교와 서원의 제례 때도 사용되었다.

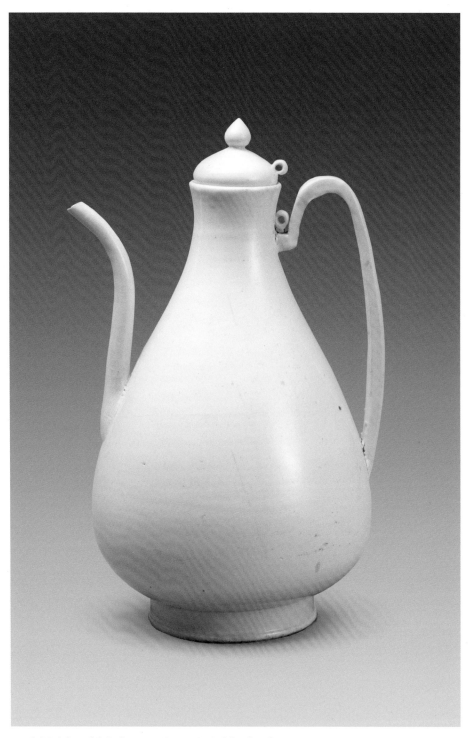

19 백자주전자, 15세기, 높이 32.9cm, 국보 281호, 호림박물관 소장

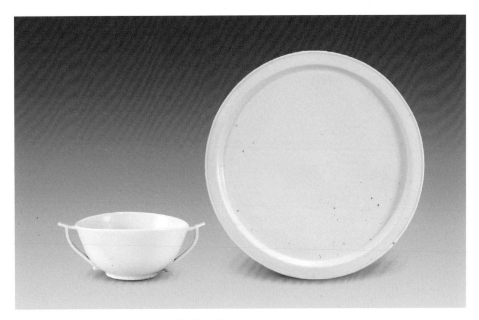

20 백자쌍이잔, 16세기, 높이 3.5cm, 호림박물관 소장
21 백자전접시, 16세기, 입지름 20.3cm, 호림박물관 소장

〈백자전접시〉도21는 그릇 가장자리에 얇은 입술인 전撰이 돌려 있어 전접시라 부르는데, 형태 자체가 단순하면서도 대단히 고급스러운 분위기를 자아낸다. 특히 백자 쌍이잔과 어울릴 때 그 멋이 더욱 살아난다.

## 백자 '천·지·현·황'명 발

사옹원의 분원인 관요에서는 발, 잔, 접시, 병, 항아리 등의 일상용기들이 많이 만들어졌다. 그중에서도 대접, 또는 사발이라고 불리는 백자 발鉢이 대종을 이룬다. 조선 전기의 백자 발은 곡선을 이루는 형태미가 대단히 아름답다.

16세기 백자 발 중에는 굽 안쪽에 천天·지地·현玄·황黃 글자를 새긴 그릇이 많이 전하고 있는데 이는 왕실용 그릇임을 나타낸 것이다. 이를테면 경복궁景福宮에서 임금이 정무를 보는 사정전思政殿 앞 긴 행각은 내탕고內帑庫라고 해서 임금의 전용 곳간이었는데 여기에는 천자고天字庫부터 황자고荒字庫까지《천자문千字文》 앞머리의 '천지현황天地玄黃 우주홍황宇宙洪荒'에서 따온 여덟 글자가 매겨

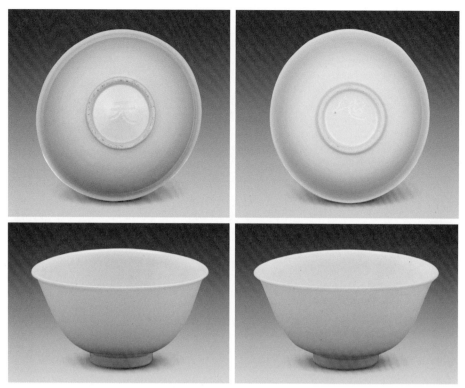

22  백자'천·지·현·황'명발 일괄 중 '천'명발,
    15세기 후반~16세기 전반, 입지름 21.7cm,
    국보 286호, 국립중앙박물관 소장(이건희 기증품)

23  백자'천·지·현·황'명발 일괄 중 '지'명발,
    15세기 후반~16세기 전반, 입지름 21.0cm,
    국보 286호, 국립중앙박물관 소장(이건희 기증품)

져 있다. 백자 발의 명문도 이와 같은 맥락으로 보인다. 〈백자'천·지·현·황'명발
일괄〉(국보 286호)은 왕실 백자 발의 면모를 여실히 증언하고 있다.도22·23

　　'천·지·현·황'명이 표시된 관요 백자는 1480년대부터 1550년대까지 제작된
것으로 알려졌는데 도마리 1호, 우산리 9호, 번천리 9호 등 여러 가마터에서 발견
되어 백자 편년의 기준이 되고 있다.

　　백자 자체에 제작 시기를 알려주는 명문이 있는 경우는 매우 드물지만, 지석
과 함께 발견되는 백자 태항아리는 백자 편년에 매우 중요한 기준이 되고 있다.
그중 1523년(중종 18)에 제작된 것으로 보이는 중종中宗(재위 1506~1544)의 둘째 딸
인 의혜공주懿惠公主(1521~1563)의 태항아리는 단아한 16세기 전반 순백자의 상황
을 잘 말해주고 있다.도24

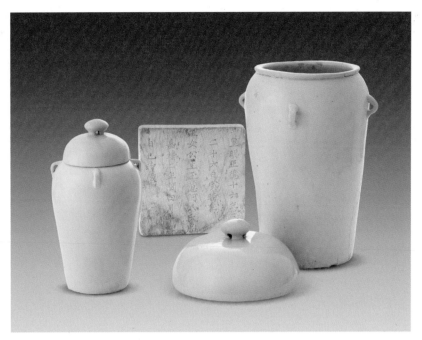

24 백자태항아리와 지석(의혜공주), 1523년 무렵, 내항아리(왼쪽) 높이 29cm, 고궁박물관 소장

## 청화백자로의 길

조선백자는 청화백자와 함께 발전하면서 다양한 도자 세계로 나아갈 수 있었고, 생명력을 오늘날까지 길게 유지할 수 있었다. 명나라 청화백자가 조선왕조에 소개된 것은 세종 연간에 잇달아 명나라 사신들이 청화백자를 세종에게 선물했다는 실록의 기록으로 확인된다.

　그러나 청화 안료는 이란이 원산지여서 회회청回回靑이라 불리는 아주 귀한 것이었다. 이에 세조는 전국의 관찰사들에게 명을 내려 청화 안료를 찾아보게 했다. 그 결과 1463년(세조 9) 전라도 강진과 경상도 밀양, 의성에서 회회청 비슷한 것이 있다는 보고가 있었으나 토청土靑이라 불렸던 이 안료로는 원하는 빛깔이 나오지 않았던 것으로 보인다. 세조는 끝내 청화 안료의 개발에 성공하지 못하고 1467년(세조 13) 사옹원의 분원을 경기도 광주에 설치해 백자로의 길을 견고히 하는 데 그치고 이듬해 세상을 떠났다.

　청화백자를 만들어내려는 나라의 노력은 계속되었다. 1469년(예종 1)에 강진

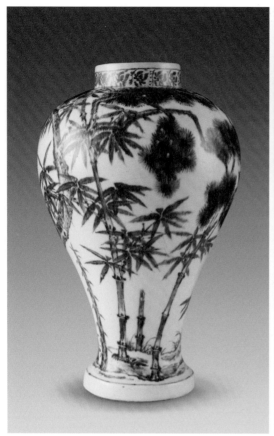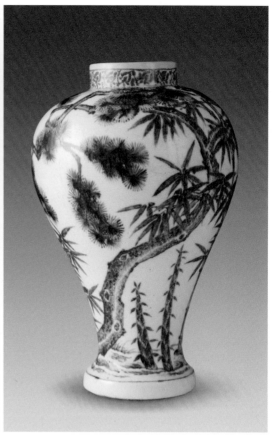

25 백자청화'홍치2년'명송죽무늬항아리(대나무 부분과 소나무 부분), 1489년, 높이 48.7cm, 국보 176호, 동국대학교박물관 소장

에 발견한 청철靑鐵이라는 광석을 백자 가마에서 시험해 보니 그중 일부가 청화백자와 발색이 흡사하여 이를 바친 사람에게 관직을 내려주고 포布 50필을 상으로 주었다고 한다. 그러나 이렇게 개발한 안료는 대부분 색깔이 푸른색이 아니라 검은색에 가까워 널리 사용할 수 없었고 수입에 의존할 수밖에 없었다.

그리하여 성종 이후부터는 명나라를 통해 수입한 회회청을 사용하여 본격적으로 청화백자를 만들기 시작하였다. 이는 《신증동국여지승람》 경기도 광주 부분 '토산土産'조의 "매년 사옹원의 관리가 화원을 인솔하여 궁중에서 쓸 그릇을 감독하여 만든다"라고 한 기록에서 확인할 수 있다.

조선 청화백자의 이러한 상황은 〈백자청화'홍치2년弘治二年'명송죽松竹무늬항

아리〉(국보 176호)도25가 잘 말해준다. 이 항아리는 본래 지리산 화엄사華嚴寺에 전래되어 온 유물로 구연부 안쪽에 "홍치 2년弘治二年"이라는 명문이 있었으나 도난사고로 구연부가 훼손되어 수리·복원하면서 "홍치弘治" 두 자만이 남았다. 홍치는 명나라 효종孝宗(재위 1487~1505)의 연호로 홍치 2년은 1489년(성종 20)에 해당한다.

매병을 연상케 하는 이 장호는 둥근 어깨에서 허리춤으로 내려오는 곡선이 점차 좁아지다가 급격하게 잘록해진 뒤 굽 부분에서 밖으로 벌어진 아주 당당하면서도 늘씬한 기형이다. 문양은 아가리 부분에 연꽃넝쿨무늬 띠를 두르고 몸체 전면에 걸쳐 화원의 솜씨임을 여실히 보여주는 소나무와 대나무를 한 폭의 그림으로 멋지게 그려넣었다.

## 조선 전기 명나라풍 청화백자

15세기 후반 성종 연간부터 본격적으로 만들어지기 시작한 청화백자는 임진왜란으로 조선 전기가 끝나는 16세기 말까지 지속적으로 발전해 갔다. 조선 전기 청화백자는 많은 명품들이 전하고 있는데 큰 흐름을 보면 처음 15세기 후반에는 명나라 청화백자의 영향을 받았지만 16세기로 들어서면 완전히 조선적인 세련미를 보여주게 된다. 이는 사상적으로 16세기로 들어서면서 퇴계退溪 이황李滉(1501~1570)과 율곡栗谷 이이李珥(1536~1584)로 대표되는 조선 성리학의 성립, 서원이 상징하는 조선 사회의 성숙한 문화적 분위기와 궤도를 같이하는 것이다.

초기 명나라풍 청화백자의 대표적인 예는 〈백자청화보상화寶相華넝쿨무늬전접시〉도26이다. 단아한 형태를 지닌 조선 특유의 전접시에 중앙의 꽃송이를 중심으로 보상화 여섯 송이가 넝쿨로 이어지면서 조용한 동감을 일으키고 그릇 입술에는 파도무늬가 빼곡히 이어지고 있다. 이처럼 크고 작은 문양들이 그릇 전체에 가득 퍼지는 완벽한 문양 구성은 명나라 청화백자에 나오는 것이지만 부드럽고 회화적인 선묘에는 조선적인 멋이 서려 있다.

문양 구성은 동시대 나전칠기의 국화넝쿨무늬와 비슷한 양식이다. 이 전접시는 1994년 뉴욕 크리스티 경매에서 308만 달러(당시 환율 기준 약 24억 원)에 낙찰

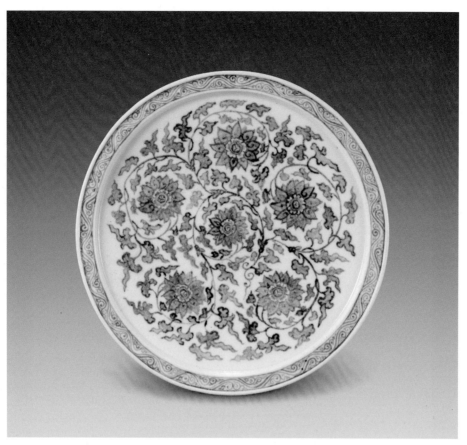

26 백자청화보상화넝쿨무늬전접시, 15세기, 입지름 21.8cm, 개인 소장

되어 큰 화제를 불러일으켰는데 일본 오사카시립동양도자미술관에도 이와 거의 같은 유물이 소장되어 있다.

## 청화백자 매죽무늬 항아리의 세계

조선 전기에는 청화백자 매죽梅竹무늬 항아리가 크게 유행하였다. 조선 후기로 들어가면 사군자四君子가 유행하였던 것과 비교되는데 이는 매난국죽梅蘭菊竹의 사군자는 17세기 명나라 진계유陳繼儒(1558~1639)에 의해 만들어진 개념이고 이전 에는 세한삼우歲寒三友로 송죽매松竹梅가 선비의 고결한 서정을 대변했기 때문이

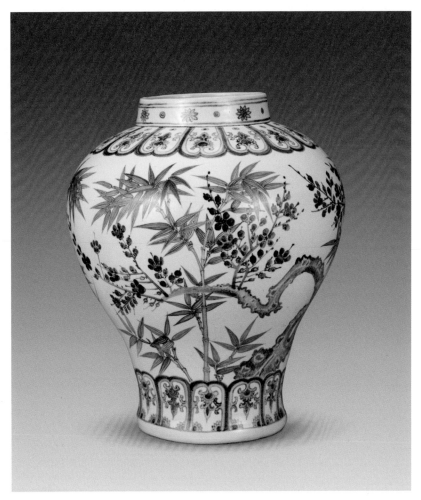

27  백자청화매죽무늬항아리, 15세기, 높이 41cm, 국보 219호, 개인 소장

다. 청화백자 매죽무늬 항아리들은 조선 백자가 명나라풍에서 조선풍으로 서서히 이행하는 과정을 보여준다.

〈백자청화매죽무늬항아리〉(국보 219호)도27는 풍만한 몸체에 구연부는 안쪽으로 오므려져 있고 굽은 바깥쪽으로 휘어 있어 당당한 느낌을 주는 항아리로 몸체에 매화와 대나무를 시원하게 그려넣고 위아래에 화려한 연판무늬 띠를 둘러 마감하였다. 청화의 빛깔이 아주 밝고 맑아 대단히 화려한 느낌을 준다. 전체적으로 명나라 분위기가 있지만 구연부에 꽃과 동그라미 무늬를 맵시 있게 돌린 것과 상

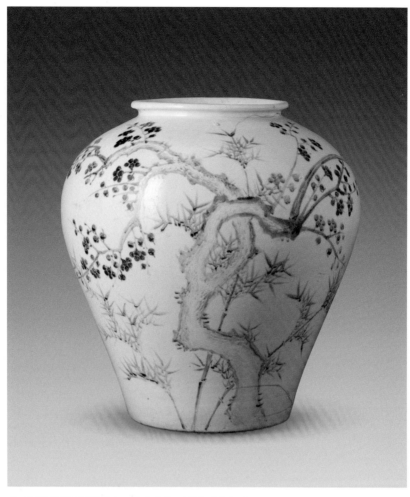

28  백자청화매죽무늬항아리, 15세기 후반~16세기 전반, 높이 35cm,
일본 오사카시립동양도자미술관 소장(스미토모 그룹 기증/아타카컬렉션)(사진: 무다 도모히로)

앗빛 유색은 조선 전기 청화백자의 멋을 유감없이 보여준다.

〈백자청화매죽무늬항아리〉(국보 222호)70쪽는 흐드러지게 뻗은 노매 줄기에 매화꽃이 점점이 피어 있는 모습을 간결하게 그려넣고 뒷면에는 대나무를 운치 있게 배치하여 마치 매화와 대나무 그림을 한 폭의 화폭에 담듯 문양을 구성하여 아주 아름답고 우아한 분위기가 감돈다. 몸체 위아래의 연판무늬 띠도 가는 선묘만으로 아주 간략히 나타내어 문양 표현에 절제를 보여주고 있다.

우리는 이런 항아리를 보며 명나라풍이 강하다고 말하지만 중국인들은 오히

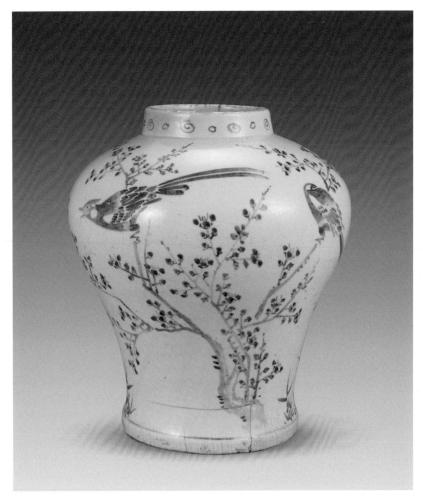

29 백자청화매조죽무늬항아리, 15세기 후반~16세기 전반, 높이 27.8cm, 보물 2058호, 이화여자대학교박물관 소장

려 조선풍이 강하다고 말한다. 이를테면 명나라 청화백자와 조선 청화백자의 혼혈 같은 모습인데 이 만남의 지점에 명품이 많이 나왔다.

　일본 오사카시립동양도자미술관 소장 〈백자청화매죽무늬항아리〉도28에 이르면 종속문양을 다 걷어버리고 동체 전면에 매화와 대나무가 어울리는 모습을 능숙하면서도 문기文氣 어린 모습으로 그려넣었다. 특히 매화 줄기의 질감을 나타내기 위하여 가늘고 얇은 선묘를 가하여 회화적 완성도를 높인 것을 보면 화원의 필력이 대단했음을 알 수 있다. 이쯤 되면 더 이상 명나라 청화백자의 잔영이 보

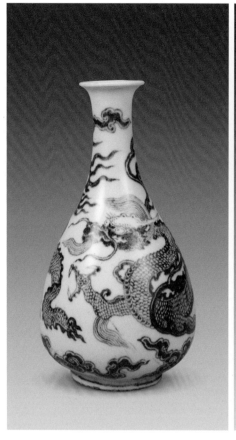
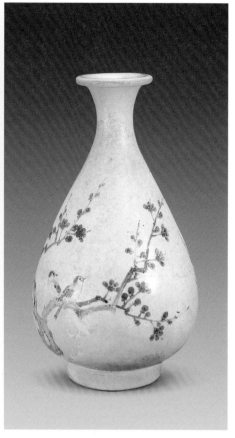

30 백자청화운룡무늬병, 15세기 후반~16세기 전반,
　　높이 21.1cm, 보물 786호, 개인 소장

31 백자청화매조죽무늬병, 16세기, 높이 32.9cm,
　　보물 659호, 개인 소장

이지 않는 조선풍의 담백한 멋을 풍기고 있다.

　　〈백자청화매조죽무늬항아리〉(보물 2058호)도29는 백자의 빛깔이 아주 고결한
느낌을 주고 구연부가 안쪽으로 기울어 기형이 더욱 힘이 있어 보이는 가운데 매
화나무 가지 위에 앉아 있는 한 쌍의 새가 움직임을 느낄 수 있을 정도로 사실적
으로 묘사되어 있다.

　　〈백자청화운룡무늬병〉(보물 786호)도30은 전형적인 옥호춘 병에 구름 속을 헤
엄치는 용을 활달하게 그려넣었는데 청화의 빛깔이 짙게 나타나서 더욱 중후한
느낌을 준다. 이와 똑같은 기형에 용의 모습이 약간 다른 〈백자청화운룡무늬병〉
(보물 785호)도5이 전하고 있어 전형적인 왕실 도자기로 생각되고 있다.

32  백자청화잉어무늬편병, 16세기, 높이 24.1cm, 일본 오사카시립동양도자미술관 소장(아타카 데루야 기증품)
(사진: 무다 도모히로)

〈백자청화매조죽무늬병〉(보물 659호)도31은 조선 전기 청화백자가 마침내 조
선적인 서정으로 변한 모습을 잘 보여준다. X자로 뻗어나간 매화 등걸에 작은 새
한 쌍이 멀리 같은 곳을 바라보는 시적인 그림으로 여백을 한껏 살리고 있다. 명
나라 청화백자에서는 찾아보기 힘든 조선적인 문양 구성으로 마치 16세기 왕족
출신 화가인 두성령杜城令 이암李巖(1499~?)의 영모화翎毛畵(동물화)에 배경으로 나
오는 나무를 연상케 한다.

〈백자청화잉어무늬편병〉도32은 여백의 미를 한껏 살린 우아한 작품이다. 아
름답게 생긴 백자 편병에 동그라미 원창圓窓을 설정해 놓고 그 안에 잉어 한 마리
가 수초를 헤치며 헤엄치는 모습을 빼어난 솜씨로 그렸다. 물고기는 사실적으로

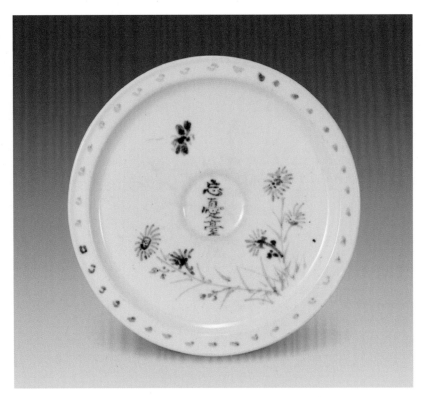

33 백자청화'망우대'명잔받침, 16세기, 입지름 16.2cm, 보물 1057호, 개인 소장

그렸으면서도 수초는 간략히 선과 점으로만 나타내어 한결 격조 높은 회화미를 보여준다.

## '망우대'명 잔받침

조선 전기의 청화백자가 완전히 조선적으로 세련되어 나타난 명품으로는 〈백자청화'망우대忘憂臺'명잔받침〉(보물 1057호)도33이 있다. 전접시 형태의 이 잔받침에는 들국화 두 포기와 벌 한 마리가 간략한 필치로 그려져 있어 스산한 가을날의 서정을 풍기고 있다. 화풍은 신사임당申師任堂(1504~1551)의 그림을 비롯한 16세기 회화의 한 장면을 연상시키는 바가 있다. 잔받침 가운데에는 작은 원이 얕게 패여 있고 거기에 '근심을 잊는 받침'이라는 뜻의 "망우대"라는 글씨가 쓰여 있다.

34 백자청화매죽무늬쌍이잔, 16세기, 높이 3.7cm, 국립중앙박물관 소장(이건희 기증품)

잔을 들면 글씨가 드러나는 절묘한 디자인이다.

특히 이 잔받침의 테두리를 보면 크기도 농도도 간격도 다르게 동그라미가 붓이 가는 대로 둘러져 있다. 이처럼 거의 무심할 정도로 자연스럽게 처리된 종속문양은 한국미의 중요한 특징 중 하나로 꼽히는 무작위성을 여실히 보여준다.

이 잔받침과 함께 사용된 것으로 따로 전하는 유물은 없다. 아마도 〈백자청화매죽무늬쌍이잔〉도34 같은 귀엽고 아름다운 잔이 사용되었을 것으로 추정된다.

## 시명詩銘 청화백자

그림 대신 시가 쓰여 있는 백자청화 시명 접시가 현재 몇 점 알려져 있는데 대부분 술잔 받침으로 사용되었던 전접시인 듯하다. 그중 한 접시는 시의 지은이도, 글씨를 쓴 이도 밝혀져 있지 않지만 술꾼의 마음만은 진하게 전해진다.도35

| | |
|---|---|
| 달빛 차가운 대숲 계곡에 도잠은 취해 있고 | 竹溪月冷陶令醉 |
| 바람 향기로운 꽃동산에 이백도 잠들었네 | 花市風香李白眠 |
| 세상사 돌아보면 품은 마음 꿈만 같고 | 到頭世事情如夢 |
| 인간사 술 마시지 않아도 술상 앞에 있는 것 같네 | 人間無飮似樽前 |

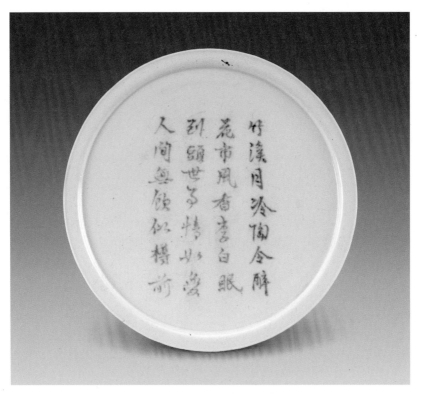

35 백자청화시명전접시, 16세기, 입지름 21.2cm, 국립중앙박물관 소장

이 시가 쓰여 있는 접시를 보면 도자기의 멋은 술과 밀접한 친연성을 갖고 있음을 알 수 있다.

## 백자 명기

조선시대에는 무덤 안에 작은 그릇을 부장하는 풍습이 있었다. 이때 무덤 속에 넣는 그릇을 명기明器라고 부르는데 조선 전기의 무덤에서는 많은 명기들이 출토되었다. 그러나 정식으로 발굴된 것이 아니라 대부분 도굴된 것이어서 안타깝게도 무덤의 주인을 알지 못한 채 전해져 절대연대를 알 수 있는 기회를 잃어버렸다.

조선 전기에 무덤에 부장한 명기들은 대개 아주 작은 형태로 잔, 잔받침, 접시, 발, 병이 여러 벌을 이루고 이외 주전자, 향로, 연적 등이 세트를 이루곤 한다.

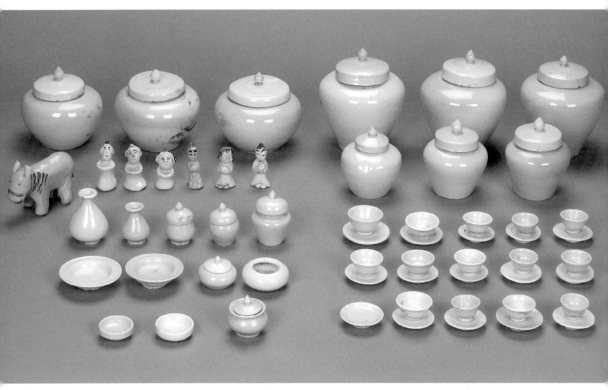

36 백자명기 일괄(윤사신묘 출토), 16세기 후반, 국립중앙박물관 소장(파평 윤씨 교리공 대종회 기증)

마치 어린아이들이 소꿉장난하는 듯한 앙증맞은 분위기가 있어 조선백자의 사랑스러운 일면을 보여준다.

〈백자명기 일괄〉도36은 파평 윤씨 묘역을 이장하는 과정에서 출토된 다량의 명기 중 판관공判官公 윤사신尹思愼 부부의 무덤에서 수습된 것이다. 남녀 시종을 묘사한 인물형 명기 6점, 말모양 명기 1점, 뚜껑 있는 항아리 9점, 잔받침과 접시 14점, 술병 2점, 대야 4점, 요강 2점, 밥그릇 3점, 침을 받는 타구 1점 등으로 구성되어 있다.

윤사신의 생몰년은 확인되지 않으나 명기와 함께 나온 부인 남원 양씨南原梁氏의 묘지에 따르면 청주판관을 지낸 것으로 되어 있다. 남원 양씨는 1585년(선조 18)에 해당하는 만력萬曆 13년에 58세의 나이로 생을 마친 것으로 기록되어 있어 대략적인 제작 시기를 알 수 있다.

37 백자청화명기 일괄, 16세기, 높이 3.5~6.5cm, 개인 소장

　　명기는 대개 순백자였지만 간혹 청화백자로도 만들어졌다. 〈백자청화명기
일괄〉도37은 모두 60여 점으로 그중 한 전접시에 "만력년제萬曆年製"라고 청화로
쓰여 있어 만력 연간(1573~1620)에 제작된 것임을 알려준다. 이 명기들은 청화백
자의 각종 기형을 망라하면서 문양은 그릇이 작은 만큼 초화무늬와 칠보七寶무늬
등 작은 문양이 주류를 이루고 있는데 그릇의 형태, 유약의 발색, 청화의 빛깔, 문
양의 솜씨 등이 최고급 청화백자임을 보여준다. 이런 명기 명품을 보면 '작은 것
속에 큰 것이 다 들어 있다'는 소중현대小中現大의 미학을 실감하게 된다.

38  백자청화철화삼산번개무늬산뢰, 16세기, 높이 27.5cm, 보물 1056호, 개인 소장

## 조선 전기의 철화백자

조선 전기 백자의 전개 과정에서 적은 양이지만 철화鐵畵백자도 만들어졌다. 철화는 철분을 함유한 석간주(산화철 안료)로 그림을 그려 갈색으로 나타내는데 워낙에 빠르게 번지기 때문에 분청사기에 주로 사용되었고 철화백자는 드문 편이다. 그런 중 조선 전기에는 아주 예외적이지만 청화백자와는 다른 매력의 철화백자 명품 몇 점이 전하고 있다.

39 백자반철채항아리, 16세기, 높이 30.6cm, 일본 오사카시립동양도자미술관 소장(이병창 기증품)
(사진: 무다 도모히로)

〈백자청화철화삼산三山번개무늬산뢰〉(보물 1056호)도38는 종묘제례에 사용된 제기의 하나이다. 제기는 대개 놋그릇으로 제작되었지만 이와 같이 백자로도 만들어졌음을 알 수 있다.《국조오례의國朝五禮儀》에 따르면 산뢰는 제사에 쓰이는 술항아리로, 이 산뢰는 주문양인 삼산무늬는 청화, 보조문양인 번개무늬는 철화로 그려진 독특한 유물이다.

일본 오사카시립동양도자미술관에 소장되어 있는 〈백자반半철채항아리〉

40 백자철화끈무늬병, 16세기, 높이 31.4cm, 보물 1060호, 국립중앙박물관 소장(서재식 기증품)

도39는 구연부가 밖으로 말린 전형적인 조선 전기의 항아리인데 허리 아랫부분을 대담하게 철화 안료로 칠하여 백색과 암갈색의 극명한 대비 효과를 자아내고 있다. 참으로 대담한 발상의 디자인으로, 시대를 뛰어넘은 현대적인 미감이라고 할 만하다.

　　조선 전기 철화백자 중 가장 유명한 유물은 〈백자철화끈무늬병〉(보물 1060호) 도40이다. 잘생긴 전형적인 옥호춘 병에 철화 안료를 이용하여 목을 한 바퀴 돌아

아래로 흘러내리다 굽에 이르러 둥글게 말려 있는 끈을 그렸다. 당시에 이런 병을 사용할 때 끈을 매어 사용하였던 것을 아예 그림으로 그려넣은 것이다.

한편 도마리 1호 가마터에서는 당나라 이백李白(701~762)의 유명한 시인 〈대주부지待酒不至(술 사러 보냈는데 오지 않고)〉의 일부가 쓰여 있는 도편이 출토되어 이 백자 병에 그려진 끈의 유래를 짐작하게 해준다.도41

41 백자청화'대주부지'시명도편(도마리 출토), 16세기, 길이 17.5cm, 국립중앙박물관 소장

| | |
|---|---|
| 옥호에 파란 실을 매고 | 玉壺繫靑絲 |
| 술을 사러 갔는데 어찌 이리 늦는가? | 沽酒來何遲 |
| 산꽃은 나를 향해 웃음 지으니 | 山花向我笑 |
| 술잔을 기울이기 마침 좋은 때라. | 正好嗁盃時 |

이 유머 넘치는 끈무늬의 절묘한 문양 효과 덕분에 이 병은 오늘날 '넥타이 병'이라는 별명을 얻을 정도로 애호가의 사랑을 받고 있다.

또한 이 병의 바닥에는 "니가히"라는 글씨가 철화 안료로 쓰여 있다. 이를 백두현 교수는 '니李'씨에 '가희'라는 이름을 갖고 있던 사기장의 이름으로 해석하였다.(백두현, 〈도자기에 쓰인 한글 銘文 해독〉,《미술자료》78호, 국립중앙박물관, 2009)

철화백자는 문양 효과가 비록 거칠지만 이처럼 청화백자와는 다른 미적 효과를 가져올 수도 있었는데 조선 전기에는 더 이상 유행을 보지 못했다. 하지만 임진왜란 이후 청화 안료인 회회청의 수입이 막히면서 오히려 17세기에 전성시대를 맞이하게 된다.

# 철화백자의
# 전성시대

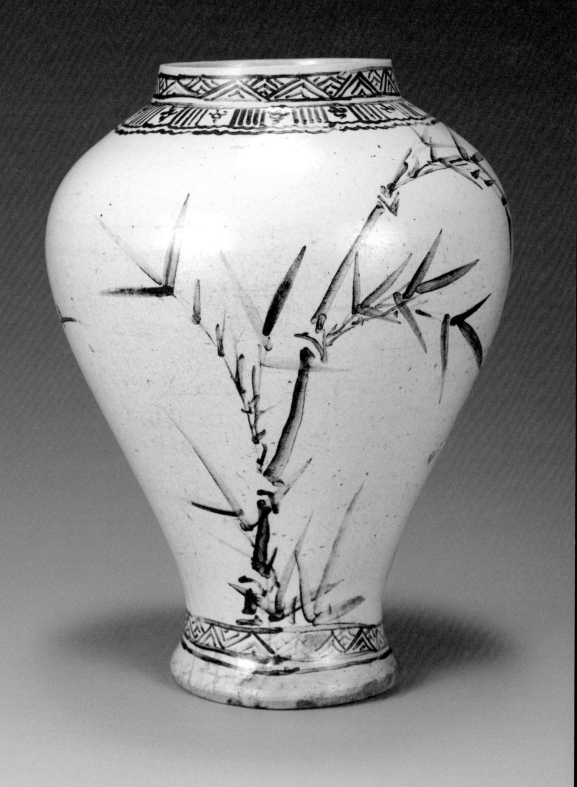

## 임진왜란 이후 분원의 상황

1592년의 임진왜란壬辰倭亂과 1597년의 정유재란丁酉再亂은 조선왕조의 사회기반 시설을 송두리째 파괴하였다. 관에서 운영하는 관장제官匠制 수공업들은 전란 중에 거의 다 무너졌다. 이에 나라에서는 전후 복구 사업으로 종이를 만드는 조지서造紙署와 어용 자기를 생산하는 사옹원의 분원만은 빠른 시간 내에 재건하고자 하였다. 그러나 분원은 사기장 동원이 제대로 되지 않고 백토를 비롯한 물자 공급도 원활하지 않아 운영이 어려웠다.

당시 분원의 상황은 방병선 교수가 《조선후기 백자 연구》(일지사, 2000)에 상세하게 소개한 《승정원일기承政院日記》의 한 대목에 잘 나타나 있다.

> 가례도감嘉禮都監(왕실의 결혼식을 준비하는 임시 관청)에서 화준畵尊 한 쌍과 청화백자 주병酒瓶을 번조하여 때에 맞추어 올리라고 알려왔습니다마는 … 장인들이 흩어 지고 도구도 다 없어졌습니다. 더구나 날짜가 급박하여 번조하기가 어려운 형편 입니다.《승정원일기》인조 16년, 10월 21일)

이런 상황이 극복된 것은 1636년(인조 14) 병자호란丙子胡亂이 끝난 직후부터 인조仁祖(재위 1623~1649)가 복구 사업을 추진하여 1640년(인조 18)에 개설한 선동리 가마부터였다. 이런 사실은 경기도 광주 일대 가마터를 광범위하게 조사한 윤용이 교수의 《한국 도자사 연구》(문예출판사, 1993)에 자세히 밝혀져 있다.

윤용이 교수는 사옹원의 분원 가마가 약 10년을 주기로 하여 땔나무를 공급하는 시장柴場이 있는 곳으로 이동하였다는 사실을 처음으로 밝혀낸 바 있다. 임진왜란 이후 17세기 분원 가마의 이동 상황에 대하여 가마터 도편을 물증으로 제시하면서 선조宣祖(재위 1567~1608) 연간은 정지리, 인조 연간은 선동리, 숙종肅宗(재위 1674~1720) 연간은 신대리 등지에 가마가 자리하고 있었음을 확인하였다.

임진왜란 발발 무렵에 있던 정지리 가마는 전란을 그대로 반영하듯 백자

백자철화매죽무늬항아리(대나무 부분), 17세기, 높이 36.9cm, 보물 1425호, 개인 소장

1 백자'갑신좌(甲申左)'명도편, 1644년, 굽지름 9cm, 경기도자박물관 소장(이상기 기증품)

2 백자'을유우(乙酉右)'명도편, 1645년, 굽지름 6.7cm, 경기도자박물관 소장(이상기 기증품)

의 색깔이 회색빛을 띠고 있으며 이후 여러 곳으로 이동하다가 병자호란 이후인 1640년(인조 18)에 선동리(1640~1648)에 가마를 열면서 비로소 안정을 되찾았다.

때문에 정지리 가마에서 선동리 가마로 이어지는 17세기 전반 50년간 도편들을 보면 태토와 유약의 상태가 좋지 않아 빛깔이 회색을 띠고 있다. 또한 정성을 들인 갑발 번조가 드물고 굵은 모래받침으로 포개서 굽는 이른바 오목굽의 상사기常砂器 도편이 많이 발견되고 있다.

특히 이 시기 백자의 중요한 특징은 그릇 굽 안 바닥에 "갑신 좌甲申 左", "을유 우乙酉 右" 등 간지干支와 좌우左右가 음각으로 새겨 있는 것이다.도1·2 간지는 제작시기, 좌우는 좌번左番, 우번右番 등 백자 제작을 담당하는 분반分半을 표기한 것이다. 이런 '간지+좌우' 표기는 제품의 품질을 관리하기 위한 표기로 생각되고 있다.

## 선동리 가마와 신대리 가마

1640년(인조 18)에 개설된 선동리 가마는 조선 중기 가마의 획기적인 전기를 이루었다. 선동초등학교에서 지월리 쪽으로 가는 고갯길 구릉지대에는 선동리 가

3  백자톱니무늬제기, 17세기 중엽, 높이 16.4cm, 국립중앙박물관 소장

마의 도편 퇴적층이 지금도 큰 동산을 이루고 있어 가마가 왕성하게 운영되었음을 여실히 보여주는데 도자기의 질이 전보다 월등히 좋아져 백자의 빛깔이 회백색으로 맑은 빛을 띠기 시작하였다. 조선 중기 순백자의 상징으로 지목되고 있는 담백한 멋의 〈백자톱니무늬제기〉도3는 선동리 가마의 전형적인 예이다. 그러나 값비싼 회회청은 수입해 오지 못하여 청화백자는 만들지 못했고, 이를 대신한 철화백자를 적극적으로 제작하였다.

백자의 질은 이후 신대리 가마(1665~1676)에 이르러 더욱 좋아져 백자의 빛깔이 마침내 회백색에서 유백색으로 바뀌기 시작하였고 기형도 둥근 형태의 원호圓壺가 등장한다. 17세기 태항아리 중 명작으로 꼽히는 현종顯宗(재위 1659~1674)의 셋째 딸인 명안공주明安公主(1665~1687)의 〈백자태항아리 일괄〉도4은 신대리 가마에서 제작되어 1670년(현종 11)에 안장된 것이다.

이후 백자는 지속적으로 발전하여 숙종 연간의 오향리 가마(1717~1720)에 이르면 자못 왕성한 활기를 보여주게 되었다. 숙종 대에는 합리적이고 안정적인 도자기 생산을 위한 분원 제도의 개혁론이 일어났다. 하나는 사기장을 3교대로 동원하는 부역제를 전속 고용제로 전환하는 안이었고, 또 하나는 계속해서 옮겨 다

4 백자태항아리 일괄(명안공주), 1670년 무렵, 외항아리(오른쪽) 높이 30.8cm, 국립중앙박물관 소장

니는 분원을 한 곳에 정착시키는 분원 고정론이었다.

결국 이 두 가지 혁신안은 모두 실현을 보게 되어 1697년(숙종 23) 무렵에는 전속 고용제가 실행되었고, 분원은 1721년(1726년이나 1734년으로 추정하기도 한다)에 개설한 금사리 가마에서 약 30년을 머물렀다가 1752년(영조 28)에 분원리에 정착하였다. 이로써 조선왕조의 분원 도자는 전례 없는 전성기를 맞이하게 되었다. 이에 따라 조선시대 도자사는 숙종 연간까지인 18세기 초까지를 중기, 18세기 금사리 가마 이후를 후기로 설정하고 있다.

## 궁중의례 기물의 꽃, '화룡준'

조선 전기 백자의 상징이 매죽무늬 항아리이고, 조선 후기 금사리 가마 백자의 상징이 달항아리라면 조선 중기 백자의 상징은 철화백자 운룡무늬 항아리이다. 화룡준畵龍樽 또는 용준龍樽이라 불린 이 항아리는 본래 의례 때 사용되는 술항아리로 《세종실록》〈오례의五禮儀〉에 백자청화주해白磁靑花酒海라는 이름으로

그림이 실려 있다.도5 정조正祖(재위 1776~1800) 때 기록인 《원행을묘정리의궤園幸乙卯整理儀軌》를 통해서는 이 운룡무늬 항아리가 화준花樽이라는 이름으로 불리며 궁중 채화綵花의 꽃꽂이 항아리로도 사용되었음을 알 수 있다.

용준은 전통적으로 청화백자로 만들어졌는데 항아리 위아래로는 넝쿨무늬, 연판무늬, 여의두무늬가 종속문양으로 둘러 있고 넓은 몸체엔 한 쌍의 용이 구름 속에서 여의주를 다투는 모습으로 그려져 있다. 두 마리가 그려 있어 쌍룡준雙龍樽이라고도

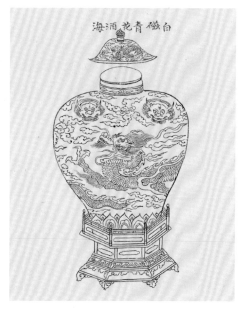

5 《세종실록》〈오례의〉의 백자청화주해

하는데 현재 종묘에 보관되어 있는 놋쇠로 만들어진 용준과 비슷하여 전형적인 도상임을 알 수 있다. 용준에서 발톱 다섯 개인 용은 황제, 네 개인 용은 왕, 세 개인 용은 왕세자를 상징한다. 그러나 조선왕조는 내심 청나라를 인정하지 않았는지 오조룡五爪龍이 그려진 용준을 제작하기도 했다.

용준은 왕실의 행사에 필수품이었지만 임진왜란 이전 조선 전기의 청화백자 용준은 아직 확인되지 않고 있다. 임진왜란 직후에는 용준을 제대로 만들지 못했고, 그렇다고 비축해 둔 것도 없어 한번은 궁중 잔치 때 간신히 민간에 전하고 있는 것을 구해 사용했다고 하며, 또 한번은 임시변통으로 비단(또는 종이)에 용 그림을 그려 문양이 없는 항아리에 붙여 대신하기도 했다. 이를 '가화假畵'라고 했다. 이런 상황은 조선왕조실록에 나오는 다음과 같은 기사가 잘 말해 준다.

사옹원에서 아뢰기를, "조정의 연회 때 사용하는 화준(용준)이 난리를 치른 뒤로 하나도 남아 있는 것이 없습니다. 청화를 사다가 구워내려고 했습니다만 사올 길이 전혀 없습니다. 그래서 … 어쩔 수 없이 '가화'를 사용하는 등 구차하기 짝

6 백자철화운룡무늬항아리, 17세기, 높이 45.8cm, 보물 645호, 이화여자대학교박물관 소장

이 없었습니다. 그런데 이번에 전 현감 박우남이 화준 한 쌍을 바치고 싶다 하기에 살펴보았더니, 두 단지 모두 뚜껑이 없고 하나는 구연부에 틈이 벌어져 붙여놓았지만 술상의 분위기를 빛내줄 만하였습니다. 이에 사옹원에 놔두고 뒷날의 용도에 대비케 하는 것이 온당하겠습니다" 하니, (임금께서) 전교하기를, "(박우남은) 일찍이 수령을 지낸 사람이니 그에 상당한 수령으로 올려 제수하고, 뚜껑을 속히 구워내는 일을 의논해 처리토록 하라" 하였다.(《광해군일기》 10년(1618) 윤4월 3일)

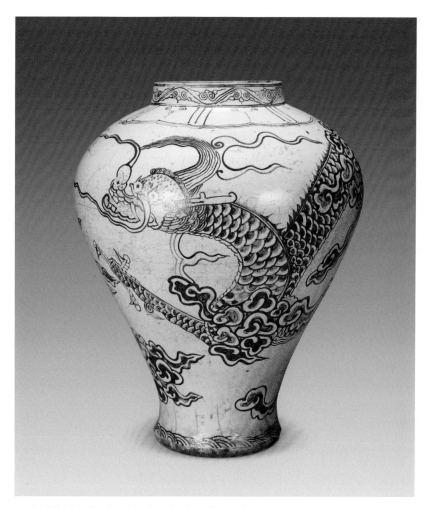

7 백자철화운룡무늬항아리, 17세기, 높이 48cm, 개인 소장

이처럼 용준을 바쳤다고 수령 벼슬을 내려줄 정도였다. 분원의 이런 열악한 상태가 극복되어 용준을 다시 만들 수 있게 된 것은 병자호란 직후 개설된 선동리 가마에 이르러서였다. 그러나 이때 만든 용준은 청화백자가 아니라 철화백자였다.

조선 중기 철화백자 운룡무늬 항아리는 대개 장호로 현재 수십 점 전하고 있는데 크기는 한 자 반(약 45센티미터) 크기의 대호大壺와 한 자(약 30센티미터) 크기의 중호中壺 두 가지가 있다. 그중 가장 유명한 것은 〈백자철화운룡무늬항아리〉(보물

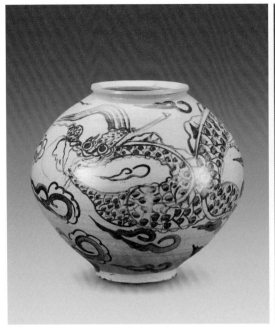
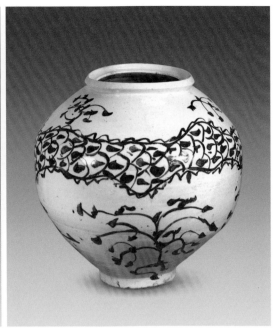

8  백자철화운룡무늬항아리, 17세기, 높이 30.5cm,
국립중앙박물관 소장(이건희 기증품)

9  백자철화운룡초화무늬항아리, 17세기, 높이 39.2cm,
부산박물관 소장

645호)도6이다. 기형을 보면 구연부는 안쪽으로 기울어져 있고, 풍만한 몸체가 아래쪽에 이르러 급격히 좁아지고 굽에서 약간 밖으로 벌어지면서 마무리되어 아름다운 곡선미와 당당한 볼륨감을 동시에 보여주고 있다.

철화백자의 용 그림은 산화철 안료의 성격 때문에 청화백자 운룡무늬의 섬세한 묘사와 달리 속도감 있는 필치로 그려져 있어 그림에 동감이 넘친다. 이처럼 재료의 한계를 극복하고 당당하면서도 권위 있는 항아리로 만들어냈다는 것이 이 철화백자 운룡무늬 항아리의 자랑이다.

또 하나의 예로 〈백자철화운룡무늬항아리〉도7는 1996년 10월 뉴욕 크리스티 경매에서 841만 달러(당시 환율 기준 약 70억 원)에 낙찰되어 큰 화제를 모았던 작품으로 철화백자 운룡무늬 항아리의 기본을 유지하고 있는데 용의 모습이 많이 희화화된 것이 특징이다. 권위와 함께 친숙감을 자아내는데 이런 현상은 철화백자 전반에 보이는 특징이다.

이러한 용준의 전통은 원호로도 이어졌다. 〈백자철화운룡무늬항아리〉도8는

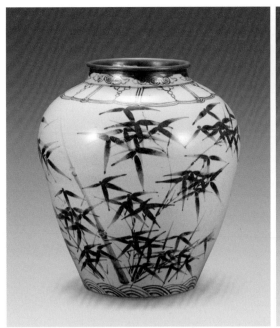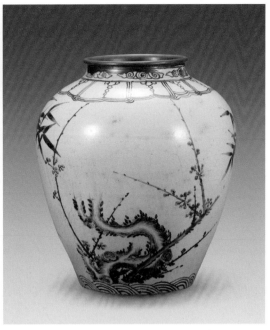

10  백자철화매죽무늬항아리(대나무 부분과 매화나무 부분), 17세기, 높이 40cm, 국보 166호, 국립중앙박물관 소장

용 그림이 사실적으로 그려진 가장 전형적인 화룡준이다. 이에 비해 〈백자철화운룡초화무늬항아리〉도9는 운룡무늬를 추상화하여 몸체를 강조하고 아래쪽에 초화무늬를 배치한 특이한 문양 구성이다.

## 철화백자의 전성시대

조선 중기 철화백자는 선동리 가마에서 전성기를 맞이하였다. 회회청을 수입하지 못하여 철화로 대신한 것이었지만 이것이 오히려 조선시대 백자의 세계를 더욱 풍성하게 만드는 결과를 가져왔다.

　　조선 중기의 철화백자 중에서 일찍부터 명품으로 꼽힌 작품은 〈백자철화매죽무늬항아리〉(국보 166호)도10이다. 우아한 형태미에 엷은 회색이 감도는 백색의 색감이 차분하고 여기에 그린 대나무와 매화 그림이 아주 격조 높아 항아리 전체에 고고한 분위기가 감돈다. 목·어깨·밑 부분에 나타낸 구름무늬·연꽃무늬·파도

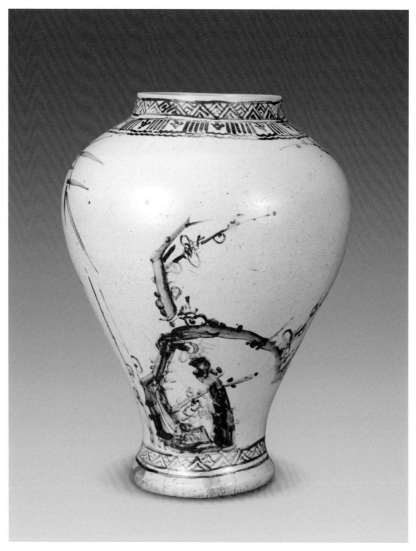

11 백자철화매죽무늬항아리(매화나무 부분), 17세기, 높이 36.9cm, 보물 1425호, 개인 소장

무늬 등의 종속문양들은 많이 간략하고 묘사 자체도 다소 성글다. 반면 대나무와
매화 그림은 문양이 아니라 회화라고 말하고 싶을 정도로 뛰어난 필치를 보여준
다. 선동리 가마터에서는 이와 똑같은 종속문양 도편이 발견된 바 있으며 항아리
구연부가 갈색을 띠고 있는 것은 깨진 부분을 수리할 때 일부러 명확히 해둔 것
이다.

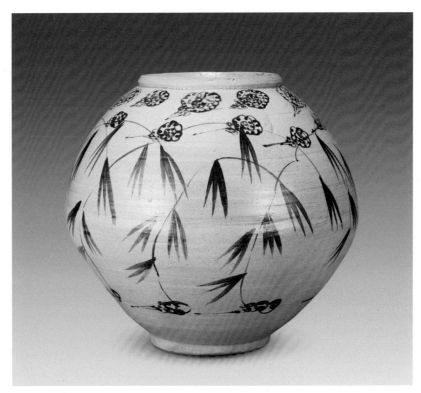

12 백자철화운죽무늬항아리, 17세기, 높이 33.2cm, 보물 1231호, 개인 소장

〈백자철화매죽무늬항아리〉(보물 1425호)112쪽·도11는 철화백자 용준에서 본 바 있는 전형적인 조선 중기 장호로 대나무와 매화가 소략한 듯 유려한 필치로 그려져 있어 중기 철화백자의 독특한 멋을 여실히 보여주고 있다. 철화백자 매죽무늬 항아리들의 문양 구성은 이 항아리에서 보이듯 종속문양이 점점 기하학적 연속무늬로 간략화되어 간다.

〈백자철화운죽雲竹무늬항아리〉(보물 1231호)도12는 대나무를 그리면서 줄기는 풀처럼 휘어 있는 모습으로, 댓잎은 삼엽으로 간략히 표현하여 마치 초화무늬로 추상화시킨 듯한 인상을 준다. 문양의 배치에서도 위쪽으로는 꼬리 달린 구름무늬를 2단으로 엇갈리게 배치하고 또 아래쪽에는 한 줄로 배치하여 단조로움을 피하는 능숙한 구성을 보여주고 있다.

이러한 조선 중기의 원호들은 대개 35센티미터 전후의 중호로 몸체가 둥그

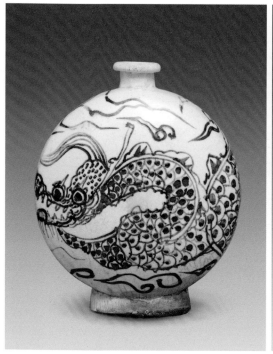

13 백자철화운룡무늬편병, 17세기, 높이 21cm,
일본 오사카시립동양도자미술관 소장
(스미토모 그룹 기증/아타카컬렉션)(사진: 무다 도모히로)

14 백자철화매화무늬편병, 17세기, 높이 19cm, 개인 소장

스름하고 구연부는 낮으면서 은행알(혹은 주판알)처럼 각이 져서 야무진 인상을 준다. 이 항아리들은 조선 후기에 유행하는 둥근 달항아리의 시원인 셈이다.

〈백자철화운룡무늬편병〉도13은 17세기 철화백자 시대에 크게 유행했던 운룡무늬를 그린 편병이다. 용의 얼굴이 해학적으로 표현되어 있고 구름도 간결하게 나타내어 다소 파격적으로 보이지만 백자의 유색은 아주 맑다.

〈백자철화매화무늬편병〉도14은 그릇 전체에 한 그루의 노매를 그려넣었는데 한쪽 면에는 줄기 위주로 그려넣고 한쪽 면에는 어깨 너머로 넘어온 가지에 만개한 매화꽃을 그린 기발한 구성을 하고 있다.

〈백자철화매죽끈무늬병〉도15은 문양 구성이 아주 특이하다. 한쪽엔 매화와 대나무를 그려넣었는데 여백에 초서체草書體로 꽃 화花 자를 꽃 모양을 연상하도록 써넣었다. 그리고 목에 매여 있는 세 줄 띠는 뒷면으로 돌려 양옆으로 늘어지게 표현되어 있다. 이처럼 계획적인 구성을 보여준다는 것은 여느 사기장이 아

15 백자철화매죽끈무늬병(매화나무 부분과 끈 부분), 17세기, 높이 31.5cm, 국립중앙박물관 소장(이건희 기증품)

니라 솜씨 있는 화가가 그린 것으로 동시대 문인화가인 추담秋潭 오달제吳達濟 (1609~1637), 창강滄江 조속趙涑(1595~1668), 매창梅窓 조지운趙之耘(1637~1691) 등의 화풍을 연상케 한다.

## 조선 중기 백자 명기와 제기

〈백자철채명기 일괄〉도16은 남녀 세 쌍의 인물과 가마가 한 세트를 이루고 있다. 인물상의 연출이 기품 있는 데다 남자는 상투를 틀고 있고 여자는 가체를 올리고 있어 귀인임을 말해주는데 가마가 종1품 이상만 탈 수 있는 평교자여서 무덤의 주인이 높은 신분이었음을 알 수 있다.

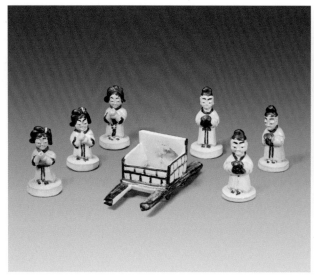

16 백자철채명기 일괄, 17세기, 가마(가운데) 높이 5.4cm, 개인 소장    17 백자희준, 17세기, 높이 18.3cm, 간송미술관 소장

〈백자희준犧尊〉도17은 소를 형상화한 제기의 일종으로 제례에서 술 또는 명수
明水를 담는 그릇으로 사용되었다. 일종의 도자기 조각품인 셈인데 소를 간략히
형상화하면서도 등과 목덜미에 가는 선을 그어 더욱 입체감을 살리고 있다.

## 숙종 연간의 사기장 전속 고용제

조선 중기 백자가 회색 내지 갈색을 띠다가 다시 순백색을 회복하게 되는 것은
숙종 연간에 들어서면서부터이다. 숙종 연간은 조선 후기 영정조 시대의 문예 부
흥기를 맞이할 수 있도록 문화적 토대를 마련한 시기였다. 국립고궁박물관에서
숙종 시대 특별전을 열면서 제목을 판소리 사설 첫머리에 나오는 대로 '숙종대왕
호시절好時節에'라고 한 바 있다.

숙종 연간에는 사회제도 전반에 혁신의 바람이 일어나 평안도와 함경도를
제외한 전국에 대동법大同法이 시행되었다. 노동력의 합리적인 배치에 대한 고
민이 마침내 분원의 체제를 3교대 부역제에서 전속 고용제로 바꾸어 전문 기술
을 확보하자는 논의로 이어졌다. 이 혁신안이 실현된 시점은 명확치 않으나 당시

《승정원일기》를 볼 때 대략 1697년(숙종 23) 무렵으로 추정되고 있다.

사기장 380명의 전속 고용제는 장인의 전문성을 보장하는 조치였으며 실제로 도자기의 질에서 큰 발전이 일어났다. '사농공상士農工商'이라는 직업 위계질서 때문에 비록 전문직의 자부심까지는 가지지 못했을지 몰라도, 사기장들이 앞시기와는 달리 좋은 제품을 만든다는 사명감을 갖게 되었음을 능히 짐작할 수있다.

## 사번私燔의 유행

사옹원의 분원 가마는 왕실을 비롯한 관용 자기를 제작하는 곳으로 기본적으로 연간 1300죽竹의 진상자기를 번조하였다. 1죽은 10개로, 1300죽은 사기그릇 1만 3000개에 해당한다. 이외에 궁중의 가례嘉禮(혼례)나 연회가 있으면 이를 위해 별도로 자기를 구워 진상하였다. 때문에 원칙적으로는 개인적으로 도자기를 번조하는 사번私燔이 있을 수 없었다. 그러나 분원에서 종친이나 권세가들의 사번은 공공연하게 이루어졌다.

> 사옹원의 제조인 화창군花昌君 이연李沇(1640~1686, 선조의 증손자)은 매년 어용 사기 번조 시 번번이 개인적으로 그릇을 구워 취하는 일이 있었습니다. … 금번 왕실 잔치 때 사용되는 별도의 자기를 번조할 때도 사사로이 갑기匣器(갑발을 이용해 구운 고급 자기)를 사용하였습니다. … 그런데 분원 하인들은 그 위세를 두려워하여 아무도 명을 어기지 못합니다. 어렵사리 번조한 것을 그의 집에 갖다 바치면 색과 품질이 좋지 못하다고 하면서 모두 돌려보내고 다시 마련해 오게 합니다.(《승정원일기》, 숙종 3년(1677) 11월 21일자)

이런 개인적인 번조는 분원의 제조를 대개 왕손이 맡았기 때문에 그 권세로 자행되곤 한 것이다. 영조도 왕세제가 되기 이전엔 사옹원의 도제거都提擧를 맡은 바 있다. 종친이 아닌 양반 중에서도 사적인 필요에 의해 관요에서 만든 백자를 얻으려던 자들이 많았다. 그 한 예로 이숙李翻(1626~1688)이 1684년 5월에 분원의

김 직장金直長에게 보낸 간찰에 잘 나
타나 있다.《유자최근》, 제4권)

감동監董하는 수고로 이미 여름 반
이 지났습니다. … 각종 자기 그릇
을 보내주셔서 매우 고맙고 감사하
기 그지없습니다. 제기를 또 성실
하게 생각해 주시니 크게 돌봐주시
는 것에 대해서 깊이 감사드립니
다. 자기가 다 구워지기를 기다렸
다가 사람을 보내서 가져오겠습니
다. 용인 선롱先壟(선영)에 바로 보
낼 생각이니 이러한 뜻을 동생에게
알리겠습니다.

18 백자청화김수항묘지, 1699년, 높이 21cm,
부산박물관 소장

사번으로 만든 백자는 제기祭器와 묘지墓誌가 많았던 것 같다. 묘지의 구체적
인 예로 노론의 권세가였던 안동 김씨 집안의 김창협金昌協(1651~1708)이 1699년
(숙종 15)에 선친 김수항金壽恒(1629~1689)의 묘지와 여러 종류의 자기를 번조한 사
실을 들 수 있다. 당시 상황은 그의 문집인《농암집農巖集》에 실려 있으며, 현재
부산박물관에 〈백자청화김수항묘지〉도18가 소장되어 있다.

숙종 연간에 사번이 공공연하게 이루어지고 사회적으로 상품경제가 활기를
띠게 되자 나라에서는 마침내 사기장들의 생계를 위해 상품으로 자기를 제조하
고 판매할 수 있도록 허용하기에 이르렀다. 이로 인하여 당시 양반 수요층의 취
향을 직접 반영하는 백자가 더욱 다양하게 만들어지게 되었는데 이것은 뒤이은
금사리 가마 이후 조선 후기 백자의 왕성한 발전을 낳는 계기가 되었다.

54장
후기 백자(상):
금사리 가마
18세기 전반

# 백자 달항아리의 탄생

## 담헌 이하곤의 분원 증언

오늘날 백자는 조선시대 공예를 대표하는 미술품으로 상찬받고 있지만 이를 제작한 사기장의 삶을 증언하는 기록은 아주 귀하다. 그런 중 담헌澹軒 이하곤李夏坤 (1677~1724)의《두타초頭陀草》에는 그가 분원에 20여 일간 머물며 사기장들이 일하는 모습을 보고 읊은 여덟 수의 시가 있어 분원의 분위기와 여기서 일하는 사기장의 모습을 엿볼 수 있다. 이하곤은 공재恭齋 윤두서尹斗緖(1668~1715), 겸재謙齋 정선鄭敾(1676~1759) 등과 깊은 교유를 나누고 있을 정도로 예술에 대한 높은 견식을 갖고 있던 당대의 안목이었다.

이하곤은 1709년(숙종 35) 문중에서 필요로 하는 묘지를 굽기 위하여, 이른바 묘지사번墓誌私燔으로 분원에 와서 머물렀던 것으로 보인다. 그는 분원을 읊은 시의 제목을 "분원에서 20여 일 머물며 무료한 중에 두보의 시 기주가 형식을 따르며 우리말도 섞어 장난삼아 절구를 짓다[住分院二十餘日 無聊中 效杜子美 夔州歌體 雜用俚語 戲成絶句]"라고 하였다.

사기장들은 산모롱이에 사는데
오랜 부역에 모두 괴롭다고 하네
길 따라 지난해 넘었던 고개에 이르니
진주晉州 백토를 배에 실어 왔다고 하네

선천宣川의 백토 색깔은 눈처럼 희어
어기御器(궁중에서 사용하는 그릇) 번조에 제일이라네
관찰사가 글을 올려 백성들의 부역은 줄였지만
해마다 퇴짜 맞는 진상품 그릇이 많다네

…

백자달항아리, 18세기 전반, 높이 45cm, 국보 310호, 남화진 소장

1  백자청화초화무늬각항아리, 18세기 전반, 높이 24.7cm, 일본 오사카시립동양도자미술관 소장
   (아타카 데루야 기증품)(사진: 무다 도모히로)

어기로 진상할 그릇은 30종이고

사옹원에 바칠 양은 400바리나 된다네

정밀하고 거친 것, 색이나 모양을 논하지 말게나

다만 살 돈이 없음이 죄일 뿐이라네

회청回靑 한 글자 한 글자를 은처럼 아껴

갖가지 모양으로 그려내니 색깔이 고르다네

지난해 궁궐에 용준을 만들어 바치니

내수사內需司에서 면포를 사기장에게 상으로 주었다네

칠십 노인, 성은 박씨인데

사기장 중에서도 솜씨 좋은 장인으로 불린다네

그가 빚은 두꺼비 모양 연적은 가장 진기한 물품이고

팔면八面 중국풍 항아리는 정말 보기 좋구나

2  백자청화홍성민묘지와 합, 1710년, 묘지 높이 19.5cm, 해강도자미술관 소장

이 시를 통해 우리는 사기장들이 분원에서 일하는 분위기의 대략을 상상할 수 있고 또 숙종 연간에 청화백자가 다시 본격적으로 제작되었음도 알 수 있다. 마지막에 언급한 두꺼비 모양 연적은 조선 후기 분원리 가마 작품이 여럿 전하고 있어 대략 어떤 것인지 짐작할 수 있고, 팔면 항아리는 이하곤이 시를 남긴 때로부터 10여 년 뒤에 옮긴 금사리 가마의 유물로 생각되는 〈백자청화초화무늬각항아리〉도1를 연상케 한다.

이하곤이 사번으로 제작한 묘지는 아직 알려진 것이 없지만 비슷한 예로 문정공文貞公 홍성민洪聖民(1536~1594)의 후손이 1710년(숙종 36)에 제작한 〈백자청화홍성민묘지와 합〉도2이 있어 이와 비슷한 모습이었으리라 상상할 수 있다.

## 금사리 가마의 개설

17세기 말, 숙종 연간에 본격적으로 추진된 분원 경영의 합리화는 사기장의 전속 고용제와 백토·땔나무의 효율적인 공급에 초점이 맞추어졌다. 백토의 경우 영조

英祖(재위 1724~1776) 때 편찬된《속대전續大典》(1746)에는 주요 산지가 다음과 같이 기록되어 있다.

> 사옹원에서 번조하는 자기는 1년에 두 번, 봄가을로 진상하는데 백토는 (경기도) 광주, 양구, 진주, 곤양이 가장 좋은 지역이다. 채굴하여 배로 운반한다.

이외에도 평안도 선천, 황해도 봉산, 경상도 경주와 하동, 충청도 서산과 충주, 강원도 원주에 백토 광산이 있었다. 백토를 채굴하여 운반할 때는 사옹원의 관리인 낭청郎廳(종6품)이 파견되었다. 이때 여기에 인력과 운반 장비를 동원하는 데 민폐를 끼치는 일이 생겨 지방관들이 중앙에 호소하는 일이 빈번히 일어나곤 했다. 이에 1717년(숙종 43)에는 고군굴토雇軍掘土, 즉 사람을 고용하여 백토를 채굴하는 방식을 취하였다.

시목柴木이라고 부르는 땔나무의 경우는 1년에 8000겁迲(짐)이 필요했다고 한다. 그래서 나라에서는 일찍부터 땔나무를 얻을 수 있는 숲을 시장柴場으로 지정하여 관요에 땔감을 공급하였다. 1725년(영조 1)의《비변사등록備邊司謄錄》에는 다음과 같은 내용이 담겨 있다.

> 분원 설립의 뜻은 전적으로 어기를 구워 만드는 역할에 있습니다. 그러므로 수목이 무성한 곳을 따라 가마를 세우고 나무를 베어서 가져다 사용합니다. 나무가 부족하게 되면 10년을 기한으로 하여 다른 장소로 (가마를) 옮겨 설치하는 규정이 있습니다. 광주의 여섯 개 면과 양근(지금의 양평)의 한 개 면은 나라에서 지정한 지 여러 해가 되었습니다. 그런데 사방의 산이 민둥하여 참으로 나무를 얻을 길이 없습니다.《비변사등록》영조 1년(1725) 1월 7일자)

그리고 분원의 땔나무는 시장만으로는 부족하였다. 이에 대안으로 나온 것이 우천강牛川江(지금의 경안천)을 지나는 장사꾼의 땔나무, 이른바 수상목水上木을 구입하여 충당하는 방안이었다.

부득이 지난 신축년(1721)에 우천강변으로 옮겨야 한다고 아뢴 것은 수상목을 가격을 쳐서 사용하고 일곱 개 면에 수목을 기를 수 있는 방책이라고 여겨서입니다.(《비변사등록》영조 1년(1725) 1월 7일자)

이리하여 1721년(경종 1)에는 분원 가마를 배편이 닿는 우천강 가까이로 옮긴 것을 알 수 있다. 이곳이 바로 금사리 가마이다. 분원이 금사리 가마로 옮긴 정확한 시기에 대해서는 세 가지 학설이 있다. 첫째로 1721년에 바로 이전했다는 학설이고, 둘째는 일단 관음리 가마로 옮겼다가 5년 뒤인 1726년(영조 2)에 금사리 가마로 옮겼다는 윤용이 교수의 주장이다.

그리고 셋째는 최근 김경중 학예사(경기도자박물관)가 《승정원일기》의 다음과 같은 기사를 근거로 하여 1734년(영조 10)으로 추정하고 있는 것이다.(김경중, 〈17~18세기 전반 조선 관요 유적의 운영시기 재검토 – 가마터 출토품을 중심으로 – 〉, 《역사와 담론》101호, 호서사학회, 2022)

홍상빈洪尙賓(1672~1740)이 사옹원 관원이 전하는 도제조와 제조의 뜻으로 아뢰기를, "자기가 해마다 순조롭게 이루어지지 않은 것으로 인해 금년에는 다른 곳으로 옮겨 설치하여 굽는 일을 이미 계품하여 윤허를 받았습니다. 광주 시장柴場 안의 퇴촌면 금사곡金獅谷으로 옮겨 가겠습니다. 감히 아룁니다" 하니, 알았다고 전교하였다.(《승정원일기》영조 10년(1734) 2월 2일자)

다만 여기서 말하는 '금사곡'이 금사리 가마인지, 금사리에서 계곡 안쪽을 말하는 것인지는 불분명하다. 아무튼 금사리 가마는 18세기 2/4분기에 운영되었던 것만은 분명하다.

한편 나라에서는 우천강을 지나가는 수상목의 10분의 1을 통행세로 내게 하는 조치를 내렸다. 이로써 금사리 가마는 백토와 땔나무를 안정적으로 공급받을 수 있게 되었다. 분원은 금사리 가마에서 약 30년 동안 운영되다가 1752년(영조 28)에 백토와 땔나무를 운반하기에 보다 좋은 고개 너머 오늘날의 분원리 강변으로 옮겨가 조선 후기 백자의 전성기를 맞이하게 된다.

3 백자철화국화무늬항아리, 17세기 후반, 높이 15.5cm, 개인 소장

## 영조와 분원

분원이 금사리로 옮겨온 이후 조선백자의 질은 획기적으로 좋아졌다. 이는 백자 제작에 필요한 인력과 물자 공급이 원활해지면서 안정적으로 제작할 수 있는 환경이 조성되었기 때문이고, 여기에 영조의 각별한 지원도 한몫했다.

영조는 왕위에 오르기 전 16세 때인 1709년(숙종 35)부터 1718년(숙종 44)까지 무려 9년간 사옹원의 도제거都提擧를 맡았다. 이때 영조가 사옹원 관리에게 밑그림을 그려주며 작은 항아리로 구워오라고 지시한 사실이 김시민金時敏(1681~1747)의《동포집東圃集》에 다음과 같이 전하고 있다.

이 작은 그림 다섯 점은 우리 임금님(영조)이 왕이 되기 전, 잠저에 계실 적에 사옹원 (도)제거로 있으면서 그리신 것이다. 어떤 서리가 번조소燔造所(분원)로 간

4 영조사마도, 1770년, 비단에 담채, 140.0×88.2cm,
국립중앙도서관 소장

5 백자철화'진상다병'명병, 18세기 전반,
높이 39.5cm, 국립중앙박물관 소장
(이건희 기증품)

다고 알리자 문득 앉은자리에서 유지油紙(기름종이)를 꺼내어 손바닥만 하게 여섯
조각으로 잘라 수묵으로 잠깐 사이에 그리신 것이다. 산수가 둘, 난초가 하나, 국
화가 하나, 매화가 둘이다. 그리고 서리에게 명하시기를 "너는 이 그림을 가지고
가서 작은 항아리로 구워오너라"라고 하시었고 서리는 하교대로 작은 항아리를
바쳤다고 한다. 이것은 그 그림을 번조소에서 얻은 것으로 내가 예전에 정성을
다해 다섯 폭을 구한 것이니 빠진 것은 매화 한 폭뿐이다. … 갑진년(1724) 10월.
김시민이 삼가 쓰다.

영조가 그린 이 밑그림은 현재 전하지 않고 있지만 금사리 가마 청화백자에
나타나는 난초, 국화, 매화무늬들을 상상할 때 〈백자철화국화무늬항아리〉도3와
같은 작품이 아니었을까 생각된다.

그 후 영조는 임금에 오르고 한참이 지난 1770년(영조 46), 자신이 사옹원 도제거에 임명된 때로부터 61년이 되었다며 사옹원에 행차했다. 이때의 일이 《승정원일기》에 자세하게 나와 있는데 영조는 붓을 들어 오랜만에 사옹원을 찾은 소감을 쓴 다음 도제조, 제조, 부제조 등 사옹원 고위직 3명에게 말을 하사했다고 한다. 그리고 이날의 일을 기록화로 그린 〈영조사마도英祖賜馬圖〉도4가 지금 국립중앙도서관에 소장되어 있다. 영조가 이때 굳이 말을 하사한 이유는 그가 1710년(숙종 36) 사옹원에 근무할 때 잔치를 준비한 공로로 숙종에게 말을 하사받은 적이 있었기 때문이었다.(윤진영, 〈영조사마도〉, 《문헌과 해석》 48호, 태학사, 2009)

한편 《비변사등록》(영조 23년(1747) 3월 8일자)에는 영조가 사옹원은 궁궐에 들이는 어기뿐만 아니라 종묘와 각 왕릉에 제기를 제공하는 곳으로 여타 관사와 다르니 재정 지원을 후하게 하라는 분부를 내렸다는 기록이 있다.

또 영조는 사옹원의 관리들이 백자를 가로채서 매매하는 폐단을 없애기 위해 백자 병에 철화 안료로 "진상다병進上茶甁"이라 쓰도록 하였다.(《승정원일기》, 영조 3년(1727) 10월 21일자). 〈백자철화'진상다병'명병〉도5은 영조의 명으로 쓰여진 실제 사례이다. 영조 대에 분원이 비약적으로 발전하게 된 데에는 영조의 이런 관심과 지원이 있었던 것이다.

## 철화백자

금사리 가마에서는 전에 볼 수 없던 명품이 많이 생산되었다. 그 대표적인 예가 〈백자철화포도무늬항아리〉(국보 107호)도6이다. 이 항아리는 높이 53센티미터가 넘는 장대한 크기의 장호로 알맞게 벌어진 입에 어깨가 풍만하고 허리 아래로 내려오는 곡선이 가볍게 휘면서 급하게 마감되어 당당하면서도 우아한 형태미를 보여준다. 특히 철화로 포도 줄기가 동체를 휘감으며 뻗어 내린 모습을 나타낸 그림은 한 폭의 명화를 보는 듯한 감동을 준다.

굵고 힘차게 나타낸 두 줄기에 넝쿨들이 가볍게 말려 있고 넓은 잎에 덮인 포도송이가 탐스럽게 달려 있는 능숙한 필치가 대가의 솜씨임을 말해주는데 항아리를 보는 각도에 따라 두 줄기가 어우러지는 모습이 달리 나타나는 변화가 있

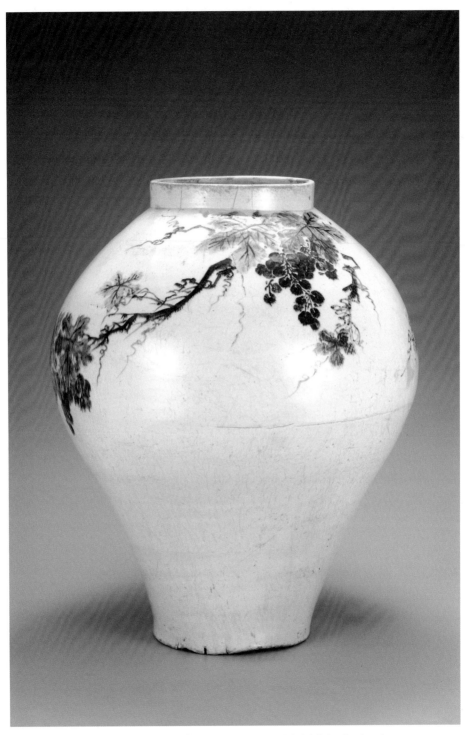

6 백자철화포도무늬항아리, 18세기 전반, 높이 53.3cm, 국보 107호, 이화여자대학교박물관 소장

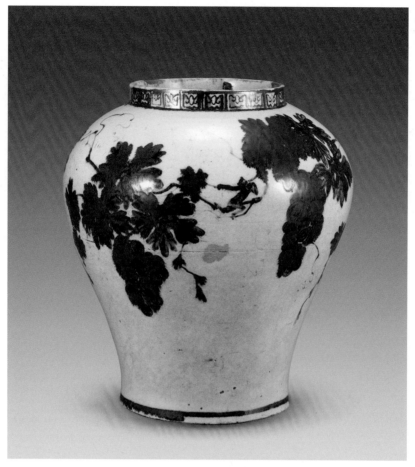

7  백자철화포도원숭이무늬항아리, 18세기 전반, 높이 30.8cm, 국보 93호, 국립중앙박물관 소장

다. 이처럼 아름다운 포도 그림은 회화사에서도 찾아보기 힘든데 이를 청화도 아
닌 철화로 그렸다는 것이 놀랍다.

〈백자철화포도원숭이무늬항아리〉(국보 93호)도7는 높이 한 자(약 30센티미터)의
중호로 전형적인 금사리 가마의 기형을 보여주는 가운데 철화로 포도 넝쿨을 무
성하게 퍼져나간 모습으로 그려넣었다. 철화가 짙게 번져서 선명하게는 드러나
지 않지만 자세히 보면 원숭이 한 마리가 포도 넝쿨에 매달려 있는 모습을 볼 수
있다.

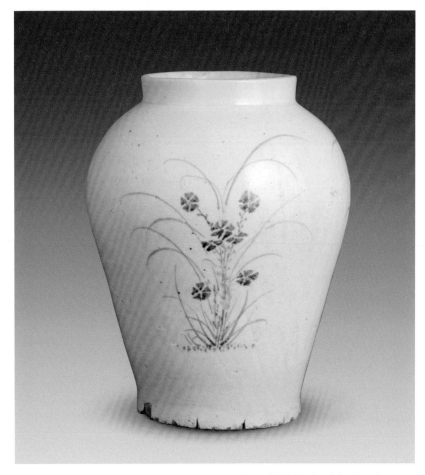

8 백자청화초화무늬항아리, 18세기 전반, 높이 29.4cm, 일본 오사카시립동양도자미술관 소장
(스미토모 그룹 기증/아타카컬렉션)(사진: 무다 도모히로)

## 청화백자

금사리 가마에서는 청화백자가 다시 본격적으로 부활하였다. 특히 금사리 가마
의 청화백자는 맑은 청화로 청초한 난초나 운치 있는 대나무, 또는 조촐한 초화
무늬가 담백하게 그려져 있어 선비문화의 문기文氣를 느끼게 해준다. 때문에 금
사리 가마 청화백자의 문기 있는 아름다움은 검소함을 덕목으로 삼은 조선 선비
문화의 미학과 정서를 가장 잘 반영하는 것이라는 평을 받고 있다.

〈백자청화초화무늬항아리〉도8는 요란한 기교나 과장이 없는 수수한 항아리
로 돌려가며 세 곳에 초화무늬를 그려넣었는데 하나는 난초 비슷하고, 하나는 패

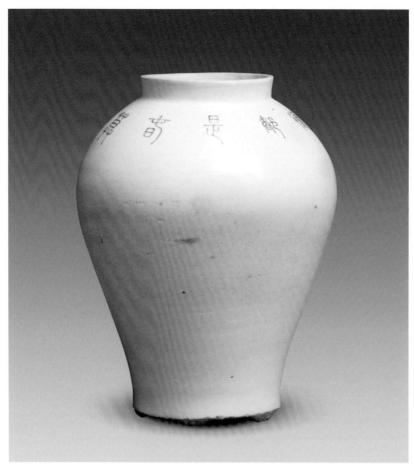

9 백자청화시명항아리, 18세기 전반, 높이 36.8cm, 일본 오사카시립동양도자미술관 소장(이병창 기증품) (사진: 무다 도모히로)

랭이꽃 같고, 또 하나는 이름 모를 풀꽃이다. 이중 청초하게 그려진 패랭이꽃이 특히 금사리 가마의 단아한 멋을 잘 보여준다. 점선으로 대지를 상징하고 여백을 한껏 살린 것은 혹 청화 안료를 아끼려는 뜻에서 나온 것이었는지도 모르지만 결과적으로 더욱 조용한 시정을 불러일으킨다.

〈백자청화시명항아리〉도9는 단아한 형태미를 보여주는 항아리로 어깨 위에 단정한 전서체篆書體로 시구 두 구절을 써넣어 금사리 백자의 문기를 여실히 풍겨주고 있다. 시구는 이백의 시 〈장진주將進酒〉 중 "막사공대월莫使空對月(술잔에 달이 비치지 말게 하게나)", 송나라 시인 소옹邵雍(1011~1077)의 "만회도시춘滿懷都是春(회포

142

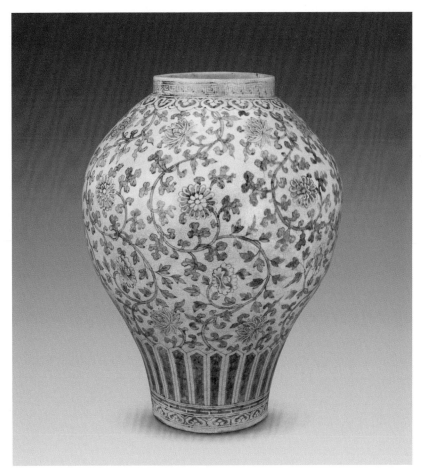

10  백자청화보상화넝쿨무늬항아리, 18세기 전반, 높이 49cm, 개인 소장

가 모두 봄이로구나)"이다. 글씨는 전서에 뛰어난 문인의 것으로 생각된다.

〈백자청화보상화넝쿨무늬항아리〉도10는 또 다른 예를 찾아보기 힘든 금사리 가마 청화백자 장호이다. 당당하면서도 우아한 모습에 넝쿨무늬가 몸체 전면에 가득 그려져 있다. 모란, 국화, 연꽃 등이 그려져 있어 다양성을 보여주며, 종속문양으로 아래쪽은 연판무늬, 굽 부분은 여의두무늬, 구연부는 번개무늬로 마감하여 조선백자로는 드물게 완벽한 문양 구성을 보여주고 있다. 이 청화백자 장호는 단아한 금사리 가마에서 다음 시기 화려한 멋의 분원리 가마로 넘어가는 과정에서 나온 명작으로 생각되고 있다.

11 백자청화초화죽무늬각병, 18세기 전반, 높이 27.5cm, 국립중앙박물관 소장(박병래 기증품)　12 백자청화대나무무늬각병, 18세기 전반, 높이 41cm, 국보 258호, 국립중앙박물관 소장(이건희 기증품)

〈백자청화초화죽무늬각병〉도11은 대표적인 팔각병으로 한쪽엔 대나무 한 줄기가, 한쪽 면에는 풀꽃이 단정하게 그려져 있다. 꽃은 들국화 같은데 잎은 난초를 닮아서 '난죽蘭竹무늬 각병' 혹은 '국죽菊竹무늬 각병'으로 부르기도 하지만 풀이름을 특정하지 않고 '초화무늬 각병'으로 부르기도 한다. 이런 쓸쓸하면서도 조촐한 분위기의 풀꽃을 일본에서는 추초문秋草紋이라 부르기도 한다.

〈백자청화대나무무늬각병〉(국보 258호)도12은 몸체 아래에 선 하나를 둘러 지면으로 삼고 한 면엔 통죽을 포함한 대나무 여러 그루, 다른 면에는 비스듬히 자란 세죽 한 줄기를 그려넣어 청신한 느낌을 준다.52장 도6 이처럼 하나의 선으로

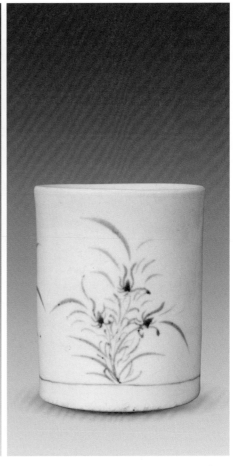

13 백자청화시명각병, 18세기 전반, 높이 26.1cm, 개인 소장

14 백자청화초화무늬필통, 18세기 후반, 높이 16cm, 보물 1059호, 개인 소장

대지를 상징하는 기법은 분원리 가마에서도 크게 유행하게 된다.

〈백자청화시명각병〉도13은 준수한 형태의 팔각병으로, 유려한 초서체로 시문을 써넣어 단아한 문기를 풍기고 있다.

〈백자청화초화무늬필통〉(보물 1059호)도14은 유색은 담백한 느낌을 주고 원통형 기형의 비례감은 준수한 인상을 준다. 금사리 가마의 특징적인 문양 묘사 방식대로 한 가닥 선을 두르고 그 위에 싱그러운 난초를 그려 단아한 선비 취미를 보여주고 있다.

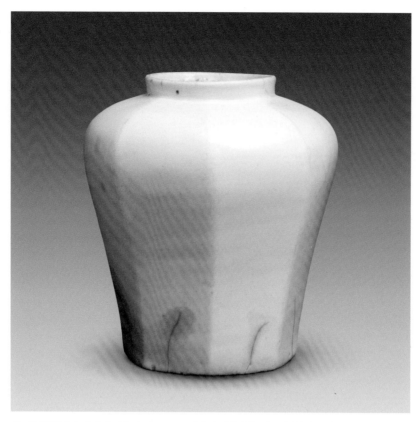

15 백자각항아리, 18세기 전반, 높이 21.9cm, 일본 오사카시립동양도자미술관 소장
(스미토모 그룹 기증/아타카컬렉션)(사진: 무다 도모히로)

## 순백자

금사리 가마의 순백자는 각항아리와 각병, 각접시 등 각진 기형과 장호, 달항아리
가 있다. 특히 각이 진 여러 형태의 기형들은 금사리 가마의 독특한 분위기를 잘
보여준다.

〈백자각항아리〉도15는 전형적인 금사리 가마의 팔각항아리로 유색이 아주 맑
고 곱다. 둥근 항아리를 다듬어 팔각으로 만든 것은 항아리의 품격에 엄정한 분
위기를 더하기 위한 조형의지가 아닐까 생각된다. 특히 이 항아리는 어깨에서 내
려오는 몸체의 선이 굽에 이르러 약간 밖으로 반전하여 안정감과 함께 유려한 곡
선미를 보여주고 있다.

〈백자십각제기〉도16는 제상에 올려놓는 탕 그릇의 하나로 단아한 기형이지

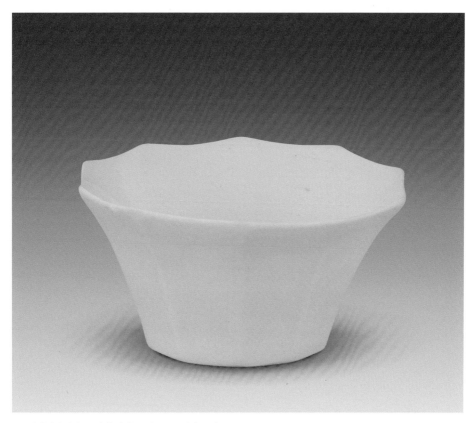

16 백자십각제기, 18세기 전반, 높이 9cm, 개인 소장

만 디테일의 멋이 일품이다. 다각이 주는 엄정함을 유지하는 가운데 넓게 벌어진 입이 화판 모양을 이루고 있어 별다른 수식이 없어 제기의 엄정함을 느끼게 하는 동시에 조형적인 멋을 풍기고 있다.

금사리 가마의 백자항아리로는 길쭉한 형태의 장호도 많이 만들어졌다. 이 장호들은 달항아리 형태에서 아래쪽을 길게 뻗어내려 허리춤에서 약간 밖으로 벌어지게 하면서 마감한 모습이다. 때문에 달항아리의 풍만함을 지니면서도 한 편으로는 유려한 곡선미를 느끼게 한다.

〈백자항아리〉(보물 2064호)도17는 어깨가 한껏 부풀어 있어 대단히 큰 볼륨감을 느끼게 하는 전형적인 장호이다. 구연부가 낮으면서 몸체와 확연히 분리되어 긴장미를 잃지 않고 있다. 대작인 데다 어깨에서 허리 아래로 흐르는 선이 우아

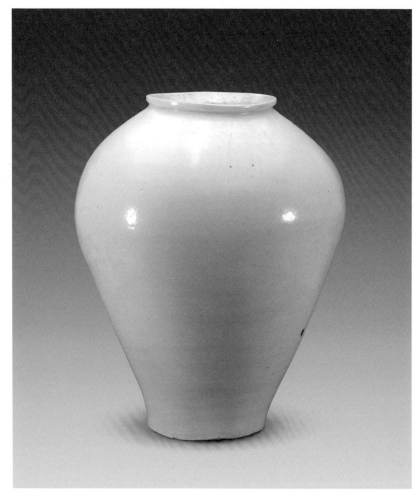

17 백자항아리, 18세기 전반, 높이 52.8cm, 보물 2064호, 부산박물관 소장(현수명 기증품)

한 곡선미를 보여주어 높은 품격을 느끼게 한다.

〈백자항아리〉도18는 같은 장호라도 어깨선이 낮게 흘러내려 볼륨감보다 유려한 형태미가 강조되어 있다. 은행알 모양의 구연부가 낮게 설정되어 더욱 매력적인데 일부 파손된 곳을 은으로 땜한 것이 검게 되어 있다. 유약이 얇게 발려 살결을 느끼게 하는데 오랜 세월 사용되면서 살림때가 곳곳에 배어 있어 삶의 체취까지 자아내는 것이 큰 매력이다.

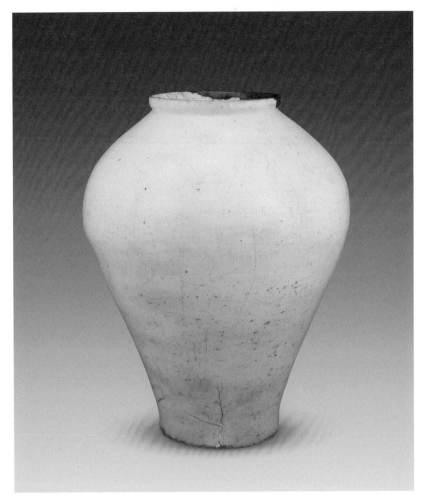

18 백자항아리, 18세기 전반, 높이 56cm, 개인 소장

## 백자 달항아리

금사리 가마의 자랑과 영광은 둥근 백자대호白磁大壺에 있다. 백자대호는 높이와 폭이 모두 약 한 자 반(45센티미터)에 이르는 커다란 둥근 항아리로 '달항아리'라는 애칭을 갖고 있다. 백자 달항아리는 한 번에 성형하지 않고, 위아래를 따로 제작하여 가운데를 이어 붙였다. 때문에 기계적인 동그란 원이 아니라 둥그스름한 선을 이루고 있어 엄격한 기하학적 도형이 주는 냉랭한 느낌이 아니라 사기장의 손길이 느껴지는 어진 선 맛이 있다.

백자 달항아리는 몸체가 둥근 데다가 목이 없는 얇은 입술에 낮은 굽이 받치고 있는데 굽이 입보다 좁기 때문에 바닥에 놓여 있는 것 같지가 않고 허공에 둥실 떠 있는 것 같은 인상을 준다. 빛깔도 설백색이 아니라 주로 따뜻한 우윳빛이어서 보드라운 질감과 함께 인간적 체취를 느끼게 한다. 본래 백자 달항아리는 장 등의 음식을 담아두는 용기로 만들어진 것으로 여겨지고 있는데, 사기장이 능숙한 솜씨를 갖고 있으면서도 굳이 잘 만들겠다는 욕심도 없이 무심한 마음으로 제작하였기 때문에 억지스러운 느낌이 없는 것으로 생각되고 있다.

백자 달항아리의 이런 아름다움은 후대에 거의 전설처럼 찬미되어 왔다. 김환기는 백자 달항아리에서 따뜻한 온기를 느낀다고 했고, 최순우는 잘생긴 맏며느리를 보는 듯한 넉넉함이 있다고 했고, 이동주는 서민들의 소박한 아름다움과 사대부의 지성미가 절묘하게 어울리고 있다고 했다. 그리하여 금사리 가마의 달항아리는 오늘날 한국미의 아이콘으로 되어 있다.

## 달항아리 명작들

금사리 가마의 백자 달항아리는 현재 국보로 3점, 보물로 4점이 지정되었는데 이외에도 개인 소장품과 영국박물관, 오사카시립동양도자미술관 등 국내외에 약 30점이 전하고 있다. 2005년 국립고궁박물관에서는 〈백자달항아리〉전을 개최하여 국보·보물 7점, 일본과 영국에 소장된 2점 등 9점을 전시하여 국내외에 큰 반향을 일으킨 바 있다.

〈백자달항아리〉(국보 310호)130쪽는 빛깔과 형태미에서 달항아리의 전형적인 아름다움을 보여준다. 높이와 몸체의 길이가 거의 같으면서 굽 가까이에서 약간 뻗어내려 안정감을 이루고 있는데 굽이 입보다 좁아 상큼하게 떠올라 있는 듯한 느낌을 준다. 유약은 얇으면서도 말끔하고 균열이 없으며 따뜻한 유백색을 띠고 있어 고귀한 멋을 자아내는데 조형적으로 무게감이 있으면서 한편으로는 이지적인 인상을 풍기고 있다. 이 달항아리는 〈한국미술 5천년〉전에 소개된 이후 금사리 백자달항아리 중에서도 대표적인 유물로 꼽히어 국보로 지정되었다.

〈백자달항아리〉(국보 309호)도19는 다른 달항아리와 달리 오랫동안 사용하면

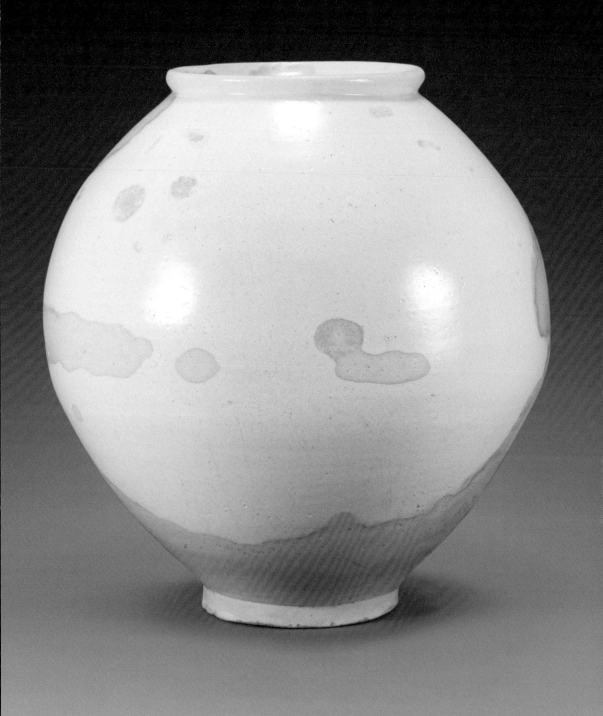

19 백자달항아리, 18세기 전반, 높이 44cm, 국보 309호, 개인 소장

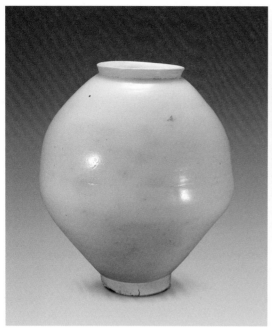

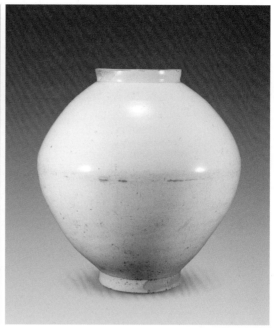

20 백자달항아리, 18세기 전반, 높이 49cm, 국보 262호, 　　21 백자달항아리, 18세기 전반, 높이 44.5cm, 보물 1441호,
　우학문화재단 소장 　　　　　　　　　　　　　　　　아모레퍼시픽미술관 소장

서 속에 담겼던 내용물(아마도 장)이 스며 나와 얼룩이 지면서 자연스런 문양 효과
를 자아내 별격의 아름다움이 있는 것으로 유명하다.

〈백자달항아리〉(국보 262호)도20는 현재까지 문화재로 지정된 금사리 가마의
달항아리 중 가장 큰 대작으로 한쪽에 자연스럽게 나타난 흠이 있는데 그것까지
무심한 아름다움으로 받아들여져 가장 일찍 국보로 지정되었다.

〈백자달항아리〉(보물 1441호)도21는 가운데 접합된 부분이 도드라져 형태미가
장중한 느낌을 주는 것이 특징이다.

〈백자달항아리〉도22는 김환기의 구장품으로 전하는 것으로 몸체가 약간 긴
듯하면서 물레 자국이 은은히 드러나 있어 살결을 대하는 듯한 손맛을 느끼게 한
다. 특히 유색이 밝고 맑아서 일찍부터 명품으로 칭송되어 왔다.

〈백자'연령군겻쥬방'명항아리〉도23는 항아리의 목 아래에 한글로 "연령군 겻
쥬방"이라는 글씨가 점각點刻으로 새겨져 있어 더욱 귀중한 유물이 되었다. 연령
군延齡君은 숙종의 여섯째 아들인 이훤李昍(1699~1719)으로 영조의 이복동생이다.

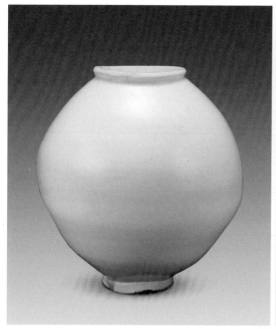
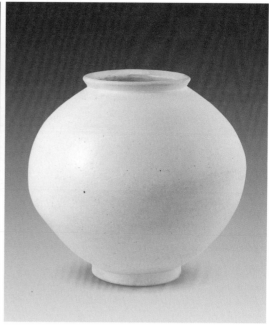

22 백자달항아리, 18세기 전반, 높이 47cm, 개인 소장 　　　23 백자'연령군겻쥬방'명항아리, 18세기 전반, 높이 38cm, 개인 소장

　　일본 오사카시립동양도자미술관 소장 〈백자달항아리〉도24는 일본 나라[奈良]의 동대사東大寺(도다이지) 산중의 암자에 기거하던 노스님이 소장하고 있었는데, 이 스님은 항시 이 항아리에 꽃꽂이를 하여 '항아리 법사[壺法師]'라고 불렀다. 스님이 돌아가신 뒤 1995년 어느 날 도둑이 달항아리를 훔쳐 달아나다가 경비원이 쫓아가자 집어던지고 도망가는 바람에 산산조각이 났다. 오사카시립동양도자미술관은 이렇게 파손된 약 360개의 파편을 기증받아 완벽하게 복원하였고, 덕분에 보존과학의 기적이라고 불리고 있다.

　　〈백자달항아리〉도25는 영국의 도예가인 버나드 리치가 1935년 서울 덕수궁에서 개인전을 열고 귀국할 때 구입해 간 것으로 그가 '행복을 안고 갑니다'라며 기뻐했다는 유물이다. 버나드 리치 사후에 그의 제자 루시 리의 소유로 되었다가 루시 리 사후 버나드 리치의 딸이 소유하게 되었고, 그가 죽으면서 옥션에 나온 것을 영국박물관이 구입한 것이다. 다른 달항아리에 비해 기벽이 두껍고 광택이 적다는 점이 특징인데 그 전래 과정 때문에 더욱 유명해졌다.

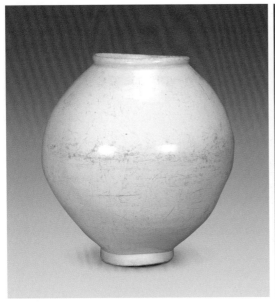
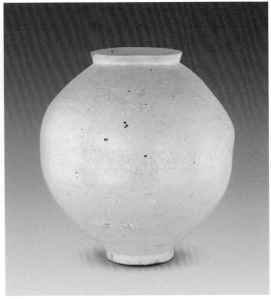

24 백자달항아리, 18세기 전반, 높이 45cm,
일본 오사카시립동양도자미술관 소장
(신도 신카이[新藤晋海] 기증품)

25 백자달항아리, 18세기 전반, 높이 47cm, 영국 영국박물관 소장

## 달항아리 예찬

백자 달항아리의 아름다움은 양식적 분석보다도 감성적으로 인식하는 것이 더 미적 특성을 밝히는 데 유리하여 많은 수필과 시로 표현되었다. 그중 대표적인 글이 최순우의 〈백자 달항아리〉이다.

백자항아리의 작가들이 비록 그 아름다움을 인식하고 의식적으로 작품화한 것이 아니었다 해도 그들은 자신의 손끝에서 빚어지는 항아리의 둥근 맛과 여기에서 저절로 지어지는 의젓한 곡선미에 남몰래 흥겨웠을는지도 모른다. … 조선 자기의 아름다움은 계산을 초월한 이러한 설명이 필요하리만큼 신기롭고도 천연스러운 아름다움에 틀림없다고 나는 생각한다.

김원용은 한국미를 해설하는 연재 칼럼의 〈백자대호〉에 이르러서는 아예 해설을 불문에 부치고 "조선백자의 미는/ 이론을 초월한 백의의 미/ 이것은 그저 느껴야"라는 시로 대신하였다.

# 분원리 백자의 영광과 자랑

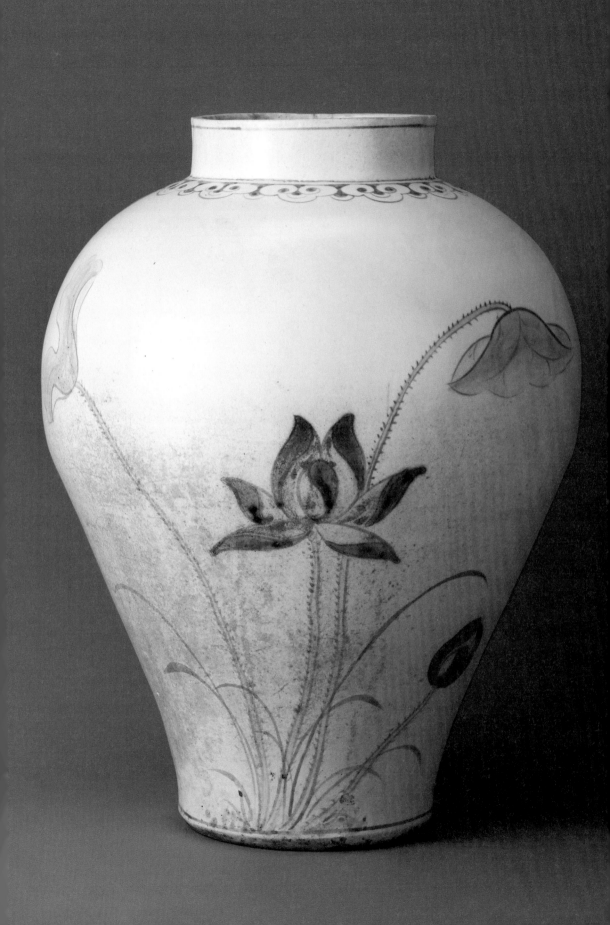

## 분원리 가마의 성립

조선백자는 금사리 가마에 이르러 물자가 원활히 공급되는 안정적 환경에서 달항
아리 같은 명작이 나오게 되었는데, 1752년(영조 28)에는 물류가 보다 유리한 곳을
찾아 지금의 경기도 광주시 남종면 우천강변으로 옮겨 갔다. 이 이름 없던 동네는
분원이 들어선 덕분에 분원리라는 이름을 얻었다. 이것이 조선 도자의 세계를 활
짝 꽃피운 분원리 가마의 출발이다. 이런 사실은《여지도서輿地圖書》경기도 양근
물산物產조에서도 확인되고 있다.

> 요즘 늘어난 자기들은 금상전하(영조) 임신년(1752)에 광주 번조소를 군 남쪽 50리
> 남종면에 이설하여 매년 사옹원 관리가 감독하여 만드는 왕실 그릇이다.

분원리 가마에서 백자 제작은 기술적으로 크게 향상되었을 뿐만 아니라 양
적으로도 풍부해졌다. 기형도 다양해지고 특히 청화백자가 활발히 제작되었다.
금사리 가마에서만 하여도 기형과 문양에서 절제와 긴장이 엿보였지만 분원리
가마에서는 오히려 감성의 해방을 맞이한 듯 난숙함이 나타난다.

이는 조선시대 문화사의 전반적인 흐름에서 영조와 정조 때 문화의 차이가
반영된 것이다. 회화사로 볼 때 영조 시대는 겸재 정선의 진경산수, 관아재觀我齋
조영석趙榮祐(1686~1761)의 속화, 능호관凌壺觀 이인상李麟祥(1710~1760)의 문인화
등 선비화가들의 문기 짙은 세계였던 것이 정조 시대에는 단원檀園 김홍도金弘道
(1745~1806?), 혜원蕙園 신윤복申潤福(1758~1823 이후) 등 전문 화가들에 의해 기법적
으로 무르익은 회화 세계로 나아갔던 것과 맥락을 같이한다.

## 사기계공인과 사기전

분원리 가마에서 백자 제작이 활발해지면서 백자는 궁중과 관의 수요를 넘어 일

백자청화동화연꽃무늬항아리, 18세기 후반, 높이 44.6cm, 일본 오사카시립동양도자미술관 소장
(아타카 에이이치[安宅英一] 기증품)

반에게도 많이 흘러나가게 되었다. 관요인 분원에서 제작한 백자가 민간에 유출된 경로는 크게 두 가지가 있었다. 하나는 사적으로 제작해 가는 사번私燔이었고 또 하나는 진상하고 남거나 제외된 자기들이 흘러나온 것이었다. 이런 현상은 당시 상업의 발달과 함께 촉발되었다.

영정조 시대에는 농업기술의 혁신으로 생산력이 날로 향상되었고, 상업과 수공업이 자못 활기를 띠면서 상품화폐경제의 발전을 촉진시켜 도성을 비롯한 전국 여러 고을과 길목에 장시場市가 활성화되기 시작하였다. 장시는 꾸준히 발전하여 18세기 중엽에는 전국적으로 1000여 개소를 헤아리게 되었고 지역마다 거상巨商이 출현하였다. 한양의 경상京商, 개성의 송상松商, 동래의 내상萊商, 의주의 만상灣商, 평양의 유상柳商 등이 대표적인 상인 집단이었다. 상업이 발전하면서 관청을 상대로 공물貢物을 조달하는 각종 공인貢人들이 등장하여 공인에게 주문 받아 생산하는 각종 수공업이 활기를 띠게 되었다. 이때 도자기를 다루는 사기계공인沙器契貢人이 나타났다.

분원리 백자가 시장에 흘러나오게 되면서 사기그릇을 전문적으로 다루는 사기전沙器廛이 등장하였다. 사기전에는 항아리, 병, 발, 접시 등 생활자기 이외에 문인을 위한 필통, 연적 등 다양한 문방구가 주요 상품으로 나왔다. 사기전이 활기를 띠게 되면서 나중에는 왕실 의례 때 필요한 자기들을 거꾸로 사기계공인이 사기전에서 구입해 납품하는 경우까지 있었다고 한다. 이런 제작 환경에서 분원리 관요는 전에 없던 전성기를 맞이하며 1883년(고종 20)에 민영화될 때까지 약 130년간 운영되었다.

## 분원리 백자의 미적 특질

분원리 백자는 기본적으로 빛깔, 문양, 기형 모두가 조선백자 전체에 일관되게 흐르는 기조를 유지하였다. 빛깔은 백색을 숭상하는 검박한 절제의 미, 문양은 공간 운영에서 여백의 미, 기형은 인공적인 것이 두드러지지 않는 자연스러운 형태미를 견지하고 있다. 그런 가운데 분원리 백자는 전에 없는 난숙미를 보여주었다.

빛깔은 엷은 푸름을 띠는 우윳빛, 즉 담청淡靑을 머금은 유백색乳白色으로 따

뜻한 질감을 느끼게 한다. 분원리 백
자에 풍요로운 '부富티'가 있다는 평
을 내리는 것은 무엇보다도 이 유백
색의 색감에 있는 것이다.

　기형에서는 그릇의 기벽이 아
주 견고하고 치밀해졌다. 이를 '견치
堅緻'하다고 말한다. 미감을 떠나 자
기로서의 질이 우수하다는 뜻이다.
기형이 다양해져 항아리, 병이 대종
을 이루는 가운데 발과 접시 같은 반

1　백자사옹원인, 18세기 후반, 높이 10.5cm,
　보물 1974호, 간송미술관 소장

상기와 필통, 연적 등 문방구가 전에
없이 많이 만들어졌다. 이는 사기전을 통한 민간의 수요가 그만큼 활성화되었음
을 말해준다.

　문양에서는 청화의 빛깔이 아주 맑아졌다. 문양의 종류도 종래의 운룡무늬,
매죽무늬, 초화무늬 등은 물론이고 산수, 화조동물, 사군자 등 회화사의 여러 화
제들이 도자기에 그대로 나타나 있다. 이는 조선 후기 회화 자체가 난숙해진 데
다 문인들이 주요 소비자로 부상한 결과이기도 하다. 그리고 갈색의 철화와 붉은
빛의 동화銅畵가 구사되면서 문양의 표현이 전에 없이 화려해졌다. 사옹원 본원의
도장인 〈백자사옹원인〉(보물 1974호)도1은 사자 모양 장식이 정교할 뿐만 아니라 눈
과 입이 각각 청화와 동화로 채색되어 있어 분원의 번성을 엿보게 한다.

## 청화백자 장호

백자의 상징은 항아리이다. 분원리 백자 항아리 역시 장호와 원호 두 가지가 모
두 발달했다. 분원리 백자의 장호는 앞 시기와는 비교하면 대체로 구연부는 직립
해 있고 어깨부터 몸체가 한껏 부풀어 있다. 그리고 허리 아래는 급격히 좁아지
면서 바닥 부분이 살짝 외반되어 굽이 달리거나 별도의 굽 없이 안쪽으로 살짝
오므려지면서 마무리되어 튼실하고 안정감이 있다.

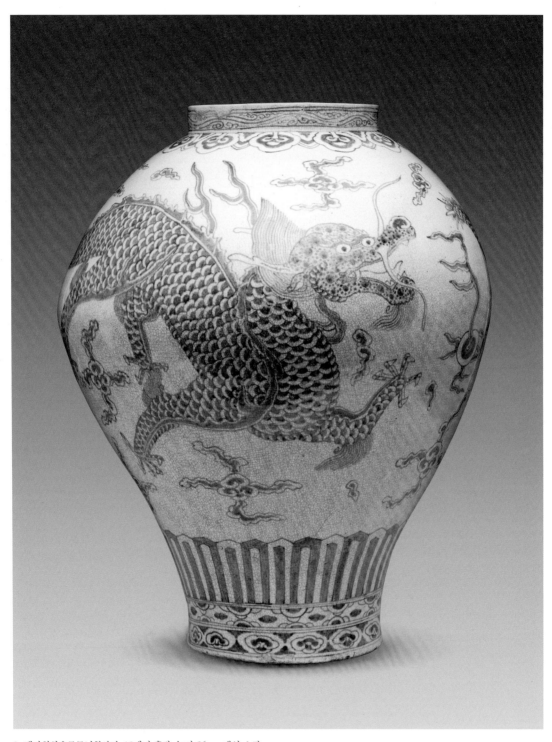

2 백자청화운룡무늬항아리, 18세기 후반, 높이 56cm, 개인 소장

3  백자청화운룡무늬항아리, 18세기 후반, 높이 45cm,
부산박물관 소장

4  백자청화운룡무늬항아리, 18세기, 높이 36cm, 보물 1064호,
개인 소장

〈백자청화운룡무늬항아리〉도2는 전통적인 용준으로 여의두무늬, 넝쿨무늬,
연판무늬 등을 종속문양으로 배치하고 발톱이 다섯 개인 이른바 오조룡五爪龍을
생동감 있게 그려넣었다. 다른 용준의 용의 발톱은 네 개 또는 세 개임에 반하여
다섯 개로 그려진 이 항아리의 용은 황제에 준하는 권위를 상징하는 것이다. 용
의 머리에서 특이한 것은 앞 시기엔 앞쪽을 향하고 있던 갈기가 분원리 백자에
이르러서는 뒤쪽으로 휘날리는 모습으로 바뀐 것이다. 이와 똑같은 오조룡 항아
리가 국립중앙박물관에도 소장되어 있다.

〈백자청화운룡무늬항아리〉도3는 사조룡을 그리면서 앞발을 위아래로 힘차게
뻗치고 있는 것을 강조하여 용의 위용을 드러내고 있는데 청화의 발색이 아주 맑
고 곱다.

〈백자청화운룡무늬항아리〉(보물 1064호)도4는 독특한 문양 구성을 보여주는데
종속문양이 없는 것을 보면 금사리 가마에서 만들어졌을 가능성도 있지만 원창

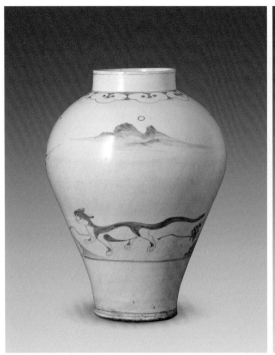

5 백자청화묘작무늬항아리, 18세기 후반, 높이 44.1cm,
일본 오사카시립동양도자미술관 소장
(스미토모 그룹 기증/아타카컬렉션)(사진: 무다 도모히로)

6 백자청화호작무늬항아리, 18세기 후반, 높이 42.8cm,
국립경주박물관 소장

圓窓의 구성으로 보아 분원리 가마에서 제작된 것으로 추정되기도 한다.

〈백자청화묘작猫鵲무늬항아리〉도5는 한 면에는 달밤의 고양이, 다른 면에는 까치와 고양이를 그렸는데 그 필치가 너무도 뛰어나서 분원리 청화백자 장호 중 최고 명작의 하나로 꼽히고 있다. 또 이 장호의 문양 구성을 보면 구연부와 굽 부분의 넝쿨무늬 대신 하나의 선으로 주문양대를 나타내고 있다. 이는 금사리 가마부터 내려온 분원리 백자의 간결미이다.

〈백자청화호작虎鵲무늬항아리〉도6에는 조선 후기에 유행한 전형적인 까치와 호랑이 그림이 그려져 있는데 호랑이와 까치가 서로 마주 보며 대화하는 듯한 모습이나 운치 있는 소나무 가지의 표현이 민화의 그것과 달리 능숙한 화원의 필치이다. 몸체 위아래로 여의두무늬를 가지런히 둘러 단정한 멋이 살아나고 있다. 이 항아리의 까치와 호랑이 그림은 조선 후기에 유행한 민화 호작도虎鵲圖의 기준작으로 언급되고 있다.

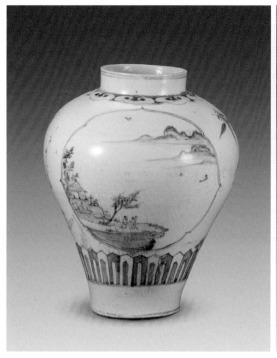
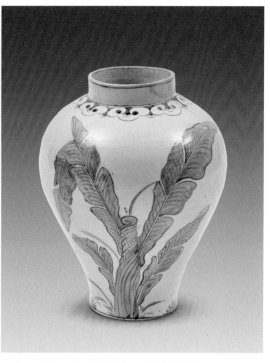

7 백자청화산수무늬항아리, 18세기 후반, 높이 38.1cm, 국립중앙박물관 소장(박병래 기증품)

8 백자청화파초국화무늬항아리, 18세기 후반, 높이 37.4cm, 서울공예박물관 소장

〈백자청화산수무늬항아리〉도7는 분원리 청화백자 장호의 대표작으로 꼽히는 명품이다. 전형적인 장호 기형으로 앞뒤로 둥근 화창畵窓을 설정하고는 양옆 여백에는 매화와 대나무를 그려넣은 짜임새 있는 구성을 보여주고 있다. 화창 안에 소상팔경도의 두 주제인 〈어촌석조漁村夕照(어촌의 저녁노을)〉와 〈동정추월洞庭秋月 (동정호의 가을 달)〉을 그려넣었다. 시정 넘치는 주제로 필치가 능숙하여 도화서 화원이 그린 것으로 생각되고 있다.

〈백자청화파초국화무늬항아리〉도8는 전형적인 분원리 가마 장호로 파초와 국화가 고상한 필치로 그려져 있다. 이 항아리 밑바닥에 "을ㅅ 즈궁이쌍"이라는 명문이 점각點刻으로 표기되어 있는데 이는 '을사년 자궁慈宮에 속한 두 쌍'의 항아리 가운데 하나임을 말해주는 것이다. '자궁'은 정조의 생모인 혜경궁 홍씨惠慶宮洪氏(1735~1816)를 지칭하는 것으로 생각되며 박정민 교수는 도자기의 양식과 질을 볼 때 을사년을 1785년(정조 9)으로 추정하고 있다. 조선 후기 회화에는 파초

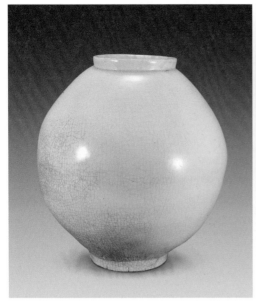
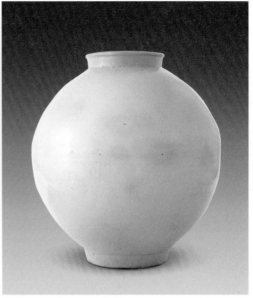

9 백자항아리, 18세기, 높이 35.5cm, 호림박물관 소장 　　10 백자항아리, 19세기 전반, 높이 36.5cm, 부여문화원 소장

가 새로운 화제로 등장하여 현재玄齋 심사정沈師正(1707~1769), 단원 김홍도의 작품에 나타나는 것과 맥락을 같이하는 유물이다.

## 원호

분원리 가마에서는 금사리 가마의 달항아리 전통을 계승하여 중간을 이어 붙인 둥근 항아리가 많이 만들어졌지만 한 자 반(약 45센티미터) 높이의 대호는 드물고 대부분이 한 자(약 30센티미터) 높이의 중호中壺, 속칭 중항아리이다. 중항아리 역시 달항아리의 멋을 이어받아 너그러우면서도 따뜻한 조선백자의 아름다움을 잘 보여주고 있다. 백자 중항아리는 오늘날 아주 많이 전하고 있는데 그 형태미가 아주 다양하여 혹은 중후하고, 혹은 우아하고, 혹은 수수하고, 혹은 사랑스럽다.

〈백자항아리〉도9는 전형적인 분원리 백자 중항아리로 달항아리의 전통을 그대로 이어받으면서 피부가 곱고 형태도 야무져 이지적이고 듬직한 멋을 보여준다.

〈백자항아리〉도10는 몸체에 붉은 반점이 무늬처럼 아름답게 퍼져 있는 것이

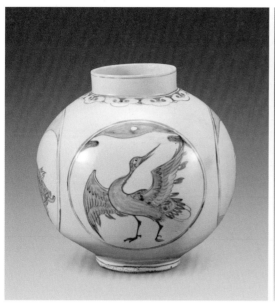

11 백자청화구학무늬항아리, 18세기 후반, 높이 32.7cm, 국립중앙박물관 소장(이건희 기증품)

12 백자청화초화무늬항아리, 18세기 후반, 높이 16.8cm, 국립중앙박물관 소장(박병래 기증품)

매력이다. 이는 태토 속의 철분이 산화하면서 자연적으로 생긴 문양 효과로 애호가들은 단풍이 들었다며 별격의 아름다움으로 받아들이고 있다. 이로 인해 백자의 질감이 더욱 따뜻하게 느껴지는데, 단풍이 들었다는 표현 말고도 기저귀를 많이 찬 아기 엉덩이의 살결 같다고 말하기도 한다. 구연부가 직립하면서 동글게 말려 있는데 이는 대략 18세기 후반에 일어난 실용적인 변화로 생각되고 있다.

백자 중항아리 중에는 문양이 아름다운 명품이 많다. 그중 유명한 것은 〈백자청화구학龜鶴무늬항아리〉도11이다. 동그란 몸체에 높은 목이 달린 중항아리로 목과 어깨가 맞닿은 곳에 여의두무늬를 두른 것은 고식이지만 굽과 입술에 가는 선을 둘러 마감한 것이 산뜻하다. 몸체에는 네 면에 원창을 두르고 날갯짓하는 학과 서기를 내뿜는 거북을 각기 한 쌍을 그려넣었다. 동물의 묘사에 생동감이 있고 청화의 번지기에 농담이 있어 대단히 뛰어난 화원의 솜씨임을 알 수 있다.

〈백자청화초화무늬항아리〉도12는 둥근 원호를 감 모양으로 분할하고 청화로 원창 안에 풀꽃과 벌레를 단정하게 그려넣어 은은한 멋을 보여주고 있다. 분원리 가마 백자가 다양한 변주를 이루고 있음을 말해주는 아담한 유물이다.

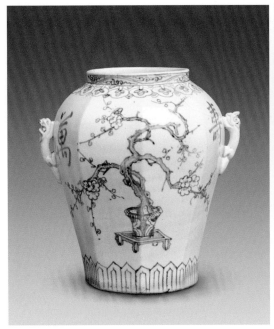

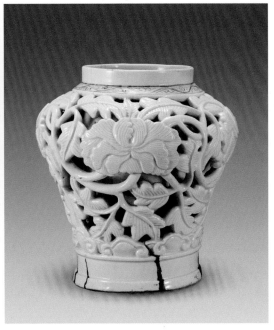

13 백자청화분매무늬각항아리, 18세기 후반, 높이 28.7cm,
일본 오사카시립동양도자미술관 소장
(스미토모 그룹 기증/아타카컬렉션)(사진: 무다 도모히로)

14 백자청화투각모란무늬항아리, 18세기 후반, 높이 26.5cm,
보물 240호, 국립중앙박물관 소장

## 이형異形 항아리

분원리 항아리 중에는 장호와 원호 이외에 형태와 기법에 따른 변주를 가한 이형 항아리[異形壺]들이 나타나 백자의 세계가 더욱 다양하고 화려하게 전개되었다.

〈백자청화분매盆梅무늬각항아리〉도13의 문양은 청나라에서 유행하던 괴석 怪石과 분재盆栽 감상 취미를 반영하고 있다. 장호에 여의두무늬와 연판무늬를 둘러 주문양대를 설정한 것과 여백을 넓게 살린 것은 전형적인 분원리 백자의 양식이지만 몸체에 동물 모양의 손잡이를 붙인 것과 화분에 심긴 매화를 그린 것은 이색적인 아름다움을 보여주는 신풍이라고 할 만하다.

〈백자청화투각모란무늬항아리〉(보물 240호)도14는 뛰어난 기교를 보여주는 대단히 화려한 항아리이다. 항아리 겉에 모란꽃과 잎을 시원스럽게 투각으로 새기고 덧붙여 조선백자로서는 예외적으로 화려한 기교를 자랑한다. 분원리 백자는 이런 복잡한 기법을 구사할 수 있었음에도 절제하여 그 예가 많지는 않다.

분원리 가마에서는 항아리와 병의 중간 형태로 떡메병이 등장하였다. 떡메

15 백자청화조어무늬떡메병, 18세기 후반, 높이 25cm,
  간송미술관 소장

16 백자청화산수무늬떡메병, 18세기 후반, 높이 32.5cm,
  보물 1390호, 국립중앙박물관 소장(이건희 기증품)

병은 '떡메 항아리'라고도 불리는 원통형의 화병으로 중국, 일본에서는 찾아볼 수 없는 순수한 조선백자만의 기형이다.

〈백자청화조어釣魚무늬떡메병〉도15은 낚시하는 인물을 그린 문기 있는 그림으로 유명한데 화풍에는 어딘지 단원 김홍도의 필치를 연상케 하는 서정적인 분위기가 있다. 뒷면에는 유유히 물살을 헤치고 가는 한 쌍의 오리가 시정을 물씬 풍기며 사랑스럽게 그려져 있다.

〈백자청화산수무늬떡메병〉(보물 1390호)도16은 발색이 맑은 가운데 세련된 필치로 노 젓는 뱃사공을 동감 있게 그려넣어 한 폭의 아름다운 산수화를 이루고 있다. 강변의 나루와 먼 산이 조용한 필치로 그려져 있어 공간감이 살아 있다.

## 병

분원리 백자의 병은 항아리와 마찬가지로 앞 시기와는 완전히 다른 기형으로 몸

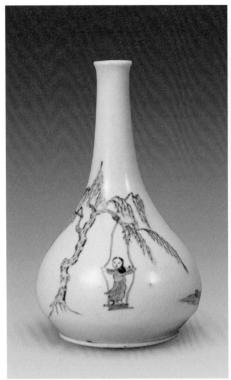

17 백자청화인물무늬병, 19세기, 높이 20.3cm,
　　개인 소장

18 백자청화송하초옥무늬병, 18세기 후반, 높이 36.1cm,
　　호림박물관 소장

체가 펑퍼짐하게 넓고 목이 길다. 그래서 기품 있고 우아한 느낌이 아니라 풍요
로운 인상을 준다. 실질과 실용의 미라고 할 수 있다. 분원리 백자 병 역시 항아
리처럼 순백자보다 청화백자에 명품이 많다.

　　〈백자청화인물무늬병〉도17은 버드나무에 매단 그네를 타고 있는 처녀를 그
린 것으로 조선 후기에 유행한 속화와 판소리 〈춘향전〉의 한 장면을 연상케 한다.
2023년 리움미술관의 〈조선의 백자, 군자지향〉전에 처음 공개되어 관람객들의
인기를 한 몸에 받았던 사랑스런 유물이다.

　　〈백자청화송하초옥松下草屋무늬병〉도18은 추사秋史 김정희金正喜(1786~1856)의
〈세한도歲寒圖〉를 연상케 하는 그림이 그려져 있어 유명하며, 병의 형태도 몸체가
동그랗게 부풀어 있어 더욱 단정한 인상을 준다.

　　〈백자청화'병신丙申'명산수무늬각병〉도19은 금사리 가마 각병의 전통을 이어

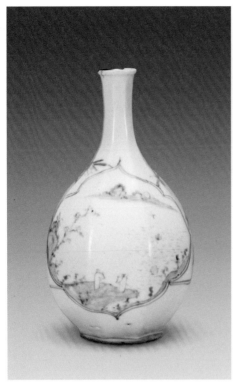

19 백자청화'병신'명산수무늬각병, 1776년, 높이 22.1cm,　20 백자양각매죽무늬병, 19세기, 높이 27.5cm,
　　개인 소장　　　　　　　　　　　　　　　　　호림박물관 소장

받은 형태로 앞 시기에 비해 몸체가 풍만하게 부풀어 있는 것이 특징이다. 큰 꽃
창 안의 산수인물화는 전문화가의 솜씨가 역력한 능숙한 필치로 그려져 있다. 굽
바닥에 쓰여 있는 "병신"은 1776년(영조 52)을 가리키는 것으로 추정된다.

　　〈백자양각매죽무늬병〉도20은 전형적인 분원리 가마 백자 병으로 몸체에 양
각으로 매화와 대나무 무늬를 새겨 한결 고급스러운 느낌을 준다. 정조 시대에는
한때 사치를 금하는 취지에서 청화 안료를 사용하지 못하도록 한 적이 있는데 이
런 때 돋을새김으로 장식 취미를 발휘한 것이 아닌가 생각되고 있다.

## 이형병異形瓶

분원리 백자가 왕성한 활기를 띠면서 자연히 이형異形 취미가 일어나 여러 가지

21 백자청화시명편병, 19세기 전반, 높이 25.3cm, 개인 소장 22 백자청화고사인물무늬사각병, 18세기 후반, 높이 22.9cm,
일본 오사카시립동양도자미술관 소장
(스미토모 그룹 기증/아타카컬렉션)(사진: 무다 도모히로)

새로운 기형이 등장하였다. 그 대표적인 예가 사각병, 다각多角병, 표주박모양 병
등이다.

〈백자청화시명편병〉도21은 아주 예외적인 기발한 형태의 편병으로 몸체 가운
데가 뚫려 있고 양옆에는 끈을 달 수 있는 고리가 있다. 복잡한 형태이지만 앞뒤
로 시문이 해서체楷書體로 정성스레 쓰여 있어 단정한 기품을 잃지 않고 있다. 시
문의 내용은 다음과 같다.

| | |
|---|---|
| 주량은 사람마다 달라 서로 차이가 있네 | 飲量難齊 斗石升合 |
| 넉넉해도 절제해 마땅한데, 모자라면 말할 나위 있겠나 | 有餘宜節 況於不及 |
| 술이 많이 담겼어도 한 잔 두 잔 떠내는 걸 항상 삼가고, | 嗟玆一盛 尙愼爾挹 |
| 술단지 백 개를 비웠다는 자로子路를 구실 삼지 말아야지 | 無或藉口 子路百榼 |

〈백자청화고사인물무늬사각병〉도22은 단정한 사각병에 청화로 고사인물도를

23 백자청채양각매화무늬사각병, 19세기, 높이 8.7cm, 국립중앙박물관 소장(이홍근 기증품)

정교하게 그려넣었다. 한쪽 면에는 '동쪽 울타리에서 국화꽃을 꺾는다[東籬採菊]'를, 다른 한쪽에는 '선비가 더위를 식힌다[高士納凉]'를 주제로 그림을 그렸는데 주제와 필치 모두 화원의 솜씨임이 여실히 드러나고 있다.

〈백자청채양각매화무늬사각병〉도23은 용도는 명확치 않으나 연적으로 사용되었음직한 작은 병으로 전면에 청화를 바르고 사면에는 양각으로 매화와 국화를, 모죽이기를 한 어깨에는 댓잎과 구름무늬를 새겨넣었다. 맑은 청화 바탕에 빛나는 상큼한 문양 구성이 돋보이는 가품佳品이다.

## 백자 제기

조선은 유교를 숭상하여 제례를 엄격하게 행했기 때문에 백자 제기가 많이 만들어졌다. 백자 제기는 성격상 단순한 기형에 장식을 거의 가하지 않아 조형적 절제미를 자아내고 있다. 백자 제기는 순백자를 기본으로 하면서 간혹 동그라미 속에 제祭 자를 청화백자로 써넣은 것이 있다. 제기는 높직한 굽받침 위에 사각 또

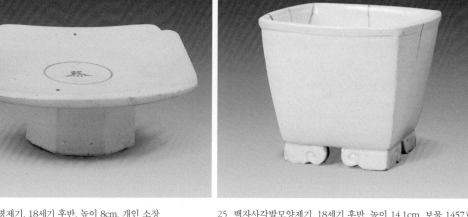

24 백자'제'명제기, 18세기 후반, 높이 8cm, 개인 소장

25 백자사각발모양제기, 18세기 후반, 높이 14.1cm, 보물 1457호,
호림박물관 소장

는 원형 접시를 얹은 단순한 형태인데 사각 모서리를 공굴리거나 굽다리에 투창
을 뚫어놓기도 하였다.

〈백자'제祭'명제기〉도24는 전형적인 백자 제기로 굽다리가 상큼하게 뻗어 있
고 접시에 약간 기울기가 있으면서 사각 모서리가 모죽임이 되어 멋스러운 분위
기를 풍기고 있는데 접시 한가운데에 청화로 단정한 해서체로 "제"라고 쓰여 있
어 숙연한 느낌을 준다.

〈백자사각발모양제기〉(보물 1457호)도25는 전통적인 제기 중 보簠의 형태로 모
든 장식을 생략하여 단정하고 정갈한 가운데 위엄을 느끼게 한다. 아랫면보다 윗
면이 약간 넓게 비스듬히 올라가 단조로움을 피하면서 또 구연부를 두툼하게 마
무리하고 굽받침을 구름무늬로 마감한 것이 매력적이다. 이와 같은 정방형의 형
태미를 갖춘 제기들은 금사리 가마에서부터 만들어져 왔다.

## 철화백자와 동화백자

분원리 백자의 화려취미는 철화백자와 동화銅畵백자의 유행을 낳았다. 철화는 석
간주로 갈색을 나타내는 것으로 이전부터 사용되어 온 것이다. 그러나 산화동을

26 백자청화철채파초무늬주전자, 19세기, 높이 12.7cm, 일본 오사카시립동양도자미술관 소장
(이병창 기증품)(사진: 무다 도모히로)

이용하여 붉은빛을 나타내는 동화는 진사辰砂라고 부르기도 하는데 분원리 가마
에서 본격적으로 나타났다. 철화와 동화로 칠을 하는 경우에는 철채鐵彩, 동채銅彩
라고 한다.

〈백자청화철채파초무늬주전자〉도26는 원창과 뚜껑만 남겨두고 몸체를 철화
로 칠한 아주 희귀한 유물이다. 청화백자의 다양성을 보여주는 좋은 예인데 원창
안의 파초 그림이 제법 솜씨 있어 더욱 귀하게 다가온다.

〈백자청화동화연꽃무늬항아리〉156쪽는 높이 한 자 반(약 45센티미터)쯤 되는
중후하면서도 늘씬한 장호로 청화로 표현된 연잎과 동화 안료를 칠한 연꽃과 봉
오리가 고고한 아름다움을 보여준다. 아랫부분이 산화된 것이 흠이지만 어깨 부
분의 따뜻한 유백색의 질감이 분원리 백자의 전성기 작품임을 말해준다. 연꽃 그
림은 단원 김홍도의 솜씨로 지목될 정도여서 조선 후기 백자 중 최고의 명작 중
하나로 꼽히고 있다.

〈백자청화동화모란넝쿨무늬항아리〉도27는 둥근 몸체의 직립한 목에 청화 안
료로 가는 선을 긋고, 목 아래에는 여의두무늬를 두른 전형적인 18세기 후반 분

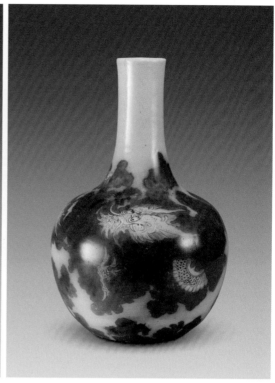

27 백자청화동화모란넝쿨무늬항아리, 18세기 후반, 높이 27.1cm,    28 백자청화동채운룡무늬병, 19세기 전반, 높이 30.3cm, 개인 소장
일본 오사카시립동양도자미술관 소장
(스미토모 그룹 기증/아타카컬렉션)(사진: 무다 도모히로)

원리 가마 항아리이다. 모란꽃과 넝쿨을 운치 있게 나타냈는데 꽃송이는 동화 안료로 붉게 칠하여 화사한 모습을 강조하고 있다.

〈백자청화동채운룡무늬병〉도28은 용의 머리, 몸체, 발이 구름 사이로 드러나 있는 것을 그렸는데 청화로 그린 용의 모습은 사실적으로 묘사된 반면 구름은 온통 붉은빛으로 가득 퍼져 있다. 동화로 붉은색을 나타내는 기법은 까다로운데 빛깔과 번지기 모두 잘 살아나 있는 보기 드문 유물이다.

〈백자청화철화동화양각초충무늬병〉(국보 294호)도29은 목이 긴 이른바 학수병 鶴首瓶으로 높이 42센티미터에 달하는 당당한 대병이다. 몸체 전면에 국화·난초·나비·벌이 회화적으로 표현되어 있는데 양각, 청화, 철화, 동화 등 조선시대 백자에 문양을 장식하는 데 쓰인 기법과 안료가 두루 활용된 희귀한 명작이다. 이와

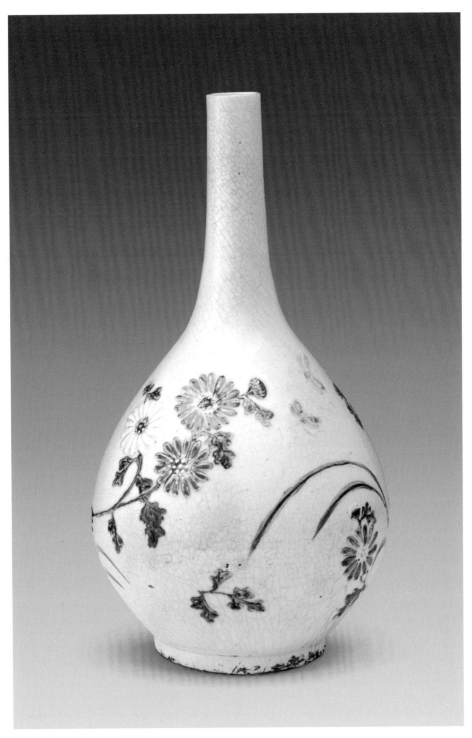

29  백자청화철화동화양각초충무늬병, 18세기 후반, 높이 42.3cm, 국보 294호, 간송미술관 소장

30 백자청화매죽무늬필통, 18세기 후반, 높이 12.7cm, 국립중앙박물관 소장(박병래 기증품)

31 백자청화대나무무늬필통, 18세기 후반, 높이 12.4cm, 국립중앙박물관 소장(이건희 기증품)

같은 예는 아직 더 이상 발견되지 않고 있다. 민가에서 기름병으로 사용되다가 1936년 경성미술구락부 경매 시작가 500원에 나온 것을 간송澗松 전형필全鎣弼 (1906~1962)이 일본인 컬렉터와 치열한 경쟁 끝에 1만 4580원에 낙찰받아 화제를 모았다(당시 군수 월급이 70원이었다고 한다).

## 문방구

분원리 백자의 아름다움은 필통筆筒, 연적硯滴, 묵호墨壺, 필세筆洗, 필가筆架, 지통 紙筒 등 문방구에서 찾아볼 수 있다. 이 분원리 백자 문방구들은 필연적으로 수요 자인 문인의 취미가 반영되어 가장 조선적인 선비 취향의 아름다움을 보여주고 있는데 특히 필통과 연적에 명작이 많이 전한다.

**필통** 〈백자청화매죽무늬필통〉도30은 노매 등걸 사이로 뻗어 나온 일지매一枝梅를 그린 기발함이 특징으로, 은근히 멋을 추구했던 선비 취향을 여실히 드러내고 있

32 백자청화'혜원'필소나무제비무늬필통, 1798년, 높이 12.7cm, 개인 소장

다. 이런 일지매 문양은 당시 크게 유행하여 연적, 필통 등 문방구에 많이 그려졌다.

〈백자청화대나무무늬필통〉도31은 기형과 문양 표현에서 현대적인 조형 감각이 물씬 풍기는 단아한 필통이다. 긴 몸체에 아래쪽에만 댓잎을 그려넣었는데 가운데로 홈을 파서 대통의 느낌을 주고 있다.

〈백자청화'혜원蕙園'필소나무제비무늬필통〉도32은 필통 자체가 아름답거니와 화가의 이름과 제작 절대연대를 갖고 있는 대단히 귀중한 명품이다. 멋진 소나무 위로 한 쌍의 새가 날아가는 그림에 '외로운 소나무가 우뚝 서 있다'는 뜻의 "고송특립孤松特立"이라는 화제와 "무오戊午 양화절楊花節 혜원거사蕙園居士"라는 낙관이 있어 이 그림을 1798년(정조 22)에 혜원 신윤복이 그렸음을 알 수 있다. 이 필통은 혜원의 활동 시기를 알려주고 있다는 점에서도 더욱 기념비적 작품이 되었다.

〈백자청화동화초화무늬필통〉도33은 괴석에 풀꽃과 풀벌레를 돌려가며 그린 참으로 산뜻한 필통이다. 패랭이꽃으로 보이는 풀꽃은 동화가 엷은 빛을 띠고 있

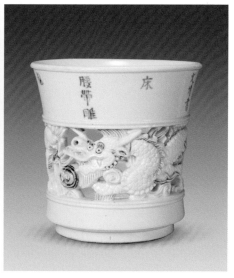

33 백자청화동화초화무늬필통, 19세기 전반,
　높이 13.5cm, 일본 오사카시립동양도자미술관 소장
　(이병창 기증품)(사진: 무다 도모히로)

34 백자청화투각시명용무늬필통, 18세기 후반,
　높이 15.9cm, 개인 소장

어 더욱 은은한 멋을 자아내고 있다.

　〈백자청화투각시명용무늬필통〉도34은 입이 벌어진 기형에 용무늬를 투각하고 시문을 청화로 써넣어 다양한 기법이 구사되어 있다. 화려한 분위기를 지니고 있지만 조각이 정교한 데다 시문의 글씨가 단정하고 질서 있게 배열되어 백자 필통의 단정함은 잃지 않고 있다.

　〈백자투각포도무늬필통〉도35은 백자 투각 필통 중 최고의 명품이다. 잡티 하나 없이 담청을 머금은 고상한 우윳빛에 복잡한 포도 넝쿨을 입체감 있게 투각하였는데 마치 포도 그림을 오려 조각으로 구현한 듯한 감동이 있다.

　〈백자투각연환무늬필통〉도36은 마치 벽옥으로 만든 듯한 윤기 있는 발색이 환상적이다. 몸체는 동그란 고리를 사방연속무늬로 두르고 아래쪽에는 선 두 개를 어긋나게 이은 짜임새 있는 구성을 보여주고 있다.

**연적**　연적은 필통과 함께 문인의 필수품인데 네모난 사각연적이 기본이라 하겠지만 귀엽고 사랑스러운 상형象形 연적들도 많다.

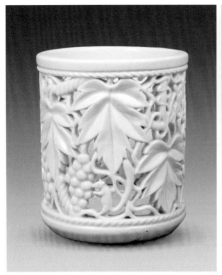 

35 백자투각포도무늬필통, 19세기 전반,
  높이 15.1cm, 일본 오사카시립동양도자미술관 소장
  (스미토모 그룹 기증/아타카컬렉션)

36 백자투각연환무늬필통, 19세기 전반, 높이 12.4cm,
  개인 소장

〈백자개구리장식연적〉도37은 전형적인 사각 두부연적의 측면과 윗면에 개구리가 조각으로 달려 있는 명품이다. 두부연적이 갖고 있는 단아함에 개구리 조각으로 은은한 변주를 이루는 것에서 분원리 가마 연적의 조형적 멋을 여실히 느끼게 한다.

〈백자청화개구리장식매죽무늬연적〉도38은 예리한 선맛과 단아한 면 비례를 보여주는 청화백자 사각연적의 모범이라 할 만하다. 윗면에는 매죽무늬를 그리고 네 면에 괴석을 둘러 문인화의 분위기를 자아내는데 주구에는 개구리 한 마리가 앉아 있어 여유로운 유머 감각을 느끼게 한다.

〈백자청화반닫이모양연적〉도39는 반닫이를 본떠서 만든 단아한 연적으로 반듯한 두부연적에 양각으로 나타낸 자물쇠를 청화로 칠하여 악센트를 가했다. 윗면의 구멍으로는 공기가 통하고, 물은 모서리에 있는 구멍으로 나오는 구조이다.

〈백자양각매화무늬연적〉도40은 푸른빛이 짙게 감돌아 벽옥 같은 질감이 느껴진다. 측면에는 매화를 양각으로 나타내고 윗면에는 매화꽃 송이마다 구멍을 파서 꽃이 도드라지게 하였고 물이 나오는 수구는 세호細虎를 조각해 붙였다.

37 백자개구리장식연적, 19세기, 높이 7.1cm, 개인 소장

38 백자청화개구리장식매죽무늬연적, 19세기, 높이 7.6cm, 국립중앙박물관 소장

39 백자청화반닫이모양연적, 19세기, 높이 8cm, 국립중앙박물관 소장

40 백자양각매화무늬연적, 19세기, 높이 5.5cm, 국립중앙박물관 소장

　〈백자양각팔괘모란무늬팔각연적〉도41은 윗면에는 모란꽃을 양각으로 나타낸 팔각연적으로 측면에는 팔괘 중 네 괘와 "천일생수天一生水"라는 네 글씨를 새겨 넣었다. '천일'은 하늘에서 물이 생성되는 곳을 말하므로 연적에서 하늘에 내려온 맑은 물이 나온다는 뜻이 된다.

　〈백자청화철화시명나비무늬팔각연적〉(보물 1458호)도42는 기법이 섬세하고 채색이 화려해 연적 중에서도 특히 가장 아기자기한 작품이라고 할 만하다.

　〈백자무릎연적〉도43은 둥그스름하게 다듬은 모양이 무릎처럼 생겨서 이런 이름이 붙었다. 연적은 손에 쥐는 맛도 중요하여 이런 아담한 기형이 태어났다. 이

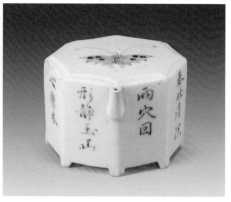

41 백자양각팔괘모란무늬팔각연적, 19세기,
　　높이 6.8cm, 호림박물관 소장

42 백자청화철화시명나비무늬팔각연적, 18세기,
　　높이 6.6cm, 보물 1458호, 호림박물관 소장

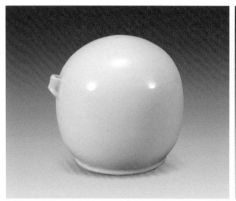

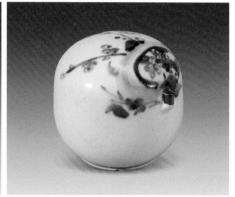

43 백자무릎연적, 19세기, 높이 10.5cm,
　　국립중앙박물관 소장(박병래 기증품)

44 백자청화매화무늬무릎연적, 19세기,
　　높이 9.3cm, 국립중앙박물관 소장(이건희 기증품)

무릎연적은 여인의 무릎을 상징하여 은근한 에로티시즘을 보여주는 면도 있다.
　〈백자청화매화무늬무릎연적〉도44은 단정한 무릎연적에 원을 그리듯 휘어 있
는 노매 줄기 사이로 매화가지가 뻗어 있는 모습이 그려져 있다. 이런 구성은 분
원리 가마 시절 크게 유행하여 하나의 트레이드마크처럼 나타나고 있다.
　〈백자청화동화복숭아모양연적〉도45은 상형 연적 중 인기 있는 형태의 하나인
복숭아 모양으로, 가지와 잎과 꽃으로 이루어진 구성미가 뛰어나다. 여기에 청화
와 동화로 악센트를 주어 조형적 효과를 극대화하고 있는데, 이 연적은 형태, 색
감, 촉감까지 모든 면에서 에로틱한 예술품으로 받아들여지고 있다.

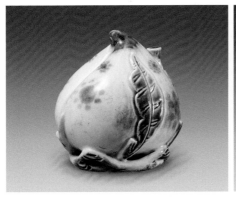

45 백자청화동화복숭아모양연적, 19세기 전반,
　　높이 10.5cm, 국립중앙박물관 소장(박병래 기증품)

46 백자청화개구리모양연적, 19세기 전반, 높이 4.2cm,
　　호림박물관 소장

47 백자동채양각쌍학무늬연적, 19세기 전반,
　　높이 5.2cm, 국립중앙박물관 소장(박병래 기증품)

48 백자청채동채금강산모양연적, 19세기 전반,
　　높이 18.5cm, 국립중앙박물관 소장

　　〈백자청화개구리모양연적〉도46은 엎드려 있는 개구리를 형상화한 연적으로
등줄기와 다리, 눈에 청화를 가하여 생동감을 불러일으킨다. 상형 연적 중 동물
모양 연적은 개구리 혹은 두꺼비 모양이 많았다.

　　〈백자동채양각쌍학무늬연적〉도47은 사각연적 윗면에 양각으로 한 쌍의 학을
새겨넣고, 남은 여백을 동화로 붉게 칠한 아주 예외적인 작품으로 분원리 백자의
화려취미를 상징적으로 보여준다.

　　〈백자청채동채금강산모양연적〉도48은 첩첩이 쌓인 산봉우리 곳곳에 산사山寺
건물을 배치한 화려한 모습이 금강산을 연상케 한다고 해서 이와 같은 이름이 붙
었다. 이런 조각적인 아름다움을 보여주는 조선백자는 아주 예외적이라 하겠지

49  백자묵호 일괄, 19세기 전반, 백자묵호(가운데) 높이 5.7cm, 호림박물관 소장

만, 다른 예가 없는 것은 아니어서 2006년 국립중앙박물관에서 열린 〈북녘의 문
화유산-평양에서 온 국보들〉의 전시품 중에도 금강산 연적이 한 점 포함되어 있
었다.

**묵호**  〈백자묵호 일괄〉도49은 조그만 예쁜 놋수저와 함께 작은 종지 모양의 묵호
여러 개를 모아둔 것인데 그 형태가 기능적이면서도 단아한 아름다움을 보여준
다. 분원리 백자 중에는 간혹 어깨에 청화로 초화무늬를 살짝 그려넣은 사랑스런
묵호도 있다.

## 기명과 반상기

도자기의 본령은 생활에 쓰이는 그릇으로 항아리와 병 이외에도 다양한 종류와
크기의 반상기飯床器가 제작되었다. 반상기로는 발, 접시, 잔, 주전자, 푼주 등 여
러 종류가 있는데 이런 기명들은 너무 일반적이고 평범하여 미술사에서는 크게
주목받지 못하고 있으나 나름대로 생활 속의 아름다움과 역사성을 갖추고 있다.

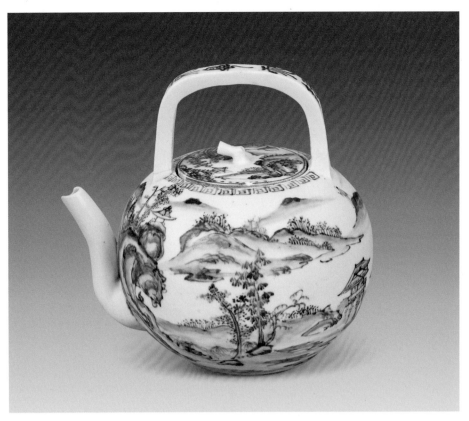

50 백자청화산수무늬주전자, 19세기, 높이 18.4cm, 개인 소장

〈백자청화산수무늬주전자〉도50는 주전자 몸체 가득 강변 풍경이 담겼는데 원경으로는 겹겹이 산세가 펼쳐지고 근경에는 누각과 나무, 숲이 표현되어 있으며 중경은 강변 풍경이 그려져 있다. 나무와 누각을 그린 필치가 능숙한 화원풍이어서 장대한 산수화를 보는 듯하다. 손잡이 끝부분에 지팡이를 짚은 인물이 표현되어 있는데 손잡이에 "등동고이서수登東皐而舒嘯(동쪽 기슭에 올라 휘파람 불다)"라 쓰여 있어 〈귀거래사歸去來辭〉의 도연명陶淵明(365~427)임을 암시하고 있다.

〈백자청화박쥐무늬푼주〉도51는 분원리 청화백자로는 보기 드물게 큰 그릇으로 빛깔이 아주 맑다. 박쥐가 세 줄을 지어 위아래로 날고 있는 문양이 그릇을 장식하고 있다. 박쥐는 한자로 복복蝠蝠이라 하는데, 그 발음이 복福과 같아서 상서로운 의미를 지닌 짐승이 되었다.

51 백자청화박쥐무늬푼주, 19세기, 입지름 23.4cm,
　　국립중앙박물관 소장(박병래 기증품)

52 백자청화수복자무늬발, 19세기, 입지름 20.6cm,
　　국립중앙박물관 소장(박병래 기증품)

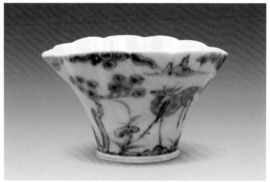

53 백자양각십장생무늬꽃잔, 19세기, 높이 5.3cm, 개인 소장

54 백자청화십장생무늬꽃잔, 19세기, 높이 6.6cm, 개인 소장

〈백자청화수복壽福자무늬발〉도52은 전형적인 분원리 청화백자 발로 수壽와 복福이 반복적으로 쓰여 있다. 순박한 생활의 정서가 직설적으로 나타나 있는데 그릇의 두께도 두껍고 튼실해서 실용적인 아름다움이 있다. 이런 발은 말기까지 계속 만들어졌다.

　　〈백자양각십장생무늬꽃잔〉도53은 활짝 핀 꽃 모양의 기형에 십장생을 양각으로 새긴 아주 아름다운 술잔이다. 푸름을 머금은 우윳빛이 벽옥처럼 고운데 기벽이 비칠 것처럼 얇고 십장생무늬를 양각으로 정교하게 새겨넣어 누가 보아도 참으로 고귀한 잔이라고 상찬하게 한다. 이러한 잔은 왕실의 다례茶禮에서 사용되었을 것으로 추정된다.

　　〈백자청화십장생무늬꽃잔〉도54은 위의 꽃잔과 같은 발상에서 제작된 것인데

55 백자청화산수무늬접시, 19세기, 입지름 14.2cm,
　　국립중앙박물관 소장(박병래 기증품)

56 백자청화산수무늬접시, 19세기, 입지름 13.8cm,
　　호림박물관 소장

57 백자청화산수사슴무늬접시, 19세기,
　　입지름 17.6cm, 개인 소장

58 백자청화용무늬접시, 19세기 전반, 입지름 19.3cm,
　　개인 소장

59 백자청화기명절지무늬접시, 19세기,
　　입지름 23.5cm, 개인 소장

60 백자청화국화무늬접시, 19세기, 입지름 20cm,
　　개인 소장

양각이 아니라 청화기법으로 문양을 장식한 백자라는 것만이 다를 뿐이다. 좁은 면에 소나무, 사슴, 영지 등을 가득 그려넣었는데 회화미와 장식미가 동시에 살아 나고 있다.

**접시** 분원리 백자의 반상기 중 특히 조형적 아름다움이 한껏 발현된 것은 청화 백자 접시이다. 접시의 형태는 둥글고 바닥이 반반하거나 약간 안으로 들어간 두 가지 형태가 주류를 이루지만 여기에 그려진 문양은 산수, 화조, 어해魚蟹, 십장 생, 초화, 추상 등 천태만상이어서 문방구와 함께 사기전에 나온 대표적인 상품 이었음을 짐작할 수 있다. 청화백자 접시에 이처럼 아름다운 그림이 그려진 것은 접시 면이 회화미를 나타내기 좋았기 때문이다.

〈백자청화산수무늬접시〉도55는 근경, 중경, 원경을 분방하게 배치하여 자못 장중하게 아름다운 어촌 풍경을 그린 것으로 농담의 변화까지 구사한 명화를 보 는 듯한 감동이 있다.

〈백자청화산수무늬접시〉도56에 그려진 그림은 분원리 가마가 있는 강변의 풍 경을 도안화한 것이다. 민화를 연상케 하는 변형과 소탈함이 느껴지는데 특히 이 접시의 그림에서는 먼 산에 해가 걸려 있는 것이 인상적이다.

〈백자청화산수사슴무늬접시〉도57는 사슴을 주제로 삼으면서 민화풍의 산수 화와 나는 새를 결합한 아주 드문 예인데 그림에서 그윽한 시정이 일어난다.

〈백자청화용무늬접시〉도58는 청화의 빛깔이나 용의 표현이 아주 뛰어난 명품 이다. 접시에는 흔히 어변성룡魚變成龍이라고 해서 잉어가 뛰어오르는 모습이 그 려지곤 했는데, 이처럼 용을 그린 예는 아주 귀하다.

〈백자청화기명절지器皿折枝무늬접시〉도59는 청나라에서 유행한 기명절지를 그린 것으로 각종 문방구와 죽책, 청동기 등 진귀한 골동품들이 나열되어 있다. 이는 옛것을 숭상하는 골동취미가 반영된 것으로 19세기 문인화에서 새로이 부 상한 장르였다.

〈백자청화국화무늬접시〉도60는 국화꽃을 추상화하여 사방연속무늬로 그려넣 었다. 이런 추상무늬는 당시 유행했던 능화판菱花板에서 많이 구사된 장식 도안으 로 가지런한 가운데 단아한 멋을 풍겨준다.

61 백자어룡장식향꽂이,
19세기 전반,
입지름 10.5cm,
국립중앙박물관 소장
(박병래 기증품)

## 박병래 수집 문방구들

분원리 가마에서 제작된 백자 문방구의 세계는 조선시대 선비들이 추구한 아름다움을 여실히 보여준다. 분원리 가마의 필통과 연적들이 한결같이 단아한 가운데 은근한 화려함을 보여주는 것은 이를 사용한 선비들의 미적 취향이 반영된 결과이다. 이런 분원리 가마 백자 문방구의 세계는 국립중앙박물관에 소장된 박병래朴秉來(1903~1974)의 수집품에서 그 진수를 볼 수 있다.

박병래는 성모병원 원장을 지낸 미술 애호가로 조선시대 백자를 사랑하여 일제강점기부터 열성적으로 수집하였고, 그에 관한 수필들을 써서 1974년에《도자여적陶磁餘滴》이라는 책으로 출간하기도 하였다. 그는 당시 수집가들이 크게 주목하지 않아 상대적으로 값이 저렴한 문방구를 집중적으로 모았다. 그래서 그들 사회에서는 '연적쟁이'라고 낮추어 부르기도 하였다고 한다. 그러나 오늘날 우리는 '박병래의 눈'을 통하여 조선시대 백자의 아름다움을 한눈에 느낄 수 있다.

그의 수집품 중 〈백자어룡장식향꽂이〉도61는 양각으로 나타낸 도사리고 있는 용의 모습에 생동감이 있고, 유색이 청백색으로 맑고 진하여 청아한 멋을 풍기고 있다. 위를 향한 어룡의 입이 향꽂이가 되어 있는데 주변의 돌기들은 구름을 나타낸 것이다.

# 왕조 말기
# 신풍과 전통의 여운

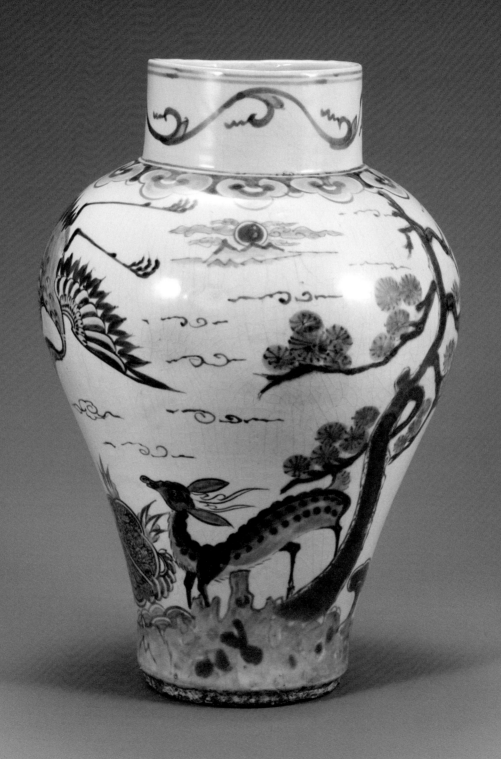

## 조선왕조의 말기

조선왕조 문화사의 시대 구분은 아직까지 정설로 확립되어 있지는 않지만 임진 왜란 이전을 전기, 이후를 후기로 설정하고 후기의 마지막을 말기로 보는 것이 보통이다. 그러나 그 말기의 시점을 어디로 잡는가는 학자마다 또 분야마다 시각 이 다르다. 도자사의 경우 회화사와 연관하자면 19세기 중엽, 이른바 신감각파의 등장, 화원 화풍의 매너리즘 현상과 같은 선상에서 볼 수 있을 것 같다.

회화사의 흐름을 보면 영정조 시대의 문예부흥은 순조純祖(재위 1800~1834) 연 간까지 이어져 이 시기에 단원 김홍도, 고송유수관도인古松流水館道人 이인문李寅文 (1745~1821), 혜원 신윤복, 긍재兢齋 김득신金得臣(1754~1822) 등 도화서 화원들이 맹활약하고 있었다.

그러다 헌종憲宗(재위 1834~1849) 연간으로 들어서면 북경을 오가는 연행사 燕行使를 통해 들어온 청나라 문물의 자극을 받아 추사 김정희가 주도한 문인화풍 이 신풍新風으로 일세를 풍미하면서 북산北山 김수철金秀哲, 일호一濠 남계우南啓宇 (1811~1890), 애춘靄春 신명연申命衍(1808~1886) 등 신감각파의 이색화풍이 유행하 였다. 그러나 도화서 화원들은 매너리즘에 빠지는 문화적 침체 현상이 보이기 시 작하여 철종哲宗(재위 1849~1863) 연간인 1850년 전후부터는 사회 전체에 왕조의 말기 현상이 뚜렷이 나타나게 된다.

같은 시기 백자에서도 전에 없던 신풍이 일어나 청나라풍의 문양이 유행을 보였다. 조선 말기 도자기에 이형異形 기형과 이색적인 문양이 등장한 것은 신감 각파 그림의 분위기를 연상케 하며, 기벽이 두꺼워지면서 둔중한 느낌을 주고 빛 깔은 은은한 담청색이 아니라 거의 청백색을 띠게 된 것, 그리고 청화의 발색은 탁하고 진해진 것 등은 도화서 화원들이 매너리즘에 빠진 것을 연상케 한다.

분원리 관요 백자의 이러한 만성적인 침체 현상을 이규경李圭景(1788~1856)은 《오주연문장전산고五洲衍文長箋散稿》 중 〈고금자요변증설古今瓷窯辨證說〉에서 다음 과 같이 단정적으로 말하기에 이른다.

백자청화동화십장생무늬항아리, 19세기 후반, 높이 37.3cm, 국립중앙박물관 소장

대저 우리나라 자기는 질박하고 견고하나 중국과 일본 자기에 비해 거칠고 열악함이 심하다.

이런 상태에서 1883년(고종 20)이 되면 마침내 분원리 가마의 관요가 폐쇄되고 민영화되기에 이른다.

## 분원 관요의 침체

분원리 백자의 쇠퇴 과정은 19세기 사회 전반에 나타난 문화 침체 현상의 하나이지만 왕실에서는 좋은 도자기를 사용한다는 뜻이 전혀 없었다. 조선왕조실록에는 영의정 남공철南公轍(1760~1840)이 순조에게 아뢴 다음과 같은 말이 전하고 있다.

우리 선대왕(정조)께서는 늘 숭검지덕崇儉之德을 지녀 ⋯ 말씀하시기를 "나는 본성이 사치스러운 것을 좋아하지 아니하여 ⋯ 무명으로 많이 옷을 지어 입고 음식도 극히 간략하게 하며, 그릇도 채화갑번彩花甲燔을 사용하지 않고 분원의 보통그릇[常器]을 사용하고 있다"라고 하셨습니다.《순조실록》 32년(1832) 9월 15일자)

채화갑번이란 갑발匣鉢을 씌워 구워낸 청화백자를 말한다.도1 갑발을 사용하면 빛깔이 아름다운 양질의 자기를 만들어낼 수 있지만 대량 생산을 하기 힘들다. 정조의 글과 말을 정리한 책인 《홍재전서弘齋全書》에 실려 있는 서유구徐有榘(1764~1845)의 증언에 따르면 정조는 실제 갑발을 이용해 자기를 굽는 것을 금하는 조치를 내리기도 하였다.

광주 분원에서 번조한 자기 중 정교한 것으로 옥처럼 맑고 깨끗한 것을 갑번甲燔이라 부릅니다. 백성들 가운데 재산이 조금 있는 자들은 갑번이 아니면 사용하지 않는다고 합니다. 임금께서는 재산을 낭비하고 분원이 하는 일에 방해가 된다고 생각하여 담당 관리에게 명을 내려 법령을 만들어 금지하도록 하였습니다.

1 갑발, 높이 22.9cm(왼쪽), 국립중앙박물관 소장

　　양질의 갑발 청화백자를 사치로 생각하는 한 도자 문화는 발전할 수 없었다. 새로운 수요층이 생겨 비공식적으로 분원리 백자가 민간에 유출되고 있었지만 나라에서는 이 시류에 맞추어 분원의 자기 생산을 산업화할 뜻을 끝내 보이지 않았다. 그렇다고 민간의 지방 가마가 이 수요를 감당할 수 있는 상황도 아니었다. 실학자 박제가朴齊家(1750~1805)는 《북학의北學議》〈내편內篇〉에서 중국의 자기가 정교하고, 일본에서는 장인의 기예를 사회가 대접하고 있음을 말하면서 조선의 실태를 적나라하게 비판하였다.

　　혹자가 말하기를 '여기 어떤 사람이 있다. 자기 기술을 배워 심혈을 기울여 자기를 만들어도 나라에서 팔아줄 줄 모르고 도리어 무거운 세금을 거두니 배운 것을 후회하며 그 기술을 버리지 않은 이가 거의 없다'고 한다.

　　연암燕巖 박지원朴趾源(1737~1805)의 제자인 이희경李喜經(1745~?)의 《설수외사雪岫外史》를 보면 15세기 명나라 선덕宣德(1425~1435), 성화成化(1464~1487) 연간의 뛰어난 청화백자, 균열이 아름다운 가요哥窯, 일본 도자기의 화려한 채색에 대하여 명확한 지식을 갖고 있었고, 청나라의 기술백과사전인 《천공개물天工開物》 같은 저서를 인용하여 와요臥窯와 입요立窯의 차이를 논하며 나라의 도자 정책을 신랄하게 비판하면서 분원의 제도 개선을 부르짖고 있다.(최건, 〈조선시대 후기 백자의

2 백자청화구름무늬삼층합, 19세기 중엽, 총 높이 15cm, 　3 백자청화파도무늬각병, 19세기 중엽, 높이 23cm,
　리움미술관 소장 　　　　　　　　　　　　　　　　 개인 소장

제문제〉,《도예연구지》5호, 한양여자전문대학 도예연구소, 1990)

　　그러나 정작 실무자나 의사 결정권자들은 분원 경영의 합리화를 심각하게 논의하지 않았다. 이런 상태에서 양질의 도자기를 원하는 수요는 중국에서 수입해 온 화려한 청화백자가 유행하도록 만들었다. 본래 고유의 문화가 매너리즘에 빠질 때는 외래 문화가 신풍新風으로 자극을 주는 것이 예술사조의 한 법칙 같은 것이다.

## 청나라 신풍의 수용

19세기 중엽, 헌종·철종 연간에는 한양을 중심으로 화려하고 정교한 자기를 원하는 사람들이 늘어나 장식과 채색이 화려한 법랑琺瑯과 에나멜 그림이 있는 서양 자기인 양자洋磁까지 들어왔고 1838년(헌종 4)에는 연행사신들의 수입 금지 품목에 오를 정도였다. 이런 분위기에서 분원리 백자는 청나라 청화백자의 이국적인

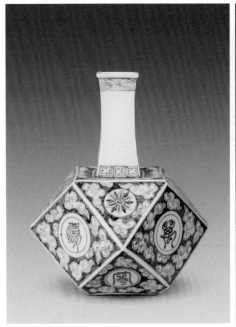
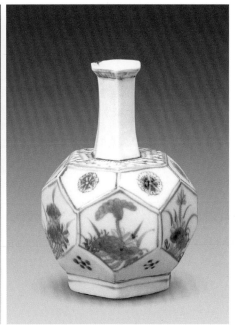

4 백자청화'만수무강'명구름무늬다각병, 19세기 중엽,
  높이 19.3cm, 개인 소장

5 백자청화연꽃무늬다각병, 19세기 중엽, 높이 14.7cm,
  개인 소장

취향을 보여주곤 하였다.

분원리 가마의 청나라풍 백자는 복잡하고 화려한 기형을 따르기도 하고, 기명절지, 괴석, 분재 등 새로운 무늬를 담기도 했다. 이런 신풍은 이국적인 화려취미라 할 것인데 분원리 백자의 다양성을 보여주는 일면이기도 하다.

〈백자청화구름무늬삼층합〉도2은 청화와 백자의 역할이 바뀌어 청화가 배경이 되고 구름이 백자로 나타나 있다. 이런 문양 구성은 당시 크게 유행한 듯 병, 항아리, 접시 등에 모두 나타나고 있다. 이는 청화백자가 주는 화려한 맛에 주목한 것이다.

〈백자청화파도무늬각병〉도3은 몸체가 팔각으로 이루어지고 구연부가 이중으로 되어 있는 이색적인 기형에 파도무늬를 가득 채워 넣어 화려한 분위기를 자아내고 있다. 종속문양으로 구성을 완벽하게 하려는 조형적 배려와 계산이 확연히 보이고 있다.

〈백자청화'만수무강萬壽無疆'명구름무늬다각병〉도4은 삼각형과 사각형을 조

6 백자청화 발과 접시 일괄, 1847년 추정, 발(위 가운데) 입지름 20.3cm, 국립중앙박물관 소장

합하여 다이아몬드 형태로 몸체를 만들고, 각 면에는 바탕에 구름무늬를 깔고 만
수무강 글자와 국화를 비롯한 동그란 꽃무늬를 그려넣었다. 몸체의 짙은 청화 빛
깔과 목의 따뜻한 백색이 강한 대비를 이루는 것이 큰 매력이다.

〈백자청화연꽃무늬다각병〉도5은 축구공처럼 육각, 오각의 면을 연결한 이형
병으로 육각의 각 면에는 연꽃을 비롯한 꽃무늬를 그리고 오각 면에는 꽃송이를
그려넣어 문양의 다양한 변화를 보여준다.

조선 말기 청화백자의 신풍을 보여주는 이른 예로는 1847년(헌종 13) 헌종과
경빈 김씨慶嬪金氏(1832~1907)의 가례(혼례) 때 사용된 것으로 보이는 발과 접시를
들 수 있다.도6 몸체 바깥쪽은 구획을 나눠 각 구획의 네 귀퉁이에 구름 모양의 꺽
쇠를 그리고 가운데에는 안에 꽃이 그려진 능화창을 배치했으며, 안쪽 바닥 가운
데에는 보상화와 넝쿨무늬를 넣은 매우 이국적이고 화려한 문양 구성을 보여주

7 백자청화'함풍년제'명운룡무늬접시, 19세기 중엽,　　　　8 백자청화'경술'명구름무늬접시, 1850년,
　입지름 21.3cm, 국립중앙박물관 소장(박병래 기증품)　　　입지름 13.2cm, 국립중앙박물관 소장

고 있다. 유색 또한 광택이 있는 흰색이고 청화의 발색도 선명하고 화사하다. 굽
바로 위에는 왕실용 그릇에만 보이는 OX무늬를 돌렸으며 굽바닥에는 "대大"등
명문이 들어 있어 왕실에서 쓰였던 청화백자임을 분명히 하고 있다.

　　이러한 신풍의 청화백자로는 〈백자청화'함풍년제咸豊年制'명운룡무늬접시〉와
〈백자청화'경술庚戌'명구름무늬접시〉도 있다.

　　〈백자청화'함풍년제'명운룡무늬접시〉도7는 청나라 연호 함풍咸豊(1851~1861)
연간에 만든 것이다. 이 작품은 이 시기 분원리 백자가 얼마나 청나라 자기의 영

9 백자청화'운현'명넝쿨무늬항아리 일괄, 19세기 중엽, 높이 각 19.4cm, 국립중앙박물관 소장

향을 받았는가를 여실히 말하고 있다. 16각 접시라는 기형도 이채롭지만 테두리
에 괴석, 산수 등을 복잡하게 그려넣고 바닥에 몸통을 꼰 용을 역동적으로 표현
하여 기존의 조선 청화백자 접시와는 다른 화려하고 이국적인 느낌을 준다.

〈백자청화'경술'명구름무늬접시〉도8는 안바닥에 동그란 수壽 자를 중심으로
구름을 가득 장식한 12각 접시로 바깥쪽에는 풍혈 같은 분위기를 나타내었다. 굽
바닥에 청화로 "경술육주기창경일중庚戌六主基昌庚日中"이라 써넣었는데 '경술'은
1850년(철종 1)을 의미하는 것이 확실하지만 나머지는 뜻이 밝혀져 있지 않다.

## 고종 초의 청화백자

조선 말기의 백자들 중에는 "운현雲峴"이라는 명문이 쓰인 것들이 있어 1863년 고
종高宗(재위 1863~1907)이 즉위한 이후 그 아버지인 흥선대원군興宣大院君(1820~1898)

10 '운현', '상실', '제수'가 쓰인 보상화넝쿨무늬 발과 접시, 19세기 중엽, 발(위 왼쪽) 입지름 18cm, 국립중앙박물관 소장

의 운현궁雲峴宮에서 사용되었던 도자기임을 알 수 있다.

　　대표적인 예로 〈백자청화'운현'명넝쿨무늬항아리 일괄〉도9이 있는데 항아리의 목에는 번개무늬, 어깨에는 여의두무늬, 굽 바로 위에는 연판무늬가 따로 둘려 있어 전형적인 분원리 백자의 문양 구성을 보여주고 있다. 몸체엔 청나라 말기 청화백자의 무늬로도 널리 쓰인 영지를 모티브로 한 넝쿨무늬가 가득 그려져 있어 현란한 느낌을 준다.

　　국립중앙박물관에는 비슷한 형식과 문양의 보상화넝쿨무늬 발과 접시들이 소장되어 있는데, 각각 바닥에 "운현雲峴", "상실上室", "제수齊壽"가 쓰여 있어 사용처를 짐작할 수 있다.도10 "운현"은 운현궁에서 쓰던 그릇임을, "상실"은 궁궐에서 쓰인 임금의 반상기 중 하나임을 나타내고 있다. "제수齊壽"가 쓰인 것은 경복궁의 제수합齊壽閤에서 쓰였던 것으로 보인다.

　　이 무렵 청화백자 중 명확한 제작 시기를 알려주는 것으로는 1866년(고종 3)

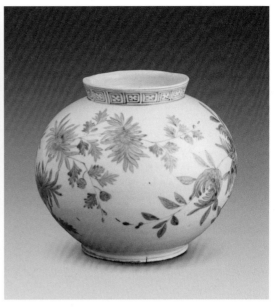

11 백자청화수복자무늬항아리, 1866년, 높이 21cm,
국립고궁박물관 소장

12 백자청화불수감국화무늬항아리, 1866년, 높이 19.5cm,
국립고궁박물관 소장

고종과 명성황후明成皇后(1851~1895)의 병인년 가례 때 사용된 작은 항아리가 있다.
〈백자청화수복자무늬항아리〉도11는 도안화된 수壽 자와 복福 자가 쓰여 있고,
〈백자청화불수감佛手柑국화무늬항아리〉도12는 불수감과 국화무늬가 그려져 있는
데 두 소호 모두 굽 주위에 점각으로 "병인가례시큰뎐고간대듕쇼이십듁"이라는
글씨가 새겨져 있어 가례 때 사용된 대중소 그릇 20듁(1듁은 10개이다) 중 하나임을
알 수 있다. 왕실 도자기이기 때문에 국화와 불수감을 그린 문양 표현에는 정성
이 들어 있어 단정한 멋을 풍기고 있지만, 기형에서는 긴장미를 느낄 수 없어 느
슨해진 시대의 분위기를 보는 듯하다.

## 청화백자 전통의 여운

고종 초년만 하더라도 조선의 청화백자는 유색이나 청화의 빛깔이 어느 정도 기
품을 유지하고 있으나 이후 긴장미가 더욱 떨어지면서 급속히 쇠퇴의 길로 들어
선다. 그릇의 기벽은 둔탁할 정도로 두꺼워졌고, 장호의 구연부가 필요 이상으

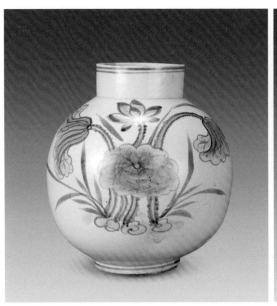

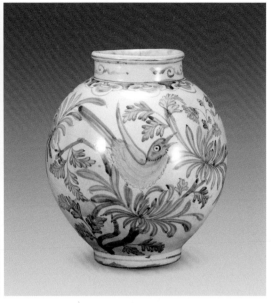

13 백자청화연꽃무늬항아리, 19세기 후반, 높이 27cm, 국립중앙박물관 소장

14 백자청화화조무늬항아리, 19세기 후반, 높이 31.2cm, 국립중앙박물관 소장

로 높아지거나 밖으로 벌어지면서 전반적인 균형미를 잃었다. 병의 형태 또한 무게 중심이 아래쪽으로 내려오면서 펑퍼짐하게 되었다. 그리고 상업이 발달하고 수요층이 다양해지면서 고상한 분위기는 사라지고 점점 세속화되는 경향이 나타났다.

특히 문양에서는 고고한 사군자보다 부귀를 상징하는 모란이 크게 부상하였으며, 장수와 행복을 상징하는 칠보, 석류, 십장생, 잉어, 박쥐 등 길상吉祥무늬가 크게 유행하였다. 나아가서 직설적으로 수복강녕壽福康寧 문자 도안을 그려넣곤 하였다. 이처럼 세속화되면서 분원리 백자는 점점 쇠퇴의 길로 들어서게 되었다.

〈백자청화연꽃무늬항아리〉도13는 조선 말기에 유행한 중항아리이다. 기형이 야무지지 못하고 연꽃무늬도 사실성이 떨어져 긴장미를 잃었지만 이로 인해 오히려 서민적인 체취가 느껴진다.

〈백자청화화조무늬항아리〉도14는 구연부가 아주 높아 기형상 균형이 맞지 않고 화조무늬도 서툴게 표현되어 있지만 민화를 보는 듯한 즐거움이 있고 생활미가 돋보이는 조선 말기 청화백자이다.

15 백자청화국화나비무늬항아리, 19세기 후반,　　　　16 백자청화매죽무늬항아리, 19세기 후반, 높이 28.2cm,
　　높이 31.3cm, 서울공예박물관 소장　　　　　　　　　호림박물관 소장

〈백자청화국화나비무늬항아리〉도15는 조선 말기에 유행한 장호 기형으로 국
화꽃 두 송이와 나비를 아주 소략한 필치로 그려넣었다. 국화꽃을 간명하게 도안
화한 것은 당시 유행한 민화를 연상케 한다.

〈백자청화동화십장생무늬항아리〉190쪽는 동화 안료를 사용한 화려한 십장생
무늬 항아리이지만 기형과 색감 모두가 고상한 격조 대신 순박한 민예적인 친근
감을 보여주고 있다. 기형에서 목이 과장되어 아주 높고, 굽 아래쪽을 안쪽으로
깎아 들어간 것은 19세기 장호의 기능을 강조한 양식적 변화인데 색감이 칙칙한
것은 분원리 백자가 후기에서 말기로 넘어가는 단계에 있음을 보여준다.

〈백자청화매죽무늬항아리〉도16는 장호의 전통을 잇고는 있지만 구연부가 비
정상으로 높아 기형에 긴장미가 없고 흐드러진 매화를 그린 솜씨도 거칠며 청화
의 발색은 고귀하지 않아 세속적인 느낌을 준다.

〈백자청화화조무늬병〉도17은 마른 나뭇가지로 몰려드는 까치떼를 그린 것으

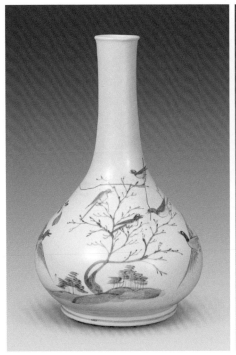
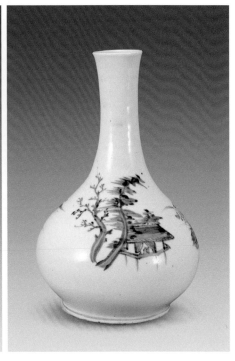

17 백자청화화조무늬병, 19세기 후반, 높이 30.7cm,
   국립중앙박물관 소장

18 백자청화산수국죽무늬병, 19세기 후반, 높이 20.4cm,
   호림박물관 소장

로 서정적인 소재와 섬세한 필치가 돋보이는 유물이다. 앞 시기에 비하여 기형의 몸체가 아래쪽이 펑퍼짐하게 벌어져 있어 기능적으로는 안정감을 주지만 조형적으로는 긴장미를 잃고 있다.

〈백자청화산수국죽무늬병〉도18은 전형적인 조선 말기의 병이지만 발색이 좋고 두 그루 나무 아래 있는 누각의 표현도 제법 운치 있어 아담한 멋을 풍긴다. 하지만 주구가 밖으로 벌어져 있어 야무진 느낌을 주지 못하고 있다.

## 분원 관요의 종말

1880년대로 들어서면 왕실이 수입산 자기를 사용하면서 분원리 관요에서 제작되던 백자는 더욱 외면받게 되었다. 조선 말기 왕실에서 사용된 서양 자기는 2020년 국립고궁박물관에서 열린 〈신新 왕실도자〉전에 대대적으로 소개되었는

참고1 백자채색살라미나병, 1878년, 높이 62.1cm,
　　　국립고궁박물관 소장

19 하재일기, 지규식, 1911년, 28.5×20.5cm,
　　서울대학교 규장각한국학연구원 소장

데 여기에는 1888년(고종 25)에 프랑스 대통령이 고종에게 보낸〈백자채색살라미
나병〉참고1을 비롯하여 중국산〈백자청화쌍희자화병〉, 일본산〈백자꽃무늬금채화
병〉등 장식화병뿐만 아니라 영국, 프랑스, 독일제 연회용 그릇 세트와 위생기까
지 망라되어 있어 당시의 분위기를 생생히 전해주었다.

　　이런 상태에서 마침내 1883년(고종 20), 정부가 재정 문제로 감생청減省廳 주
도하에 정부 기관의 구조 조정을 단행하면서 사옹원의 분원을 민영화하여 분원
자기공소分院磁器貢所로 넘겼다. 분원자기공소의 운영 주체가 된 공인貢人들은 자
기를 만들어 왕실에 납품하여 공가貢價(대금)를 받았으며 한편으로는 시장 상인들
에게도 판매하였다.

　　1883년(고종 20), 사옹원의 분원이 민영화된 이후 분원리 가마의 상황은 분원
자기공소의 공인이었던 지규식池圭植(1851~?)이 1891년 1월 1일부터 1911년 윤
6월 29일까지 20년 7개월간 쓴 일기인《하재일기荷齋日記》도19에 상세히 나와 있
다. 하재荷齋는 지규식의 호로 생각된다. 이 필사본은 서울대학교 규장각한국학연

구원에 소장되어 있으며 2005년 서울특별시사편찬위원회(지금의 서울역사편찬원)에서 번역·출간되었다.

지규식은 중인 신분으로 부유하고 학식이 풍부하였으며 시문에도 능하였다. 그는 관청을 상대로 공물을 조달하는 일개 공인이었지만, 1883년 분원이 분원자기공소로 민영화될 때 대표로 발탁되어 운영을 맡았다. 이후 1897년(고종 34)에 분원자기공소가 번자회사燔磁會社로 바뀔 때에도 핵심적인 역할을 하며 가마와 창고 등을 임대하여 경영을 하였으며, 1903년(고종 40)에는 독자적으로 분원리 인근 응봉鷹峯 아래에 은곡점銀谷店이라는 도자기 점포까지 차렸다.(《국역 하재일기》7, 1903년 2월 23일부터 3월 초 기록) 그리고 1910년, 번자회사가 분원자기주식회사分院磁器株式會社로 바뀔 때 발기인이 되기도 하였다.

지규식의《하재일기》에는 자신의 일상생활은 물론 분원의 운영에 대한 내용, 폭넓은 활동과 인적 교류에 대한 내용들이 많은 시문과 함께 기록되어 있다. 그가 분원보통학교의 건립과 양근보통학교의 운영에 관여한 일, 천도교로 개종한 일, 대괴뢰패, 굿중패, 판소리, 민화(벽사화)에 관한 사항, 그리고 그가 구입한 일상생활용품의 가격 등이 소상히 적혀 있다.

그중에는 자신이 일하던 분원에서 생산된 도자기를 궁실과 서울 각지의 상인들에게 납품하고 수금한 일, 사점私店들이 몰래 제작한 도자기의 유통을 금지하고 감시하는 일, 특히 분원자기공소, 번자회사, 분원자기주식회사 등의 경영 구조와 경영 악화 과정 등이 자세히 나와 있고 다양한 진상기명과 시판된 그릇의 종류, 가격 등이 기록되어 있다.

한편 분원자기공소는 정부의 대금 미지급 등의 이유로 운영에 어려움을 겪다가 1897년(고종 34) 번자회사라는 이름으로 다시 출범하였다. 분원 공인과 중앙 관료의 자본 합작으로 설립된 번자회사는 3년간 공동으로 운영되다가, 1900년부터는 사원이 업주가 되어 도자기를 생산·판매하고 회사는 가마 등의 시설세를 받는 체제로 운영되었다.(박은숙,《시장으로 나간 조선백자》, 역사비평사, 2016)

당시의 분원 백자로는 〈백자'광무6년光武六年'명문방구〉도20가 있는데, 바닥에 "대한광무 6년大韓光武六年 유월榴月 양근분원楊根分院 후봉後峯"이라는 문구가 음각되어 있어 1902년 분원에서 만들어졌음을 알 수 있다. 용도는 확실하지 않으며

20 백자'광무6년'명문방구, 1902년, 높이 10.3cm,
   국립중앙박물관 소장

위에 반룡, 삼태극무늬, 항아리 등이 복잡하게 구성된 장식성이 강한 유물이다.

번자회사는 수입 도자기의 증가와 일본인의 도자 산업 진출로 겨우 명맥만 유지하다가 대한제국이 병탄된 1910년 애국계몽운동 계열의 인사들이 동참하는 분원자기주식회사로 다시 태어났다. 그러나 이마저도 오래가지 못하고 1916년에 파산하여 분원의 역사는 막을 내리게 되었다.

폐쇄된 분원리 가마 자리엔 1921년에 설립된 분원초등학교가 들어서 있었는데 2003년에 분원초등학교의 사용하지 않는 일부 교사를 리모델링하여 분원백자자료관이 세워졌다. 분원백자자료관 앞뜰에는 분원의 제조나 번조관들의 선정비가 도열해 있는데 채제공, 박규수, 정학연 등 당대 명사들의 이름이 즐비해 그 옛날 분원의 영광과 역사를 증언하고 있다.

# 민요民窯의
# 질박한 생활미

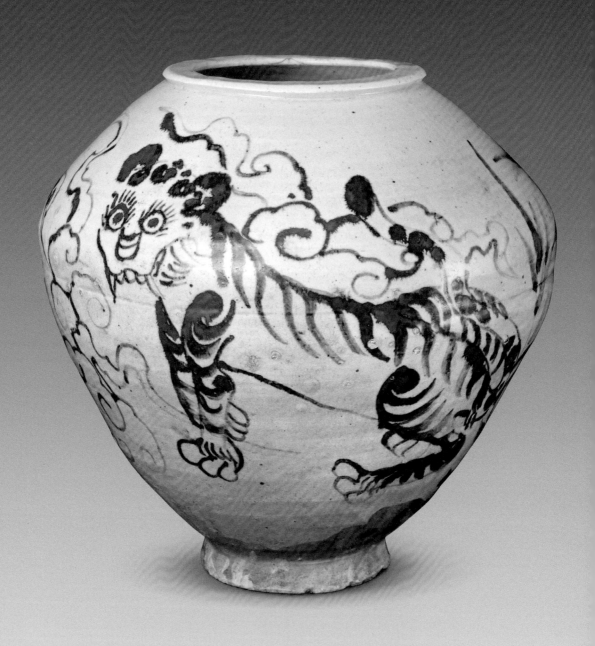

## 조선 전기 지방 가마의 상황

조선시대 지방 가마, 이른바 민요民窯에 대해서는 아직 연구가 많이 이루어지 않아 정확한 실태를 알 수 없다. 세조 연간인 1467년(세조 13) 무렵에 관영 사기공장으로서 경기도 광주에 사용원의 분원이 개설된 이후, 그동안 자기를 생산하여 나라에 세금으로 공납하던 지방 가마들의 사정은 아직 명확히 밝혀져 있지 않다.

추측하자면 《세종실록 지리지》에 나오는 전국 139곳의 자기소磁器所 중 일부는 폐쇄되고, 일부는 계속 자기를 생산하며 민간에서 쓸 자기를 생산했을 것으로 생각된다. 최근까지 쌓인 여러 고고학 성과들을 통해 보더라도 관요 성립 이후 전국에 자리했던 자기소 가운데 다수는 각 지방에서 쓸 그릇들을 계속해서 생산하여 지역민이나 지방 관아가 썼을 것으로 이해되고 있다. 현재 전하고 있는 많은 양의 분청사기, 특히 질 낮은 분청사기들은 지방 가마들에서 생산된 것으로 추정될 따름이다.

16세기 전반으로 들어서면 분청사기가 백자에 밀려 사라지면서 그동안 분청사기를 제작해 오던 일부 지방 가마들이 나름대로 백자 제작을 시도하였다. 이미 15세기에 경상도 상주, 경기도 광주 등의 분청사기 가마에서 백자 생산을 시도하고 있었던 것이 확인되고 있기는 하지만, 16세기로 들어오면 이런 현상이 두드러진다. 그러나 백자는 양질의 고령토를 재료로 써야 하는데 지방 가마에서는 이를 구하기 힘들어 태토에 철분이 많이 함유되어 백색이 아니라 회색이나 갈색 빛깔을 띠게 되었다. 이것이 이른바 조질백자粗質白磁이다.

조질백자는 주로 서민용 생활용기인 발, 접시, 잔 등으로 생산되었다. 특히 발은 대량으로 제작하기 위하여 여러 층으로 포개서 굽기도 한 탓에 그릇 안 바닥에 포개 구운 그릇의 받침자국이 그대로 남아 있어 막사발이라고도 한다. 막사발 중 경상남도 진해, 김해, 하동 등에서 만들어진 것은 당시 일본인들이 찻잔으로 많이 수입해 가곤 하였다.

백자철화호학무늬항아리, 17세기 후반~18세기 전반, 높이 30.1cm, 일본 오사카시립동양도자미술관 소장 (스미토모 그룹 기증/아타카컬렉션)(사진: 무다 도모히로)

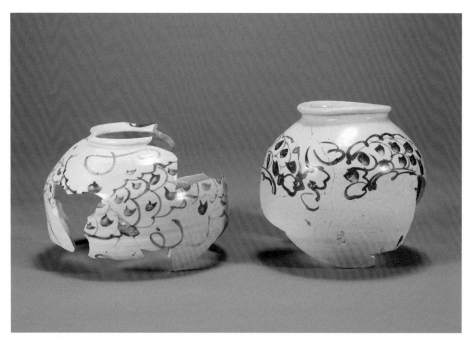

1 백자철화운룡무늬항아리도편(가평 하판리 가마터 출토), 17세기 후반, 경기도자박물관 소장

## 분원의 전속 고용제 이후의 지방 가마

조선시대 지방 가마는 17세기 말, 분원의 운영 체제가 바뀌면서 새로운 전기를 맞이하게 된다. 종래 사옹원의 분원은 전국에 있는 사기장을 교대로 근무하게 해왔는데 숙종 연간에 전속 고용제를 시행함에 따라 부역의 의무에서 벗어난 전국 각처의 사기장들이 지방 가마를 발전시키게 된 것이다.

대표적인 예로 경기도 가평 하판리 가마터는 17세기 후반에서 18세기에 걸쳐 운영된 백자 가마로 여러 종류의 철화백자 도편이 출토되고 있다. 그중 〈백자철화운룡무늬항아리도편〉도1은 관요였던 분원과는 비슷한 듯하면서도 지방 가마의 성격을 여실히 보여주고 있다. 이런 식으로 등장한 지방 가마의 철화백자들은 파편만 보자면 광주 관요의 백자와 구별하기 어려운데 문양에서는 지방 가마의 독특한 아름다움을 보여주고 있다.

〈백자철화매조무늬항아리〉도2 는 조선 후기 지방 가마의 대표적인 명품이다. 태토에 철분이 많아 흰색이 아니라 흙빛을 띠고 있는데 한쪽 면에는 매화나무에

2 백자철화매조무늬항아리, 17세기 후반~18세기 전반, 높이 29.9cm,
일본 오사카시립동양도자미술관 소장(이병창 기증품)(사진: 무다 하루히코[六田春彦])

앉은 새를, 그 반대쪽엔 대나무를 능숙한 솜씨로 그렸다. 이 항아리는 황해도 해
주, 또는 함경도 길주 등 북부 지방 가마에서 만든 것으로 추정된다.

〈백자철화호학虎鶴무늬항아리〉208쪽는 구름 속의 호랑이, 한 쌍의 학, 그리고
세 그루의 대나무가 대단히 뛰어난 필치로 그려져 있어서 혹 관요 백자로 생각되
기도 하지만 빛깔이 거칠고 기형도 관요와는 다른 면이 있어 지방 가마의 철화백
자로 판단된다. 가히 철화백자의 명품으로 꼽을 만하다.

〈백자동화호작무늬항아리〉도3는 까치와 호랑이를 붉은색을 띠는 동화로 그
린 아주 소박하면서도 사랑스러운 유물이다. 호랑이를 그린 솜씨를 보면 아마추
어의 천진한 필치를 느끼게 하며 민화를 보는 듯한 멋이 있다.

〈백자철화물고기무늬병〉도4은 조선 후기 지방 가마에서 많이 보이는 기형에

3 백자동화호작무늬항아리, 18세기, 높이 28.7cm, 일본 일본민예관 소장

물고기 한 마리를 추상적으로 그려넣었는데 마치 어린아이의 그림에서 보이는 천진스러움을 느끼게 한다.

〈백자철화갈대무늬병〉도5은 목이 잘록한 기형에 갈대 한 포기를 소담하게 그려넣었는데, 18세기 지방 가마에서 제작된 것으로 생각되고 있다.

〈백자철화초화무늬병 일괄〉도6은 호림박물관의 2003년 〈조선백자명품전〉 때 선보인 것으로 17세기 후반 이후 지방 가마에서 철화백자가 얼마나 유행했는가를 잘 보여준다.

〈백자철화초화무늬항아리〉도7는 전형적인 지방 가마의 작은 항아리에 세 송이 꽃을 두 줄기 뿌리와 함께 그린 아주 재미있는 유물이다. 천진함을 넘어 자유로운 조형의 즐거움을 만끽했다는 인상을 준다.

〈백자철화초화무늬주구항아리〉도8는 동그라미 형태로 추상화시킨 꽃무늬가

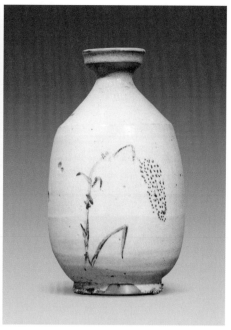

4 백자철화물고기무늬병, 17세기 후반, 높이 17.6cm,
개인 소장

5 백자철화갈대무늬병, 18세기, 높이 20.6cm, 개인 소장

6 백자철화초화무늬병 일괄, 17세기 후반, 높이 최대 34cm, 호림박물관 소장

7 백자철화초화무늬항아리, 17세기 후반, 높이 14.8cm, 개인 소장

8 백자철화초화무늬주구항아리, 17세기 후반, 높이 14.5cm, 개인 소장

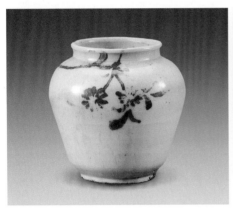
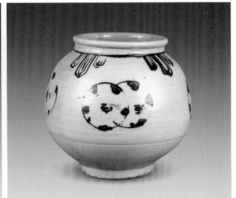

9 백자동화국화무늬항아리, 19세기, 높이 12.8cm, 국립중앙박물관 소장(이건희 기증품)

10 백자동화일월연운무늬항아리, 19세기, 높이 20.1cm, 부산박물관 소장

들어 있는 귀여운 작품으로 계룡산 가마 철화분청사기의 아름다움을 연상케 한다. 실제로 조선 후기 지방 가마는 태토나 유약 등 제작 환경의 열악함을 극복하여 분청사기와 같은 미감을 보여주는 백자들이 많이 만들어졌다.

〈백자동화국화무늬항아리〉도9는 입술이 두툼한 아담한 크기의 항아리로 목에서 뻗어 내린 두 가닥의 절지에 국화꽃과 잎이 소략하게 그려져 있어 밝으면서도 청초한 느낌을 주는 사랑스러운 항아리이다.

〈백자동화일월연운日月燕雲무늬항아리〉도10는 기벽이 두껍고 목과 굽이 낮게 직립하면서 구연부가 도톰하게 말린 전형적인 지방 가마 항아리인데 해와 달, 구

름과 제비를 단순화한 무늬를 붉은빛의 동화로 그렸다. 이처럼 정형화된 무늬는 지방 가마에서 하나의 보편적인 형식으로 나타나곤 하였다.

## 상품경제의 발달과 지방 가마의 활성화

18세기에 들어서면 당시 사회경제의 발전과 함께 도자기에 대한 민간 수요도 커졌고, 지방 가마들도 각 지방의 그릇 수요를 충당하면서 발전해 나아갔다. 18세기 들어와 대동법이 본격적으로 실시됨에 따라 상품경제에 변화가 일어나 전국에 시장이 활성화되면서 부를 축적한 계층을 중심으로 도자기의 수요가 더욱 확대되었던 것이다.

이에 각처에 있는 지방 가마들의 도자기 생산이 본격적으로 활기를 띠어갔다. 《비변사등록》에 의하면 1716년(숙종 42) 전라도 변산 일대의 소나무를 보호하기 위해 산을 침범한 민가 1270호 등을 쫓아냈는데, 이때 사기점이 27곳이나 있었을 정도였다고 한다(방병선, 《조선후기 백자 연구》, 일지사, 2000). 그리고 시장경제가 활성화되면서 도자기를 전문적으로 판매하는 사기전沙器廛이 전국에 퍼졌다.

서유구의 《임원경제지林園經濟志》 중 '팔역물산八域物産'에는 전국의 물산이 나열되어 있는데 그중 자기는 경기도 광주, 강원도 양구, 황해도 봉산, 경상도 군위, 전라도 나주 등 37곳, 도기는 경기도 이천, 충청도 천안, 전라도 남평 등 12곳을 꼽고 있다. 그리고 전국의 시장 상황을 언급한 '팔역장시八域場市'에서는 도자기를 품목별로 분류해 이를 파는 시장으로 자기 49곳, 사기 45곳, 옹기 49곳, 토기 68곳을 말하고 있다.

이 기록에 등장하는 도자기의 명칭은 물산과 시장에 따라 다르게 나타나 혼선이 있는데 대체로 자기磁器와 사기沙器는 백자를 의미하고, 옹기甕器와 토기土器는 질그릇을 말하는 것이다. 경기도를 포함하여 북쪽 여러 고을의 시장에서 판매하는 도자기는 주로 사기와 옹기로 기록했으나, 충청도·전라도·경상도 등 삼남지방 여러 고을의 시장에서 거래했던 도자기는 자기와 토기로 칭했다.

이렇게 도자기의 명칭이 지역에 따라 다르게 나타나는 것은 조선 후기에 여러 종류와 품질의 도자기가 일상에서 널리 쓰였음을 방증하는 것이다. 이처럼 조

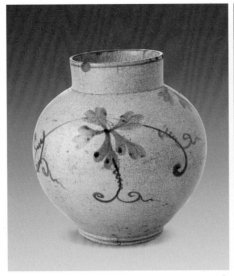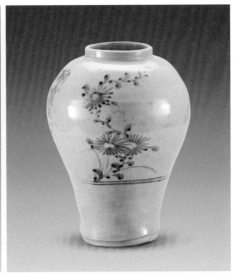

11  백자청화포도무늬항아리, 19세기 후반, 높이 25.4cm,    12  백자청화국화무늬항아리, 19세기 후반, 높이 28.7cm,
    일본 일본민예관 소장                                국립중앙박물관 소장

선시대 전국에 자리했던 지방 가마들은 서민들의 생활자기를 생산하면서 관요의 품격 높은 백자와는 다른 소박한 민예의 세계를 보여주었다.

## 지방 가마 백자의 멋

지방 가마의 도자기는 관요의 제품에 비하여 자연히 질이 많이 떨어졌다. 이에 서유구는 《임원경제지》에서 다음과 같이 탄식하기도 하였다.

전국 곳곳에 있는 사요私窯의 번조는 거개가 거칠고 이지러졌으며 단단하지도 못하고 색은 어둡고 질은 거칠다. 단지 농민이 새참용으로 쓸 뿐이다. 그리고 물러서 잘 부서져 오래가는 목기만도 못하다.

서유구의 비판대로 19세기 후반의 백자들은 질이 현저히 떨어지는 것을 볼 수 있는데 이것이 분원 백자의 상황인지 지방 가마에서 제작되었기 때문인지는 명확히 구별되지 않는다. 그런 중 비록 빛깔이 탁하지만 나름대로 서민들의 질박

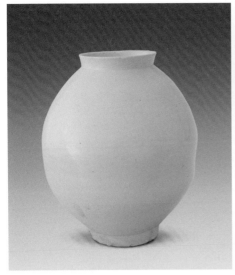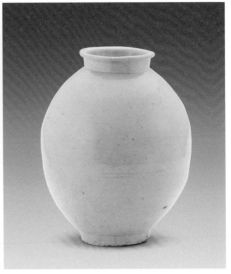

13 백자항아리, 19세기, 높이 33cm, 부여문화원 소장    14 백자항아리, 19세기, 높이 40.5cm, 국립민속박물관 소장

한 정서를 보여주는 작품들도 있다.

〈백자청화포도무늬항아리〉도11는 기형은 분원리 가마를 따르고 있지만 빛깔은 고르지 않은 상태에서 갈색을 머금고 있으며 포도 넝쿨이 소략하다. 때문에 지방 가마의 유물로 생각된다.

〈백자청화국화무늬항아리〉도12는 백자의 질이 제법 우수하여 금사리 가마의 거친 항아리로 생각될 수도 있으나 둔중한 기형과 어두운 백색은 오히려 지방 가마의 유물에 가깝다.

〈백자항아리〉도13와 〈백자항아리〉도14는 몸체가 길어 속칭 '고구마 항아리'로 불리는 중항아리들로 지방 가마의 특징을 잘 보여준다. 달항아리와 똑같은 기법으로 위아래 몸체를 따로 만든 다음 연결하여 제작하였고, 몸통의 위아래가 길쭉하고 빛깔이 탁하여 정갈한 멋은 없지만 서민들의 순박한 서정을 풍기고 있다.

## 해주요

앞서 살펴본 지규식의 《하재일기》에는 서울의 종로와 칠패七牌·이현梨峴(배오개)시

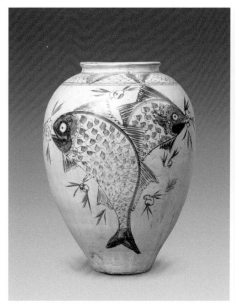
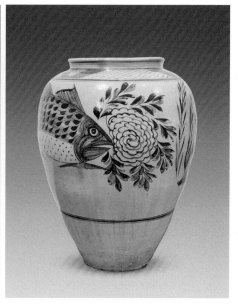

15 해주요 백자청화철화물고기무늬항아리, 20세기 초,
　높이 80cm, 북촌미술관 소장

16 해주요 백자청화철화물고기무늬항아리, 20세기 초,
　높이 69.5cm, 부여문화원 소장

장의 상인들에게 분원에서 만든 그릇의 판매를 중개한 일, 일본의 왜청倭靑과 서양 옷감을 구입하기 위해 진고개[泥峴]의 일본과 청나라의 상인과 거래한 일, 양구 방산 가마와의 협조, 해주 가마에서 사기장을 스카웃하려 한 시도 등이 언급되어 지방 가마들의 새로운 상황을 엿볼 수 있다. 19세기 말, 20세기 초 대표적인 지방 가마인 양구의 방산, 함경도 회령, 황해도 해주 등지의 왕성한 백자 생산은 이런 상황에서 나온 것이다. 그중 회령요와 해주요는 자못 크게 번성하였다.

　해주요는 백자의 질은 연질이지만 청화 안료와 철화 안료를 사용하여 물고기, 모란꽃 같은 문양을 큼지막하고 활달하게 구사하여 서민들의 항아리로 크게 사랑받아 왔다. 해주요 항아리에는 생산지와 생산자 이름을 청화로 써넣은 것이 있을 정도였다.

　〈해주요 백자청화철화물고기무늬항아리〉도15는 두 마리 물고기가 뛰어오르는 모습을 그린 것으로 활달하면서도 대담한 문양 표현을 유감없이 보여준다.

　〈해주요 백자청화철화물고기무늬항아리〉도16는 청화로 물고기 한 마리를 아주 활달하게 표현하여 시원한 눈맛을 느끼게 한다. 몸통이 위아래로 길쭉한 장호

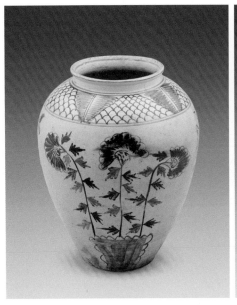
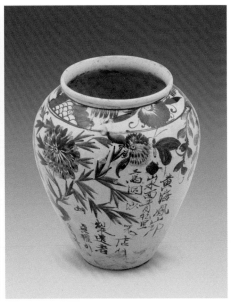

17 해주요 백자청화철화국화무늬항아리, 20세기 초,
   높이 59.5cm, 국립민속박물관 소장

18 해주요 백자청화초화무늬항아리, 20세기 초,
   높이 45cm, 국립민속박물관 소장

에 문양을 대담하게 그려넣어 순박하면서도 굳센 생명력이 느껴지기도 한다.

〈해주요 백자청화철화국화무늬항아리〉도17는 화분에 심긴 국화꽃 세 그루를 그린 것으로 해주요에서 문양이 얼마나 다양하고 능숙하게 구사되었는가를 보여준다. 민화의 시대에 걸맞은 항아리라 할 수 있다.

〈해주요 백자청화초화무늬항아리〉도18는 자유분방한 필치로 몸체에 꽃무늬를 그려넣고 다음과 같은 글을 써넣었다.

> 황해 봉산군 산수면 청송리 삼마동 사기점 제조자 여 정권이을시다
>
> (黃海 鳳山郡 山水面 靑松里 三馬洞 沙器店 製造者 여 貞權이을시다)

이처럼 제조자의 이름을 명기했다는 것은 해주 항아리가 상품으로 큰 인기를 얻고 있었음을 말해준다.

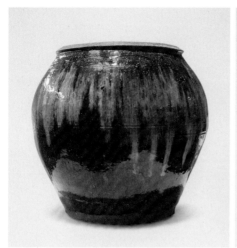 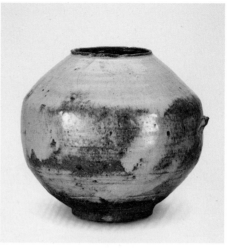

19 회령요 항아리, 20세기 초, 크기 미상,  
　호림박물관 소장

20 회령요 항아리, 20세기 초, 높이 24.2cm,  
　국립중앙박물관 소장(이홍근 기증품)

## 회령요

함경도 회령 두만강 유역에 위치한 회령요는 빛깔이 회색, 갈색, 남색 등으로 다양하게 나타나고 가마 속에서 일어나는 유약의 우연적인 변화인 요변窯變을 그대로 이용한 둥근 항아리가 많이 만들어졌다.

얼핏 보면 송나라 균요鈞窯와 비슷한 면이 있는데, 송나라가 금나라에 의해 남쪽으로 밀려났을 때 균요의 사기장이 이쪽으로 와서 가마를 열었다는 설이 있다. 그 유래에 대해서는 지금 확인할 길이 없지만 회령요는 땔나무와 함께 강변의 갈대를 많이 사용했기에 가마 속에서 재가 날리면서 이처럼 요변이 일어났던 것으로 생각되고 있다. 그런데 회령요에서는 이를 오히려 문양 효과로 삼아 이처럼 독특한 항아리를 만들어낸 것이다. 오늘날 현대 도예가들이 즐겨 사용하는 요변 기법을 회령가마에서 적극 활용했다는 것이 놀랍다.

〈회령요 항아리〉도19는 몸통 전체가 남색을 발하고 있는데 유약이 창문에 흐르는 물줄기처럼 흘러내리고 있는 것이 자연스러운 문양 효과를 자아낸다.

〈회령요 항아리〉도20는 갈색빛을 띤 항아리의 어깨에 짙은 유약이 흘러내려 천연스러운 멋을 보여주고 있어 현대 도예를 보는 듯한 조형미를 느끼게 한다.

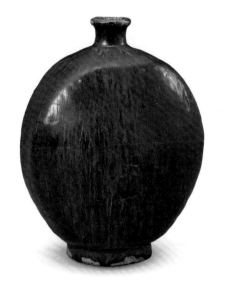
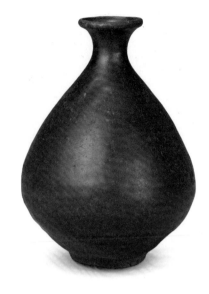

21 흑자편병, 15세기 후반~16세기 전반, 높이 23cm,     22 흑자병, 16세기, 높이 19.5cm, 국립중앙박물관 소장
국립중앙박물관 소장

## 흑자

조선시대에는 분청사기, 백자 이외에 흑자黑磁, 오자, 석간주 등 많은 종류의 도자기들이 만들어졌다. 이들의 유래, 명칭, 제작 시기 등에 대해서는 학자마다 달리 말하고 있을 정도로 아직 명확히 규명되어 있지 않다. 그러나 기본적으로 오자와 석간주는 흑자의 별칭이다.

흑자는 혹 흑유자黑釉磁라고도 하는데, 분청사기와 유사한 태토를 사용하면서 유약에 철분이 많이 들어가 검은빛을 띠고 있다. 흑자는 주로 단지, 편병, 병 등 생활용기로 많이 만들어졌다.

〈흑자편병〉도21의 기형은 백자에서도 보이는 것으로 대개 15세기 후반에서 16세기 전반의 유물로 생각되며 전라도 지방의 가마에서 생산된 것으로 추정되고 있다. 빛깔이 검고 유약이 두껍게 시유되어 아주 견고한 느낌을 주어 생활미가 두드러지는 인상이다.

〈흑자병〉도22은 단아한 형태의 소병으로 16세기 백자와 똑같은 기형에 검은 빛을 머금은 짙은 갈색이 아주 야무진 느낌을 준다.

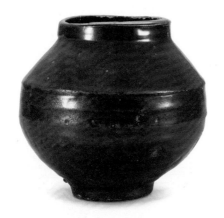

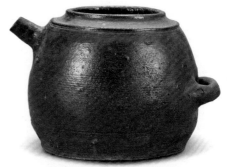

23  오지항아리, 19세기, 높이 16.3cm,
    국립중앙박물관 소장

24  오지주전자, 19세기, 높이 11.7cm,
    국립중앙박물관 소장

## 오지와 석간주

조선 후기엔 흑자를 오지 또는 석간주石間朱라고 불렀다. 오지는 한자로 까마귀 오鳥 자를 써서 오자鳥瓷라고 하며 석간주는 철분을 머금은 안료 자체를 말한다. 오지와 석간주의 명칭에 대해서는 설이 분분한데, 서유구는《임원경제지》에서 석 간주와 오자(오지)의 관계를 다음과 같이 말하고 있다.

남방의 오자옹鳥瓷甕이란 그릇은 백토로 그릇을 만든 후에 석간주로 검은빛이 나 도록 물에 섞어 바르고 가마에 넣고 구워 완성하면 도기에 비해 오래 사용할 수 있다.

그런가 하면 이규경은《오주연문장전산고》에서 석간주와 오자(오지)를 같은 류의 도기라며 다음과 같이 말하였다.

도기 가마에는 여러 종류가 있는데 도요陶窯, 석간주요石間朱窯, 오자요鳥瓷窯 등은 굽는 법은 비슷하고 유약 빛깔[銹]만이 다른 것이다.

실제로 석간주나 오지나 모두 산화철을 첨가한 유약을 입힌 자기로 철분의

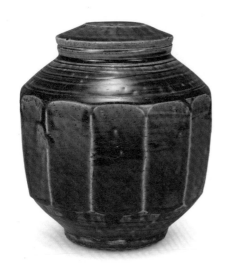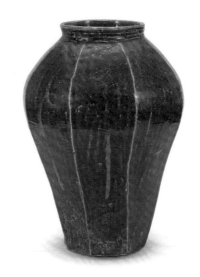

25 석간주단지, 19세기, 높이 19.9cm,
　국립중앙박물관 소장(유강열 기증품)

26 석간주각항아리, 18세기, 높이 34.5cm,
　국립중앙박물관 소장(이홍근 기증품)

함량에 따라, 또는 태토의 색깔에 따라 발색이 갈색, 암갈색, 흑갈색, 흑색 등으로 달라지는 것이다.도23·24

　석간주는 대개 뚜껑이 있는 단지 형식을 띠고 있다.도25 석간주는 아담한 크기로 고추장, 된장, 꿀 등을 담는 생활용기로 유용하여 널리 유포되었다. 이 석간주 단지는 주로 일정한 형태에 크기만 대중소로 달리하여 만들어졌고 항아리나 병 등의 다른 종류의 그릇은 매우 적은 수량만 확인되고 있다.도26

　석간주 단지는 대체로 아래가 좁고 위가 약간 넓은 몸통을 굽이 튼실하게 받치고 있고, 목이 알맞게 솟아 뚜껑을 덮기 좋게 되어 있다. 형태가 단정하면서 황갈색의 색감이 질박한 생활미를 보여주어 민예학자들이 상찬하는 바가 되었다.

## 조선시대 도기

조선 전기 분청사기와 백자는 당시로서는 첨단 기술로 만든 그릇으로서 왕실과 양반 지배층이 주로 사용하였고 일반 서민들의 일상에서는 목기木器와 도기陶器가 차지하는 비중이 높았다. 그중 흔히 질그릇이라 불리는 도기는 왕실, 관아, 양

반, 서민 등이 두루 사용한 가
장 보편적인 생활용기였다.
《경국대전》에는 전국 14개 기
관에 104명의 옹장甕匠, 瓮匠이
명시되어 있을 정도이다. 이
에 대해서 15세기의 문인인
성현은 《용재총화》에서 다음
과 같이 증언하고 있다.

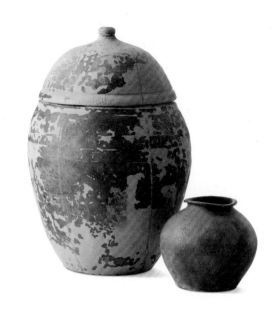

27 도기태항아리 일괄(태종), 14세기 후반~15세기 전반,
외항아리(왼쪽) 높이 56cm, 국립고궁박물관 소장

　사람에게 소용되는 것으로
는 도기가 가장 긴요하다.
지금 서울의 마포, 노량진
등에서는 모두 도기[陶埴]
를 업으로 삼고 있다. 이는
대개 와기瓦器의 종류로 항아리[缸], 독[瓮] 같은 것이다.

　조선시대 도기는 고려시대 도기의 전통을 이어받은 경질의 회청색 도기와
연질의 밝은 회색 도기가 있다. 도기는 굽는 온도가 낮고 원료가 치밀하지 못하
므로 자기에 비해 견고하지 못하지만 상대적으로 제작하기가 쉽고 저렴하였으며
장, 젓갈, 김치 등 발효음식을 담는 데는 오히려 유효하여 생활용기로 많이 사용
되었던 것이다.
　그릇의 종류는 대개 항아리, 병, 장군, 단지, 발 등 생활용기이고 매병이나 편
병 같은 것들은 질그릇으로 제작된 사례가 극히 적으며 대개는 문양이 없는 회흑
색 연질도기로 질감에서 질박한 느낌을 준다.
　〈도기태항아리 일괄〉도27은 1367년(고려 공민왕 16) 태어난 태종의 태항아리로
그의 생후 바로 제작되었을 수도 있지만, 태종의 태실은 1401년(태종 1) 경상북도
성주에 새로 조성되었으며 태항아리 또한 당시 새로 만들어졌을 수 있어 조선 초
기 도기의 모습을 보여주는 예로 삼을 수 있다.

28 물항아리, 13세기, 높이 79.8cm, 국립태안해양유물전시관 소장

## 옹기

옹기는 우리나라의 대표적인 생활용기이다. 옹기는 대체로 유약이 입혀진 크고 작은 도기 항아리를 통칭하는 단어로, 고려시대부터 이미 제작되어 왔다. 2009년 에 발굴한 충청남도 태안군 마도 해역의 고려시대 난파선(마도 1, 2, 3호선)에서는 100여 점의 고려시대 도기 항아리가 발견되었다. 마도선에서 나온 도기 항아리 는 두 가지 종류가 있는데 하나는 화물을 담아 운반한 용기로서의 일반 항아리이 고, 또 하나는 시유된 대형 물항아리로 수옹水甕이라고도 불린다.

이중 〈물항아리〉도28는 높이와 몸통 둘레가 80센티미터에 이르는 아름답고 듬직한 대형 항아리로 전면에 유약이 얇게 시유되어 있어 특별히 제작된 것으로 생각되고 있다. 이 〈물항아리〉는 1123년 송나라 사신 서긍徐兢(1091~1153)이 고려 에 와서 보고 들은 것을 기록한《선화봉사고려도경宣和奉使高麗圖經》중 배에서 사 용한 물항아리에 대한 내용과 일치하고 있어 주목된다.

〈도기항아리〉도29는 높이 66센티미터의 대호로 큰 자배기 둘을 이어붙인 자국을 띠 문양으로 삼아 그대로 노출시켰는데 볼륨감이 웅대하면서도 온화한 인상을 준다. 대략 15세기에 만들어진 것으로 생각되고 있다.

이런 전통을 가진 항아리를 조선 후기에 와서는 표면에 부엽토와 재 등을 섞어 만든 유약인 약토藥土를 시유함으로써 오늘날 우리가 사용하고 있는 것처럼 획기적으로 발전하였다. 그 시기는 정확히 알려지지 않았지만 윤용이

29 도기항아리, 15세기, 높이 66cm, 연세대학교박물관 소장

교수는 15~16세기 유적이나 가마터에서는 발견된 바가 없고 17세기 철화백자의 가마터인 전라남도 담양 용연리 가마터, 대전 정생동 가마터에서 철화백자와 함께 황갈색의 유약이 입혀진 옹기 파편이 함께 발견된 것으로 미루어 17세기 후반에 간혹 확인되던 것이 18세기 이후 전국으로 퍼진 것으로 추정하고 있다. 그렇다면 옹기는 석간주와 오자의 영향을 받아 보편적 형식이 된 것이 아닐까 생각된다.

옹기는 기존 도기에 황갈색 천연 유약인 약토를 시유하고 1200도 내외에서 번조하여 견고하였다. 이 옹기는 물이 스미지 않아 저장성이 좋은 데다 공기가 잘 통해 그 안에 담은 간장, 김치, 술 등이 상하지 않고 잘 발효된다. 옹기의 이런 통기성은 옹기의 주원료인 점토에서 기인한다. 점토는 찰흙 60퍼센트, 모래 20퍼센트, 백토 20퍼센트를 혼합한 것인데 찰흙과 모래가 섞이면서 미세한 숨구멍이 생겨 물은 새지 않지만 공기가 통하여 흔히 옹기는 '숨을 쉰다'고들 말한다. 이리

30 전라도 옹기항아리, 20세기, 높이 140cm, 개인 소장　31 경상도 옹기항아리, 20세기, 높이 75cm, 개인 소장

하여 옹기는 한국인의 상징적인 생활 도기로 자리 잡게 되었다.

　　옹기의 이런 발전에 따라 전국에 옹기점이 설립되었고 기산箕山 김준근金俊根
이 그린 〈옹기장수〉 그림에서도 엿볼 수 있듯이 옹기만 취급하는 행상까지 등장
하였다.

## 각지의 옹기 항아리

옹기는 항아리, 자배기, 뚝배기, 동이, 푼주, 단지, 병, 주전자, 약탕기, 시루 등 식
생활에 필요한 모든 기형으로 만들어졌고 굴뚝으로도 만들어졌다. 그중 옹기의
기본은 항아리이다. 옹기 큰항아리들은 지역마다 형태미를 달리하고 있지만 대
개 어깨에 세 줄의 띠를 둘러 견고한 장식미를 보여준다. 옹기에는 특별한 문양
을 새기지 않고, 대신 그릇에 유약을 입힌 다음 손가락으로 스스럼없이 그은 자
국으로 간략한 초화무늬를 나타내었다. 옹기 항아리는 널리 사용되면서 지역적
특색이 나타나게 되어 팔도 항아리가 저마다의 형태미를 보여주고 있다.

32  경기도 푸레독, 20세기, 높이 100cm,
    국립민속박물관 소장

33  제주도 옹기항아리, 20세기, 높이 67.5cm,
    제주민속자연사박물관 소장

〈전라도 옹기항아리〉도30는 다른 지방에 비해 키가 크고 어깨가 넓어 풍만하면서도 허리 아래가 길게 뻗어 내린 우아한 형태미를 자랑한다. 장독 뚜껑은 푸짐하게 생긴 자배기를 얹어놓는 것이 보통이었다.

〈경상도 옹기항아리〉도31는 상대적으로 배가 부른 것이 특징이어서 몸체가 동글동글하고, 뚜껑은 둥글납작하여 아주 복스러운 인상을 준다.

경기도 옹기항아리는 위아래로 길쭉하고 입술이 두툼한데 그중 유약을 바르지 않고 푸르스름한 빛깔을 내는 것을 푸레독이라 한다.도32 푸레독은 구울 때 소금을 뿌리는데, 이 소금이 나뭇재와 그릇 표면에 함께 녹아들어 푸른빛을 내는 것으로 질감과 형태에서 현대적인 세련미까지 느끼게 한다.

이외 각 지방마다 항아리는 저마다의 형식적 특징을 갖고 있고 특히 제주도에서는 황갈색 태토의 빛깔이 밝게 빛나는 항아리와 물허벅이 많이 만들어졌다.도33

그러나 20세기 초가 되면 납을 주성분으로 한 화학약품인 광명단光明丹이 값싸게 보급되면서 천연 약토를 대신하게 되었다. 그 결과 옹기가 과하게 빛나고 통기성이 떨어지게 되어 기존의 장점을 잃었고, 인체에도 해롭게 되었을 뿐만 아니라 소박한 아름다움도 잃고 말았다.

# 중국 도자사의 흐름

# 중국 도자사의 흐름

중국은 도자기의 제국으로 진秦나라의 영문 표기인 차이나China가 도자기를 이르는 보통명사로 되었을 정도다. 중국 도자사는 우리 나라 도자사와 비교할 때 대단히 다양하고 복선적으로 전개되었다. 우리나라 도자 문화의 흐름은 신석기시대 빗살무늬토기→청동기시대 민무늬토기→삼국시대 도기(토기)→고려시대 청자→조선시대 분청사기와 백자라는 기본 흐름 아래 전개되었다.

그러나 중국은 한반도보다 땅이 몇십 배 넓은 데다 시대와 지역에 따라 매우 다양한 재질과 형태의 도자기들이 왕성하게 제작되어 도자사도 단선적으로 설명할 수 없다. 도자기의 종류와 명칭도 다양하다. 또한 중국 도자사는 일찍부터 도자기의 여러 가지 특징과 실제 사용 양상을 기록한 많은 문헌자료, 시기별로 발전한 도자기 제작 기술의 특징을 파악할 수 있는 가마의 발굴이 뒷받침되어 방대한 체계를 이루고 있다.

중국 도자사에서는 토기土器라는 개념과 용어가 사용되지 않고 있다. 그리고 도기陶器와 자기瓷器(이 부록에서는 중국의 표기를 따라 磁가 아닌 瓷로 표기한다)의 분류는 도토陶土로 제작된 것을 도기, 자토瓷土로 제작된 것을 자기로 나누고 있다. 또한 도기 중 유약을 덧바른 것은 시유施釉도기라고 하며 검은빛을 발하는 도자기로 흑도黑陶도 있고 흑자黑瓷도 있다.

중국 도자사의 큰 흐름을 보면 신석기시대에는 각지에서 홍도紅陶, 채도彩陶, 흑도黑陶가 제작되었고 청동기시대인 상商나라·

1
중국 주요 가마터 지도
(국립중앙박물관 미술부,
《국립중앙박물관 소장 중국도자》
(예경, 2007) 참조)

주周나라 시대에 벌써 고온에서 구워진 경질硬質도기가 등장하고 있다. 한漢나라 때에는 회도灰陶가 주류를 이루는 가운데 납을 이용한 녹유綠釉가 제작되었다. 남북조시대에는 월주요越州窯에서 청자靑瓷가 만들어지기 시작하여 이를 고월자古越瓷라고 부르기도 한다. 당唐나라 시대에는 백자白瓷와 당삼채唐三彩가 발달하였다.

송宋나라 시대에는 양질의 청자뿐만 아니라 백자, 흑자 등 다양한 자기들이 만들어져 여요汝窯(청자), 관요官窯(청자), 균요鈞窯(보랏빛 반점이 있는 자기), 가요哥窯(선무늬 청자), 정요定窯(백자) 등이 이른바 '5대 명요名窯'로 꼽히고 있다. 이와 동시에 자주요磁州窯와 요주요耀州窯, 건요建窯, 길주요吉州窯 등 여러 지방 가마가 발달하여 매우 다양한 전개 양상을 보여준다.

원元나라 시대에는 용천요龍泉窯 청자, 고령토 산지로 유명한 강서성 경덕진景德鎭의 청백자靑白瓷가 크게 발전했다. 그리고 1330년대를 지나면서는 밝고 선명한 문양의 청화靑畵(중국식 표기 靑花)백자를 제작했으며 이후 명明나라가 이를 발전시킴으로써 청화백자가 중국 자기의 대종을 이루게 되었다.

명明나라 시대에는 경덕진에 어기창御器廠을 설치하여 자기가 체계적으로 대량 제작되었고 아름다운 붉은 빛깔의 유리홍釉裏紅을 비롯한 여러 색채의 다채多彩자기가 등장하였다.

청淸 시대에는 명 대의 전통을 이어받은 청화백자가 주류를 이루는 가운데 백자 위에 다양한 색채와 문양을 구현해 낸 유상채釉上彩 기법이 크게 발전하면서 채색자기의 전성시대를 구가하여, 청나라 황궁에서 사용했던 법랑琺瑯 같은 최고급 유상채 자기를 필두로 더없이 화려하고 다양한 양상으로 전개되었다. 그러나 청나라 말기로 되면 시대의 흐름과 함께 중국의 자기 문화도 쇠락의 길로 떨어지게 된다.

**신석기시대**

기원전 8000년 무렵부터 시작된 중국의 신석기시대 도기 문화는 황하의 중류와 하류를 중심으로 매우 다양한 지역에서 광범위하게 확산되었다. 그중 황하 중류 앙소仰韶문화의 채도彩陶와 황하 하류

2
채도물고기무늬발,
앙소문화, 입지름 31.5cm,
중국 중국국가박물관 소장

3
흑도귀항아리, 용산문화,
높이 22cm,
중국 중국국가박물관 소장

4
홍도항아리, 홍산문화,
높이 41cm,
중국 요녕성문물고고연구소
소장

용산龍山문화의 흑도黑陶가 대표적인 예이다.

앙소문화는 1921년 스웨덴의 안데르손Johan G. Andersson (1874~1960)이 하남성 앙소촌에서 처음 유적을 발견하여 붙여진 이름이다. 앙소문화의 흔적은 황하 중류 지역에 널리 퍼져 있으며 기원전 5000년 무렵 시작된 것으로 생각되는 서안西安의 반파牛坡 유적이 유명하다. 앙소문화의 도기는 백白, 적赤, 흑黑의 세 가지 색을 이용하여 인면人面(사람 얼굴), 동물, 기하학적 무늬 등을 장식한 채도가 주류를 이루기 때문에 '앙소채도문화'라고도 부른다.도2

용산문화는 1928년 산동성 용산에서 처음 유적이 발견되어 붙여진 이름으로 기원전 3000년에서 2000년 사이 황하 하류에 널리 퍼져 있었으며 도기는 흑도가 주류를 이루고 있다.도3 다양한 형태의 이 흑도들은 주로 제사에 사용된 의기儀器들이다.

이외에 중요한 신석기 문화는 1980년대 이후 본격적으로 발굴되고 있는 내몽고자치구와 요하 지역의 홍산紅山문화이다. 기원전 6000년 무렵부터 시작되어 기원전 4500년 무렵 이후 본격적으로 전개된 것으로 추정되는 홍산문화에서는 홍도紅陶가 크게 주목

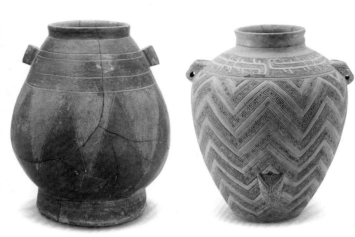

5
회도귀항아리, 상,
높이 34.5cm,
중국 중국사회과학원고고
연구소 소장

6
백도번개무늬뢰(罍),
상, 높이 33.2cm,
미국 프리어갤러리 소장

받고 있다.도4 특히 여기서는 빗살무늬토기가 함께 출토되어 한반도 신석기 문화와 연관하여 다양한 학설이 제기되고 있다.

**청동기시대:**
**상商·주周**

1959년에 발견된 하남성 이리두二里頭 유적에서는 청동기와 함께 궁궐터를 포함한 고대 도시 유적이 발굴되어 기록으로만 전해지던 하夏나라의 실체에 대한 단초를 마련해 주었다. 그러나 이를 하나라의 유적으로 볼 결정적인 증거는 아직 나오지 않았다.

중국의 본격적인 청동기시대는 상商(기원전 약 1600~기원전 1046) 왕조에서 주周(기원전 1046~기원전 256) 왕조까지 이어지며 '위대한 청동기시대(great bronze age)'를 구가하였다. 청동기의 발달과 함께 도기의 제작 기술도 발전했다. 높은 화도에서 도기가 제작되어 물이 거의 스며들지 않는 회색의 경질도기가 주류를 이루게 되었는데 이를 회도灰陶라고 한다.도5 또한 회도에 이어 백도白陶도 등장하였다.도6

가마 속에서 높은 화도로 도기를 구워내면 그릇 표면에 식물의 재와 도기 속의 광물질이 함께 녹아 자연유自然釉가 발생한다.

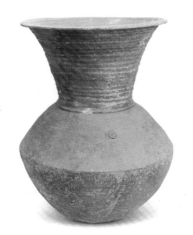
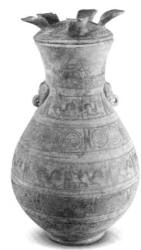

7
회유준(尊), 서주 후기,
높이 40.5cm,
중국 광동성박물관 소장

8
회도가채항아리,
전국시대 중후기,
높이 53.2cm,
중국 북경대학 새클러고고
학과예술박물관 소장

이러한 현상이 거듭되면서 중국인들은 유약을 발견하게 되었다. 이리하여 유약을 바른 도기인 시유施釉도기가 등장하였다.도7 이와 동시에 회도의 표면에 백토 등 몇 가지 안료로 그림을 그린 회도가 채灰陶加彩도 발전하였다.도8

이 시대 도기는 대부분 물레 위에서 성형되어 구연부의 높이가 일정하고 그릇의 좌우가 대칭을 이루는 견고한 모습을 갖추게 되었다. 일상용기 중에는 점토띠를 이어 붙이거나 무늬가 새겨진 나무방망이로 두드려 그릇을 만드는 과정을 통해 타날打捺무늬가 드러나게 된 것이 많다. 그리고 청동 제기를 본뜬 도기에는 예의 번개[雷]무늬, 도철饕餮무늬를 새겨넣은 복잡한 기형도 많다.

**진秦·한漢**　주나라 때부터 만들어진 회도는 통일 진秦(기원전 221~기원전 206)과 한漢(기원전 202~기원후 220) 때 크게 발전하여 용기뿐만 아니라 부장품으로 사용되는 도용陶俑과 명기明器로 무수히 제작되었다. 진시황의 무덤에서 발견된 수많은 병마용兵馬俑은 진나라 도기 문화가 얼마나 뛰어났는지를 잘 말해준다.도9

　　병마용갱兵馬俑坑은 서안 진시황릉에서 1킬로미터 가량 떨어
진 곳에서 1974년 한 농민이 우물을 파다가 우연히 발견하여 지
금까지 네 개 갱도가 발굴되었다. 1호갱에서는 약 6000구의 등신
대 병사 중 약 2000구와 전차 40대가 발굴되었고, 2호갱에서는 기
병과 근위대, 3호갱에서는 지휘부로 추정되는 장군의 채색 도용
과 전차 1량을 비롯하여 갑옷 입은 보병, 말 등이 다량 출토되었
으며 4호갱은 병마용이 없이 비어 있었다. 아직도 발굴하지 않은
상당수 도용이 흙 속에 묻혀 있는데 모두 합쳐 약 8000구의 병사,
130대의 전차, 520점의 말이 있을 것으로 추정되고 있다. 병마용
을 장식했던 채색은 현재 대부분 박락되었지만 부분적으로 남아
있는 흔적을 통해 원래는 채색 도용이었던 것으로 확인되고 있다.
　　한나라 때에도 부장용 도용이 많이 제작되어 인물상과 건축
물 등 다양한 도조陶彫가 발견되었다.도10 도용의 모습은 아주 사실
적이고 건축물 도조에는 다층 건물과 마구간 등이 여러 형태로 나
타나 있다.
　　한나라 때 용기는 앞 시기에 출현한 경질도기인 회도와 시유

10
회도가채용(俑),
후한 후기, 높이 55cm,
중국 중국국가박물관 소장

11
회유귀항아리,
전한, 높이 35.5cm,
일본 이데미쓰미술관 소장

도기가 주류를 이루고 있다. 시유도기는 대개 자연유가 덮인 것으로 그릇 표면이 자연스럽지 못한 것이 있다.도11 그러나 이 시유도기는 청자로 나아가는 단초가 되어 후한後漢(25~220) 시기인 기원후 170년대에는 이미 청자들이 부장품으로 활용되었음이 여러 고고학 발굴을 통해 확인되고 있다.

한편 낮은 온도에서 녹는 납[鉛]을 유약에 매용재로 추가한 연유鉛釉도기가 등장하여 후대에 당삼채로 나아가는 길을 열어두었다.

**삼국三國·**
**남북조南北朝**

후한 말부터 삼국이 다툰 삼국시대를 거쳐 진晉(265~420), 그리고 유목민족이 세운 북조北朝와 한족이 세운 남조南朝의 대립 시기인 남북조南北朝시대(420~589)로 이어진 3세기부터 6세기에 이르는 시기에는 청자가 서서히 발전하기 시작하였다.

남북조시대 청자의 발전은 오늘날 절강성 항주杭州 가까이 있는 월주越州 가마가 주도하여 이를 한때는 고월주요古越州窯의 청자, 줄여서 고월자古越瓷라고 불렀다. 영어로는 proto-(原-)를 앞에

12

13

14

붙여 말하기도 하였다.

고월자는 재[灰]와 장석을 섞어 만든 유약을 안정된 고온에서 구워낸 것으로 유약에 함유되어 있는 미량의 철분이 화학적 변화를 일으켜 황갈색 또는 청록색의 색조가 생긴 것이다. 이리하여 마침내 중국 도자사에 본격적으로 청자가 등장하였다.

고월자는 아직 맑은 청색을 나타내지 못하고 주로 황갈색을 띠고 있다.도12 이 시기 절강성에서는 청자 외에 검은 유약이 칠해진 흑자黑瓷도 제작되었다. 이것이 후일에 천목天目이라 불리는 흑자로 나아가게 된다. 한편 북조에서는 연유도기가 발전하고 있었다.

고월자는 앞 시기의 엄격한 기형에서 벗어나 유연하고 실용적인 용기로 많이 만들어졌으며 청자와 흑자 중에는 위세품威勢品이자 부장품으로 주구를 닭 머리 모양으로 장식한 계수호鷄首壺가 크게 유행하였다. 백제는 남조 양梁과 활발히 교류하여 원주 법천리 무덤, 서울 석촌동 무덤, 공주 수촌리 무덤 등에서 4세기 후반과 5세기의 흑자 계수호가 출토되었다.도13 또 등잔받침으로 생각

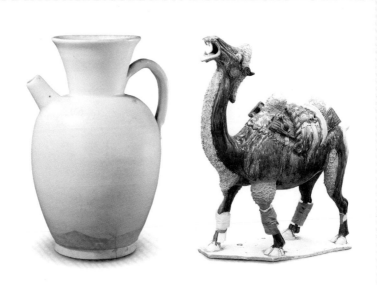

15
형주요 백자물병, 당,
높이 17.5cm,
대만 고궁박물원 소장

16
당삼채낙타, 당,
높이 78cm,
국립중앙박물관 소장

되는 양 모양 청자도 출토되었다.도14

**수隋·당唐**

수隋(581~618)와 당唐(618~907) 시대는 중국 역사상 문화의 꽃을 활짝 피운 시기로 도자사에서도 괄목할 만한 발전을 보였다. 특히 실크로드를 통한 국제무역과 차茶문화의 발달은 도자기에서도 그대로 나타났다.

당나라 시대에는 각종 자기가 제작되었는데, 그중에서도 백자의 대두가 두드러진다. 오늘날 하북성 일대의 형주요邢州窯 백자는 달걀 빛깔의 보드라운 질감을 보여주어 당대부터 상찬의 대상이 되었다.도15 육우陸羽(733~803)의《다경茶經》에서는 "형주 자기는 은銀 같고, 월주 자기는 옥玉 같다[邢瓷類銀 越瓷類玉]"라고 하였다.

당나라 시대에는 당삼채唐三彩라고 불리는 독특한 채색 도자문화가 있었다. 당삼채는 8세기에 크게 유행한 것으로 도기에 녹색(동), 황색(철), 남색(코발트)의 세 가지 색 안료를 섞어 연유鉛釉를 입힌 것이 많아 삼채라 불린다. 주로 귀족들 사이에 유행한 후장厚葬의 풍속으로 시녀, 말, 낙타 등 많은 도용들이 제작되었다.도16

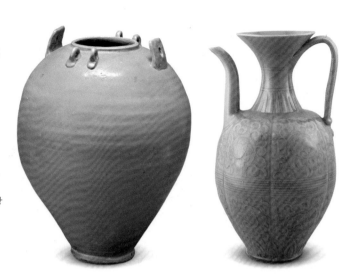

17
월주요 청자귀항아리,
오대, 높이 33.4cm,
일본 오사카시립동양도자
미술관 소장
(스미토모 그룹 기증/
아타카컬렉션)
(사진: 무다 도모히로)

18
요주요
청자모란넝쿨무늬주전자,
송, 높이 29cm,
일본 도쿄국립박물관 소장

**오대십국五代十國**  당나라 멸망 후 송나라가 중국을 통일할 때까지를 가리키는 오대
십국五代十國시대(907~979)는 중국의 대혼란기였지만 이 시기에 중
국 청자는 크게 발전하였다. 이는 본래 초록빛이 나는 벽옥碧玉을
숭상했던 중국인들이 청자에 강하게 집착한 결과였다. 청자 문화
를 주도한 것은 오대십국 중 절강성 지역에 있던 월주요였다. 특히
절강성 자계慈溪 상림호上林湖의 가마가 기법을 진일보시켜 빛깔이
아름답고 정교한 청자를 만들어냈다.

　　월주요 청자의 기형은 병, 호, 향로, 잔탁, 발, 완, 주자 등 일상
용기 전반에 걸쳐 나타나고 있으며 문양은 절지, 당초, 모란, 국화,
연꽃, 봉황 등이 주류를 이룬다.도17 월주요 청자는 맑은 녹색을 띠
며 문양 기법도 다양하게 구사되어 투조를 가한 것이 많다.

　　월주요는 고려청자의 발전에 큰 영향을 주었다. 월주요 가마
의 특징은 벽돌로 제작한 가마와 옥벽저玉璧底라고도 불리는 해무
리굽인데, 황해도 배천군 원산리에 있는 10세기 후반 고려청자 가
마는 길이 약 40미터의 벽돌가마이고 11세기 전반 전라북도 고창
군 용계리 가마에서는 해무리굽이 확인되고 있다. 그러다 고려청

자는 이내 우리 기후와 토양에 맞는 진흙가마와 규석받침으로 바뀌면서 독자적인 길을 걸어갔다.

한편 북방 지역에서는 서안 가까이에 있는 요주요耀州窯가 녹색 올리브 빛깔을 발하는 북방 청자의 길을 열었다.도18 당나라 이전부터 운영되어 온 요주요는 월주요의 자극을 받아 청자를 만들기 시작했는데 산화염 상태로 구워내어 유색이 녹갈색을 띠고 있는 것이 특징이다. 무늬를 새길 때 틀 혹은 도범陶范을 이용한 양각 기법을 사용하여 무늬가 정연하고 뚜렷한 특징을 보여준다. 요주요는 이후 고려에도 영향을 끼쳐, 고려의 청자 중에도 올리브빛깔과 앵무새무늬 등 요주요의 영향을 보여주는 작품이 많이 남아 있다.

남방 청자와 북방 청자의 모습이 다른 것은 태토와 유약의 원료 차이도 있지만 번조 기술에서 비롯한 것이기도 하다. 가마도 남방의 것은 비탈의 경사면을 이용해 만든 길이 수십 미터의 길쭉한 등요登窯인 데 반하여 북방에서는 주로 만두 모양의 둥근 지붕이 있는 입요立窯, 이른바 만두요饅頭窯에서 자기를 제작했다.

**송宋**

오대십국의 혼란기를 지나 송宋(960~1279)이 건국된 뒤 중국의 도자 문화는 전성기를 맞이하게 된다. 송나라 도자기는 매우 다양하였는데 기본은 청자였다. 송은 주변국을 하나씩 병합하여 978년에는 오월吳越(907~978)도 흡수하였는데 그 결과 오월의 청자 장인들이 중국의 여러 지역으로 흩어지면서 인근의 용천요龍泉窯, 경덕진요景德鎭窯 등으로 이동했고, 그중 일부는 고려로도 왔던 것으로 생각되고 있다. 이리하여 월주요 남쪽에 있는 용천요가 원나라 때까지 전성기를 이룬다.

송나라 시대에는 각지에서 청자 이외에 특색 있는 자기가 다양하게 전개되었다. 그중 여요汝窯, 관요官窯, 균요鈞窯, 가요哥窯, 정요定窯가 5대 명요名窯라고 불리며 각기 독특한 자기의 세계를 보여준다.

문예취미가 강하였던 황제인 휘종徽宗(재위 1100~1126)은 뛰어난

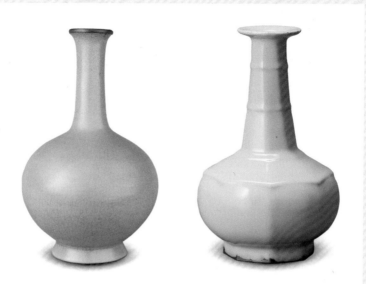

19
여요 청자병, 송,
높이 24.8cm,
영국 영국박물관 소장

20
관요 청자각병, 송,
높이 21cm,
일본 오사카시립동양도자
미술관 소장
(스미토모 그룹 기증/
아타카컬렉션)
(사진: 무다 도모히로)

청자를 만들기 위하여 수도 개봉開封 남서쪽에 여요汝窯 가마를 열어 황실 전용 청자를 제작했다.도19

여요 청자는 초록색이 아니라 푸른색을 띠는 것으로 유명한데 이를 '우과청천색雨過晴天色', 즉 '비가 온 뒤의 맑은 하늘빛'이라고 하였다. 서긍의 《선화봉사고려도경》에서 고려청자가 근래에 제작 기술이 발전하여 여주의 신요기新窯器와 비슷하다고 한 것은 바로 이 여요를 지목한 것이다. 그러나 1126년 금나라의 침입으로 휘종은 금나라에 끌려가고 북송이 멸망하면서 휘종의 여요는 불과 20여 년밖에 운영되지 않았다. 그래서 여요 청자는 현재 전 세계에 수십 점만 남아 있는 희귀한 명물이 되었다.

금나라에게 북방을 점령당하고 남쪽으로 내려간 남송은 수도 항주에 관요官窯를 열어 어용품을 제작하였다. 이것이 흔히 '관요' 또는 '남송관요'로 지칭되고 있다.도20

정요定窯는 북경北京 서남쪽에 위치한 오늘날의 하북성 곡양현曲陽縣 일대에 있던 가마로 당나라 형주요의 백자 전통을 계승하

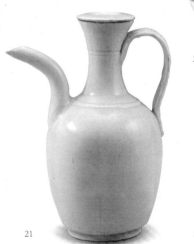

21
정요 백자주전자, 송,
높이 16cm,
일본 도쿄국립박물관 소장

22
가요 완, 송,
입지름 19.9cm,
영국 영국박물관 소장

23
균요 월백유홍반접시,
송, 입지름 18.5cm,
영국 영국박물관 소장

여 우아한 크림색을 띠는 것으로 이름 높았다.도21 이 또한 궁중의 어용품이었다. 여기에서 남방의 청자에 비해 북방에는 백자가 발달했다는 '남청북백南靑北白'이라는 말이 나왔다.

가요哥窯의 자기는 그릇 전면에 실선이 가득 들어 있는 것이 특징이다.도22 이는 산화와 빙렬氷裂(유약 표면에 간 금)을 이용한 금사철선金絲鐵線의 시유 기법으로, 오래된 골동품 같은 분위기를 자아낸다. 가요는 나머지 네 가마와는 달리 그 실체가 제대로 밝혀지지 않았는데, 별도의 가마가 아니라 남송관요와 용천요에서 만든 것으로 보기도 한다.

균요鈞窯는 하남성 개봉 서남쪽에 있던 가마로 유약에 철과 동을 착색제로 추가하여 자줏빛과 붉은 반점을 나타낸 것이 특징이다.도23

이외에도 송나라 때는 여러 지방에서 다양한 자기 가마가 활발히 전개되었다. 오늘날의 하북성 한단시邯鄲市 자현磁縣 일대에 있던 자주요磁州窯는 마치 조선시대 박지분청사기처럼 서민적인 질박한 멋을 보여주었다.도24 백토 위에 철 물감을 한쪽 면에 칠하

24
자주요 백유흑화모란
넝쿨무늬매병, 송,
높이 32.7cm,
국립중앙박물관 소장

25
건요 천목다완, 송,
입지름 12.2cm,
일본 오사카시립동양도자
미술관 소장
(스미토모 그룹 기증/
아타카컬렉션)
(사진: 무다 도모히로)

26
길주요 천목다완, 송,
입지름 14.7cm,
일본 오사카시립동양도자
미술관 소장
(스미토모 그룹 기증/
아타카컬렉션)
(사진: 니시카와 시게루)

고 그것을 긁어내면서 백과 흑으로 문양을 나타낸 것이다. 이런 박
지 기법을 중국은 주로 척화剔畵 혹은 백척화白剔畵라 하였고 일본
에서는 소락搔落이라고 부른다.

　송나라 시대에는 차문화가 크게 발달하여 당시 유행했던 말
다음용抹茶飮用의 풍습에 따라 명품 다완을 제작하는 가마가 등장
하였다. 그중 대표적인 가마가 건요建窯와 길주요吉州窯이다.

　건요는 주희朱熹(1130~1200)의 무이구곡武夷九曲 가까이 있던
가마로 칠흑의 광택이 있는 유약이 두껍게 발린 다완으로 유명하
며 천목天目이라는 별칭을 갖고 있다.도25 건요의 천목은 특히 가마
속에서 우연히 일어나는 요변窯變을 이용하여 갖가지 모습을 보여
주는데 세로 줄무늬가 나타나 있는 토호잔兎毫盞, 수면에 기름방울
이 떠 있는 듯한 은색의 작은 반문斑紋이 보이는 유적천목油滴天目,
또는 무지개와 같이 빛나는 결정들이 나타나 보이는 요변천목曜變
天目이 유명하다.

　강서성 일대에 있던 길주요吉州窯에서도 천목 다완이 많이 만
들어졌다.도26 여기서는 철분의 함량이 서로 다른 유약을 사용하여

27
용천요
청자음각모란무늬꽃병,
원, 높이 45.2cm,
국립중앙박물관 소장

28
경덕진요
청백자양각봉황무늬주전자,
원, 높이 24.2cm,
국립중앙박물관 소장

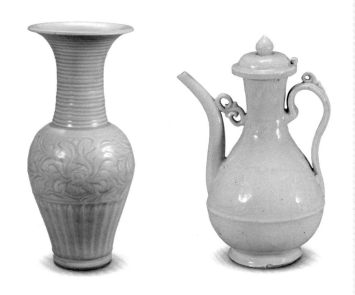

만든 흑색과 갈색의 대비가 마치 거북의 등껍질 같다 하여 이름 붙은 대피잔玳皮盞이 만들어졌다. 그중에는 나뭇잎을 이용한 목엽천목木葉天目이 명품으로 꼽히고 있다.

**원元**

몽골이 중국을 지배한 원元(1271~1368) 때 자기는 남송시대부터 내려온 용천요의 청자와 경덕진요의 청백자가 주도하다가 경덕진요의 청화백자 탄생으로 이어진다. 월주요의 기술을 이어받은 용천요에서는 밝고 맑은 청록빛의 청자로 화병과 항아리 같은 큰 그릇을 만들어 청자 문화에서 하나의 정점을 이루었다. 용천요 청자는 서역, 이슬람, 아시아 여러 나라에 수출되었다.

대표적인 예가 신안해저유물이다.도27·28 신안선은 1975년에 신안군 증도 앞바다에서 어부들이 발견해 신고하면서 이듬해부터 1984년까지 9년간 발굴되었는데, 도자기를 비롯한 상품을 신고 1323년에 중국 영파寧波를 출발하여 일본 하카타[博多]를 향해 떠난 무역선이었다. 배의 길이는 약 34미터, 배수량 200톤 이상, 추정 탑승인원 약 60명이었고 여기에서 발견된 도자기는 약 2만

4000점이며 그중 용천요 청자가 60퍼센트로 가장 많다.

강서성에 있는 경덕진요는 일찍부터 민요로 개설되어 있었는데 남송 때부터 철분 때문에 은은한 청색이 감도는 특유의 유약으로 '영청影靑'이라 불리는 맑고 푸른빛을 띤 청백자靑白瓷를 제작하여 굴지의 가마로 부상하였다. 경덕진요 가까이의 고령산高嶺山에서 이른바 '고령토'라 불리는 양질의 백토가 산출되어 경질백자를 만들게 되었다. 그리고 원나라에서 1278년, 부량자국浮梁瓷局을 설치하면서 장족의 발전을 보게 되었다. 이러한 양질의 밝은 백색의 백자는 추밀원樞密院에서 사용할 목적으로 그릇에 '추부樞府'라는 명문을 표시한 그릇들도 포함되어 있어서 '추부백자樞府白瓷'라고 불렸다.

경덕진요의 위대함은 양질의 백자에 코발트 안료로 문양을 그리는 청화靑花백자를 만들어낸 것이다. 청화백자는 청결한 분위기를 주기 때문에 오늘날까지 세계 도자기의 주류를 이루고 있다. 본래 유약 아래에 그림을 그린 기법으로 자주요의 백지흑화白地黑畵가 있어 경덕진요 이외의 장인도 이를 익히 알고 있었을 것으로 생각되지만, 페르시아가 원산지인 청화 안료를 사용하게 된 결정적인 동기는 중국 자기의 최대 고객인 동남아와 중동 지역의 이슬람 문화권에서 도기 제작에 이용하던 코발트를 중국의 자기 제작에도 써줄 것을 요청한 결과가 아닌가 추정되고 있다. 지금도 튀르키예(터키) 이스탄불의 토프카프Topkap궁에는 청화백자가 많이 소장되어 있다.

청화백자가 어느 때부터 만들어지기 시작했는지는 정확히 밝혀지지 않았다. 다만 1336년에 조성된 것으로 밝혀진 무덤에서 출토된 〈백자철화청화관음상〉이 있고, 확실한 제작 시기를 알 수 있는 명문이 들어 있는 청화백자 유물로는 1347년을 가리키는 "지정 7년至正七年"이라는 명문이 청화로 쓰여 있는 항아리, 명문에 1351년을 뜻하는 "지정 11년"이 쓰여 있는 〈백자청화'지정11년'명용무늬상이병象耳瓶〉도29 등이 있다. 그리고 1323년에 출발했다가 침몰한 신안선의 자기 중에는 청화백자가 발견되지 않았다는 사실

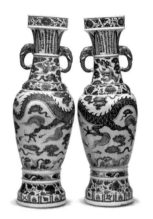
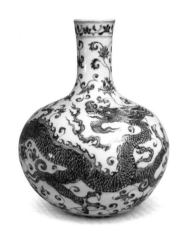

29
백자청화'지정11년'명
용무늬상이병, 1351년,
높이 63.5cm,
영국 영국박물관 소장

30
백자청화넝쿨운룡무늬병,
명(영락 연간),
높이 42cm,
일본 마쓰오카미술관 소장

등을 고려하면 청화백자는 1330년대 무렵부터 제작되기 시작된 것으로 생각되고 있다.

**명明**

명明(1368~1644)의 자기는 청화백자가 주류를 이루는 가운데 오채五彩자기가 발전한 것으로 요약할 수 있으며 이를 주도한 것은 경덕진의 가마이다. 나라에서 경덕진에 어기창御器廠을 연 시기에 대해서는 여러 설이 있지만 15세기 초에 개설되어 있었던 것만은 분명하다. 어기창은 평상시에는 경덕진이 속한 요주부饒州府의 관리에 의해 관리되었는데 대량으로 제작할 때는 조정에서 환관宦官을 경덕진으로 파견하여 감독하도록 했다.

어기창은 분업 체계가 매우 세분화되어 있어 대반작大盤作, 주종작酒鐘作, 접작碟作, 반작盤作 등 24개 작업장으로 나누어져 있었고 장인이 334명이었다. 《천공개물天工開物》에서는 그릇 하나를 완성하려면 72가지 공정을 거쳐야 한다고 할 정도였다.

《명경세문편明經世文編》에는 "어기를 만드는 데 시간, 공, 비용이 많이 든다"라고 하였고, 실제로 어기창의 생산량은 방대하였다. 한 예로 황실 재물을 관리하는 상선감尙膳監은 1433년(선덕 8)에 각양각색의 자기 44만 3500여 점을 요구했다고 한다.

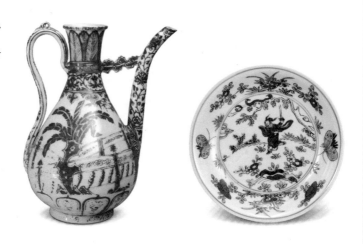

명나라의 청화백자에는 대개 제작 시기가 연호로 표시되어 있어 청화백자의 편년은 이에 따르고 있다. 명나라 전기인 홍무洪武(1368~1398), 영락永樂(1402~1424), 선덕宣德(1425~1435) 연간에는 기법이 한층 세련되어 백옥 같은 아름다운 빛깔에 깊이 있는 청화 발색을 보여주는 정교한 청화백자가 만들어졌다.도30

중기인 성화成化(1464~1487) 연간의 청화백자 중에는 완碗을 비롯한 소품 중 명품이 많이 남아 있다. 그러나 명나라 말기인 만력萬曆(1573~1620) 연간 이후가 되면 청화백자의 작풍이 거칠어지고 청화 빛깔이 다소 탁해진다. 그리고 오채자기도 난숙함이 지나쳐 번잡한 느낌을 준다는 평을 받고 있다.

명나라 때는 채색자기도 본격적으로 만들어지기 시작하였다. 산화동酸化銅을 이용한 붉은 빛깔의 유리홍釉裏紅은 특유의 번지는 성질 때문에 간결한 문양만 나타낼 수 있었다.도31 하지만 성화 연간에는 다양한 오채자기를 대표하는 두채豆彩가 본격적으로 시작되어 완, 접시, 소호 등에 많이 보이게 되었다. 두채란 유약 위에 여러 색으로 그림을 그리는 기법으로 콩의 새순 같은 담녹색이 특징이어서 붙여진 이름이다. 오채는 적赤·황黃·녹綠·자紫·흑黑으로 이루어졌다.도32

그리고 명나라에서는 중앙 정부가 필요로 하는 자기의 생산을 경덕진과 그 인근 민간 가마에 하청을 주어 확보하는 관탑민소官搭民燒 방식이 활성화되면서 어요御窯뿐만 아니라 민요民窯가 크게 발전하였다. 이때 민요에서는 민간 부유층의 수요에 응하여 다채롭고 화려한 오채자기를 제작하였다.

명 대 자기에서 주목할 만한 것은 수출 자기이다. 14세기에는 이슬람 시장을 비롯하여 인도와 동남아시아 각지로 수출되었으며 15세기 대항해시대 이후에는 유럽 시장에도 팔려나갔다. 유럽으로 수출된 자기는 크라크웨어Kraak ware라고 불렸다. 이는 포르투갈의 범선 종류의 이름에서 유래한 것이다. 16세기까지 유럽의 아시아 무역은 포르투갈과 스페인이 주도하였으나 17세기에는 영국과 네덜란드의 동인도회사가 그 자리를 차지하였다. 수출 자기로는 수요층의 요구에 응하는 맞춤형 자기들도 제작되었다.

**청淸**

청淸(1636~1912) 대에는 유상채釉上彩자기가 갖가지 기법으로 다양하게 발전하였다. 청나라의 문예부흥기로 지칭되는 강희康熙(1662~1722), 옹정雍正(1723~1735), 건륭乾隆(1736~1795) 연간에 채색자기는 전성기를 맞이하였다.

명청 교체기에 일시 폐쇄되었던 어기창이 1680년에 다시 설치되면서 경덕진요는 활기를 찾게 된다. 어기창에는 황실에서 독도관督陶官을 파견하였는데 1728년부터 7년간 독도관으로 근무한 당영唐英(1682~1756)이 쓴 《도성기사陶成紀事》에는 연간 생산량을 추정할 수 있는 기사가 들어 있다. 매년 가을, 겨울에는 궁정에 바쳐야 할 원기명圓器皿(물레로 성형한 그릇)과 탁기명琢器皿(조각칼로 제작한 그릇)이 600여 통桶이었는데 그중에서도 반盤, 완碗, 종鍾, 접碟 등 상색원기上色圓器(품질 좋은 둥근 그릇)가 1만 6000여 점이었으며, 선택되지 못한 그릇이 6만~7만 점이었다. 병瓶, 뢰罍, 준尊, 이彝 등 탁기琢器는 2000여 점이었고, 선택되지 못한 그릇의 숫자가 약 2000~3000점이었다고 한다.

청 대에는 명나라 말기의 오채자기가 더욱 세련되어 선홍색,

33
백자분채모란무늬병,
청(옹정 연간),
높이 51.1cm,
일본 도쿄국립박물관 소장

34
백자법랑오채화조무늬병,
청(강희 연간),
높이 43.6cm, 개인 소장

천청색天靑色, 교황색嬌黃色(선명한 황색)의 단색유單色釉가 많이 만들어졌다. 송·원 대의 청자, 명 대의 청화백자의 세계와는 전혀 다른 화려한 채색자기의 시대가 열린 것이다. 보다 화려한 자기를 만들려는 조형욕구는 마침내 완성된 백자 위에 다양한 색깔로 문양을 그리는 유상채釉上彩를 낳았다. 유상채는 분채粉彩라고도 한다.도33

　　그중 황실에서 사용한, 가장 뛰어난 품질의 유상채를 법랑琺瑯(porcelain enamel)이라고 한다. 법랑은 경덕진에서 만든 백자 위에 북경의 조판처造辦處에서 에나멜 안료로 그림을 그려넣은 것이다.도34 조판처는 청나라에서 황가의 의복, 공예품을 제작하던 관청으로 조선왕조의 상의원尙衣院에 해당하는 곳이다. 법랑은 전통적으로 금속공예에서 사용해 온 칠보七寶 기법을 응용한 것으로 실제로 자기에 그림을 그린 자태화법랑瓷胎畵琺瑯 이외에 금속기에 그린 동태화법랑銅胎畵琺瑯이 있다.

　　법랑이란 말의 유래는 정확하지 않으나 금속과 자기의 표면을 장식하는 유상채 기법이 서양이나 중동 지방에서 전래했기에 여기에서 유래한 단어로 생각된다. 가장 질이 뛰어난 법랑을 일본

35
덕화요 백자관음보살좌상,
청, 높이 26.5cm,
대만 고궁박물원 소장

36
백자청화매화무늬병, 청
(강희 연간), 높이 44.7cm,
개인 소장

에서는 고월헌古月軒이라고 부른다.

청나라 자기의 기형은 옛 작품을 모방하는 것과 새로운 형식을 창출하는 두 방향에서 전개되었다. 청 대의 어기창도 명나라와 마찬가지로 23개의 작업장으로 나뉘어 있었는데 '방고작仿古作(옛 작품을 모방해서 제작하는 것)', '창신작創新作(새로이 창작하는 것)'처럼 제작이 분업화되어 있었다. 당영의 《도성기사》에 따르면 당시 어기창에서 과거의 작품을 모방하면서 새로이 창조해 낸 자기가 57종에 달한다고 하였다.

경덕진의 뛰어난 백자 기술은 각지로 퍼져 전국의 여러 지역에 자리하는 가마들에서 독특한 백자를 생산해 냈는데 그중 복건성 덕화요德化窯는 남방의 질 좋은 자기 원료와 유약을 바탕으로 뛰어난 백자 인물상을 만들어 나라 안팎으로 큰 인기를 얻었다.도35 이 덕화요는 강희 중엽부터 건륭 연간까지 전성기를 누렸다.

청나라 자기 역시 동남아시아, 유럽, 미국 등지에 수출되었다. 이때는 이미 일본에서도 백자가 생산되어 이마리[伊萬里] 자기가

37
백자유리홍물고기무늬발,
청(옹정 연간),
입지름 22.3cm,
일본 우메자와기념관 소장

38
백자투채괴석꽃무늬완,
청, 입지름 17.8cm,
국립중앙박물관 소장

39
백자홍지오채모란무늬완,
청, 입지름 11.8cm,
국립중앙박물관 소장

40
백자황유청화운룡무늬완,
청, 입지름 13.2cm,
국립중앙박물관 소장

37

38

39

40

유럽 시장에 진출해 있었고, 유럽도 1710년 무렵부터 독일의 마이센 자기가 생산되어 화려한 자기들이 경쟁적으로 생산되던 시기였지만 청나라 채색자기가 여전히 유럽에서 각광을 받으며 '차이나'라는 이름에 값하고 있었다.

  그러나 건륭 연간 이후 중국은 내외로 우환이 끊이지 않아 사회 전체가 몰락의 길을 걷기 시작하여 자기의 생산도 점차 줄어들었고, 이후로는 새로운 창작이라고 할 만한 성과도 없이 강희, 옹정, 건륭 연간의 일부 자기를 모방하는 매너리즘을 보이다가 별다른 성취를 보이지 못하고 막을 내렸다.

부록 2

# 일본 도자사의 흐름

# 일본 도자사의 흐름

**조몬〔縄文〕토기**   일본 도자사의 첫머리에 등장하는 조몬토기는 노천에서 구워내 붉
은색을 띠며 그릇 표면이 점토띠로 장식되어 있는 것이 큰 특징이
다.도1 조몬토기라는 명칭은 1877년 미국의 에드워드 모스Edward
Morse(1838~1925)가 도쿄의 오모리〔大森〕패총에서 선사시대 토기와
토우 등을 발견한 뒤 이를 '꼰무늬 토기(Cord Marked Pottery)'로 보고
한 데서 유래한다.

조몬토기는 선사시대 토기로는 대단히 크고 다양한데 방사선
탄소(C14) 측정 결과 1만 2000년 전까지 제작 연대가 올라가 세계
에서 가장 오래된 토기 가운데 하나로 일컬어지고 있다. 이 조몬토
기는 이후 약 1만 년간 지속되어 지역과 시기에 따라 다양하게 전
개되었으며 홋카이도〔北海道〕에서 오키나와〔沖縄〕까지 일본의 거의
모든 지역에서 발견되고 있다.

**야요이〔彌生〕**
**토기**   기원전 3세기가 되면 조몬토기와 전혀 다른 민무늬토기가 농경문
화와 함께 규슈〔九州〕 지방을 시작으로 기원후 3세기까지 일본 전
역으로 퍼져나갔다. 이를 야요이토기라고 한다.도2 야요이토기는
조몬토기와는 달리 짚이나 흙을 덮고 구워서 보다 얇고 단단하다.

*이 글은 《東洋陶磁の展開(일본 오사카시립동양도자미술관, 1999)에 실린 고바야시 히
토시〔小林仁〕의 〈日本陶磁の系譜〉를 주로 참조하면서, 저자가 《나의 문화유산답사기 일
본편》(전5권, 창비, 2013~2014)에서 기술한 '조선 도자가 일본도자사에 끼친 영향' 부분
을 정리하여 선사시대부터 근세까지 일본 도자사의 흐름을 서술한 것이다.

1
조몬 원통형토기,
조몬시대, 높이 67cm,
일본 아이치현도자자료관
소장

2
야요이 독, 야요이시대
후기(1~3세기),
높이 14.5cm,
일본 도쿄국립박물관 소장

3
하지키 항아리, 고훈시대,
높이 19.5cm,
일본 도쿄국립박물관 소장

4
하니와, 고훈시대,
높이 137.5cm,
일본 나라국립박물관 소장

야요이토기라는 명칭은 이 종류의 토기가 1884년 도쿄대학 후문 근처의 야요이패총에서 처음 발견된 데에서 유래하였다.

야요이토기는 한반도에서 집단으로 이주해 온 도래인들이 청동기와 함께 쌀농사를 시작하면서 생긴 새로운 양식의 토기로 저장용 항아리, 조리용 단지, 일상 식기로 사용된 그릇 등 형태와 크기가 매우 다양하다.

**하지키**〔土師器〕 일본 역사의 무대가 규슈에서 간사이〔關西〕 지역으로 옮겨간 고훈〔古墳〕시대(기원후 300~600년)로 들어가면 하지키라는 토기가 등장한다.도3 하지키라는 명칭은 《왜명유취초倭名類聚抄》 같은 일본 고대

문헌에 나오는 것으로 야요이토기의 전통을 이어받아 낮은 화도에
서 번조한 초벌구이 적갈색 토기이다.

하지키는 색깔과 기형, 그리고 장식이 없다는 점에서 야요이
토기와 닮았으나 크기가 작으며 주전자, 아가리가 넓은 단지 등 다
른 기형이 나타나 생활문화에 큰 변화가 일어났음을 말해준다. 하
지키는 스에키가 등장하면서 토기의 주류에서 밀려났다.

하지키로는 무덤의 경계 표시로 사용된 하니와[埴輪]라는 토
용土俑이 많이 만들어졌다.도4 하니와는 '원통[輪] 모양의 붉은 점토
[埴]'라는 뜻으로 진흙으로 원통형 무사武士·시녀, 또는 배·집 모양
을 빚은 것이다. 속이 비어 있는 원통형에 구멍을 뚫어 눈·코·입
등을 나타내어 특유의 조형미를 보여주는데, 크기는 30~150센티
미터로 아주 다양하다. 하니와는 6세기까지 대량으로 만들어졌지
만, 불교가 도입되고 화장火葬이 유행하면서 쇠퇴했다.

**스에키**[須惠器]　5세기로 들어서면 일본에는 야요이토기나 하지키와는 계통을 달
리하는 흑청색 경질도기인 스에키가 등장한다.도5 《일본서기日本
書紀》는 스에키를 처음 제작한 것은 한반도에서 건너간 사람들이
라 하였는데 실제로 가야도기와 아주 비슷하다.

스에키는 일본 도자사의 일대 혁신이었다. 물레로 성형하여

6
삼채항아리, 8세기,
높이 13.7cm,
일본 규슈국립박물관 소장

7
삼채다구병, 8세기,
높이 36.2cm,
일본 약사사
(藥師寺, 야쿠시지) 소장

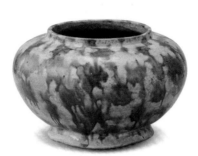

경사지에 굴을 파서 만든 가마인 교요窯窯에서 번조한 경질도기로, 높은 화도에서 만들어지면서 나뭇재가 그릇과 결합하여 유리질을 나타내는 자연유自然釉가 입혀지기도 하였다.

스에키가 처음 만들어진 곳은 오사카 남쪽 이즈미[和泉] 지역의 오바데라[大庭寺] 가마이며 주로 가와치[河內]에서 생산되다 점차 일본 간사이 지방과 동부 지역까지 퍼져 나갔다. 가장 유명한 가마는 오사카 남부의 구릉지대에 있는 스에무라[陶邑] 가마터이다.

**고대의 도기**

일본의 역사는 아스카[飛鳥]시대(538~710), 나라[奈良]시대(710~794), 헤이안[平安]시대(794~1185)를 고대로 편년하고 있다.

우리나라 삼국시대와 통일신라시대에 해당하는 이 시기에 일본은 한반도의 선진 문화를 동경하여 이를 수용하기 시작하였고 나중에는 견당사遣唐使를 파견하며 적극적으로 중국 문화를 받아들이면서 고대국가로 발전하였다.

이 시기에 일본의 도자는 토기에서 벗어나 본격적으로 도기陶器가 제작되었다. 일본의 도기는 녹유綠釉나 삼채三彩를 시유한 저화도 채유도기彩釉陶器와 고화도에서 구워낸 회유도기灰釉陶器 두 방향으로 전개되었다.

채유도기는 저화도에서 용해되는 연유鉛釉를 이용하여 동銅이

8
녹유경통외용기, 11세기,
높이 25.9cm,
일본 교토국립박물관 소장

9
사나게요 회유항아리,
9세기, 높이 25.6cm,
일본 후쿠오카시미술관
소장

나 철鐵로 채색을 입히는 것으로 처음에는 한반도의 영향을 받은 녹유도기가 만들어졌고 7세기 후반에는 중국 당삼채 기법을 받아들여 나라[奈良]삼채가 만들어졌다.도6·7 나라삼채의 대표적인 유물이 정창원正倉院(쇼소인) 삼채이다.

삼채는 본래 중국에서 부장용으로 제작되었지만 나라삼채는 불교 의식용으로 만들어졌으며 이를 위하여 관영 공방까지 운영되었다. 나라삼채는 8세기 후반이 되면 자취를 감추고 삼채 대신 이채二彩나 녹유가 유행하다가 헤이안시대로 들어서면 녹유만이 만들어졌고, 11세기 전반이 되면 사라졌다.도8 채유도기의 대표적인 가마는 일본 중부 아이치[愛知]에 있는 사나게요[猿投窯]이다.도9

회유도기는 식물의 재를 원료로 한 유약을 사용하여 고화도에서 구운 경질도기이다. 8세기 후반부터 스에키에 우연히 나타난 자연유를 적극 응용하면서 발전한 것으로 목이 긴 장경병長頸瓶, 목이 짧은 단경호短頸壺를 비롯하여 다양한 기형이 만들어졌다.

회유도기 가마는 사나게요를 중심으로 한 아이치현과 바로 이웃한 기후[岐阜]의 미노[美濃], 나아가서는 동북 지역까지 널리 퍼졌다. 그러나 11세기 말부터 사나게요가 야마자완[山茶碗]으로 전환하면서 회유도기는 사라지게 된다. 야마자완은 주로 미노 등 혼슈[本州] 중부 지역에서 12세기 이후 제작된 무유도기無釉陶器이다.

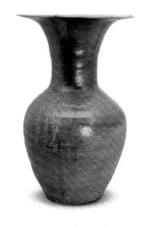

10
비젠야키
'에이세이9년'명꽃병,
1512년, 높이 60.2cm,
일본 정원사
(靜円寺, 죠엔지) 소장

11
야마자완, 13세기,
입지름 16cm,
일본 도쿄국립박물관 소장

## 중세의 도기

일본의 중세는 왕권이 약화되고 쇼군[將軍]을 중심으로 하는 사무라이[武士] 계급이 지배한 가마쿠라[鎌倉]시대(1185~1333)와 무로마치[室町]시대(1333~1573)로 우리나라 고려 후기와 임진왜란 이전 조선 전기에 해당한다. 이 시기 일본 도자는 새로운 도기 생산 체제가 확립되어 스에키의 전통을 이어받은 스에키계 도기와, 자기의 특성을 일부 지닌 자기磁器계 도기 두 계통으로 전개되었다.

스에키계 도기는 환원염 번조에 의한 회흑색 도기와 산화염 번조에 의한 적갈색 도기 두 종류가 있다. 어느 경우든 항아리·독 등 일상 생활용기가 기본을 이루며 독자적인 아름다움을 보여준다. 전자의 대표적인 도기는 이시카와[石川]의 스즈야키[珠洲燒]이고, 후자를 대표하는 도기는 오카야마[岡山]의 비젠야키[備前燒]이다.도10 그러나 자기계 도기의 등장으로 스에키계 도기는 소멸해 갔는데, 비젠야키는 생산 체제의 전환에 성공하여 근세까지 그 전통을 이어갔음에 비해 스즈야키는 그 모습을 감추고 말았다.

자기계 도기는 야마자완계 도기, 야키지메 도기, 시유도기 등 세 방향으로 전개되었다.

야마자완[山茶碗]계 도기는 11세기 말에 모습을 감춘 회유도기를 대신해 등장하였는데, 유약이 없는 일상용 잡기들로 15세기 중엽까지 대량 생산이 계속되어 아이치를 비롯하여 기후·미에

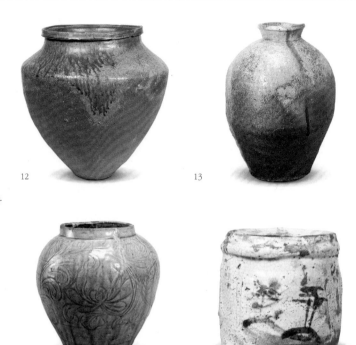

[三重]·시즈오카[静岡] 등에서 약 2000기의 가마터가 알려질 정도로 성행하였다.도11

　　　야키지메[燒締] 도기는 고대의 회유도기 제작 기술을 이어받아 고온에서 구운 유약 없는 도기로 본래는 무유無釉도기이지만 자연유로 장식 효과를 낸 항아리·독 등 여러 기형이 제작되었다. 아이치의 도코나메[常滑], 후쿠이[福井]의 에치젠[越前], 시가[滋賀]의 시가라키[信楽] 등이 대표적인 가마이다.도12·13 생활용기가 주류를 이루었지만 각종 무늬가 그려진 각문호刻文壺도 있고 불경을 담는 경통외용기經筒外容器도 있으며 화장골火葬骨을 담는 장골기蔵骨器로도 만들어졌다.

　　　시유도기는 문자 그대로 유약이 시유된 도기로 세토야키[瀬戸燒]와 미노야키[美濃燒]가 중세 요업의 핵심으로 지목될 정도로

유명하다.도14·15 세토야키는 생활용기부터 불기佛器에 이르기까지 다채로우며, 사이호四耳壺·병·주전자 등 고급 그릇도 구워졌고 무로마치시대에 다도의 발흥과 함께 가라모노[唐物]라 불린 중국산 수입품이 유행하면서 중국 도자 모방품도 만들어졌다. 세토야키는 12세기에 확립된 것으로 생각되고 있다.

## 일본의 다도와 다완

일본 역사에서 근세는 대개 센고쿠[戰國]시대(1467~1573)부터 아즈치·모모야마[安土·桃山]시대(1573~1603)를 거쳐 에도[江戶]시대(1603~1867)까지로 말하지만 일본 도자사에서 근세는 무로마치시대 말기부터 시작된다. 15세기 초부터 일어난 다도茶道가 다도구의 발전을 촉발하면서 일본 도기를 융성하게 했기 때문이다.

일본의 다도는 일본 문화, 일본 정신, 일본 미학의 핵심으로 일본 도자에 끼친 영향은 절대적이다. 차가 일본에 들어온 것은 당나라에 파견된 견당사 시절의 일로, 나라시대부터 왕실과 귀족들이 마시기 시작했고 가마쿠라시대가 되면 선종禪宗의 도입과 함께 선승들의 필수품으로 수입되었다.

그러다 12세기 말에 에이세이[榮西](1141~1215) 선사가 송나라에서 들여온 차 종자를 13세기 들어 마침내 재배하는 데 성공하면서 무인들 사이에서도 차를 마시는 끽다喫茶의 풍습이 일어나《끽다양생기喫茶養生記》같은 저술이 나오기도 했다.

차가 기호음료로 보편화되면서 차 마시기인 '차노유[茶の湯]'의 풍습이 생겨 다회茶會를 열고 좋은 차를 화려하고 값비싼 중국산 다완에 마시는 사치 풍조가 일어났다. 이런 차노유의 호사 취미는 무라타 주코[村田珠光](1422~1502), 다케노 조오[武野紹鷗](1502~1555), 센노리큐[千利休](1522~1591) 3대로 이어지는 오사카 사카이[堺]의 다인들에 의해 제기된 검박한 정신의 '와비차[侘び茶]'로 일대 변화가 일어났다.

'와비[侘び]'란 '사비[寂び]'와 함께 쓸쓸함, 부족함, 불완전한 것을 의미하는 것으로 경직된 완벽함 대신 부족한 듯 여백이 있어야 더 높은 경지에 다다를 수 있다는 것이다. '와비'와 '사비'는 의

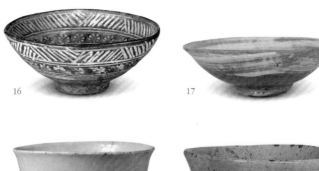

16
미시마다완
(분청사기인화무늬발),
16세기, 입지름 14.7cm,
일본 도쿄국립박물관 소장

17
하케메다완
(분청사기백토귀얄무늬발),
16세기, 입지름 13.4cm,
일본 도쿄국립박물관 소장

18
고모가이다완
(분청사기백토담금발),
16세기, 입지름 13.9cm,
일본 고토미술관 소장

19
이도다완(조질백자발),
16세기, 입지름 15.5cm,
일본 고봉암(孤蓬庵,
고호안) 소장

미가 매우 복합적이어서 간단히 정의 내리기 힘들지만, 대체로 불완전한 것을 의미하여 영어로 옮길 때는 그냥 '와비사비Wabisabi'라고 묶어서 말하고 풀이하여 'incompletion for the completion(완전성을 위한 불완전성)'이라고도 한다.

와비차는 다완에도 일대 변화를 일으켰다. 당시 최고로 치는 다완은 천목天目(텐모쿠)이라고 불리는 검은 빛깔의 송나라 건요建窯의 흑자, 그중에서도 요변천목窯變天目을 제일로 쳤다. 요변천목은 검은 바탕에 푸른 반점이 비치는 환상적인 아름다움이 있다. 그런데 와비차의 다인들은 다완, 물항아리[水指], 꽃병 등 다도구로 비젠, 시가라키의 검박한 생활용기를 선호하였다.

이런 분위기에서 사카이의 상인들은 조선의 막사발에 주목하여 전라도 고흥의 귀얄분청 발, 담금분청 발, 경상도 김해 웅천의 잡기雜器를 들여와 와비차의 다인들을 매료시켰다. 이들은 조선의 지방 가마에서 생산된 이 잡기들을 '고라이다완[高麗茶碗]'이라는 이름으로 칭송하면서 종류에 따라 미시마[三島], 하케메[刷毛目], 고모가이[熊川], 이도[井戶] 등 일본식 이름으로 불렀다.도16~19

다조茶祖로 일컬어지는 센노리큐가 사용했던 것으로 전하는 미시마 다완 역시 조선의 분청사기 인화무늬 발이다. 이런 시대적 분위기에서 일본 근세의 도기는 다양한 발전을 보았다.

때문에 지금도 일본에서는 다완을 가라모노다완[唐物茶碗](중국 다완), 고라이다완(한국 다완), 와모노다완[和物茶碗](일본 다완) 세 종류로 나누어 부르고 있다.

**근세의 도기**

다도의 융성과 함께 일어난 일본 근세의 도기는 규슈 가라쓰[唐津] 일대에서 고려다완을 모방하면서 다양하게 발전하였다. 현재까지 발견된 가라쓰의 가마터는 200곳이 넘는다. 가라쓰야키[唐津燒]는 1592년 명銘이 있는 항아리가 발견된 바 있는데, 각지의 발굴조사를 통해 임진왜란 때 한반도에서 히젠[肥前] 지방(지금의 사가[佐賀]와 나가사키[長崎] 일대)으로 끌려온 사기장들에 의해 그 제작이 본격화된 것으로 생각되고 있다. 가라쓰에서는 등요登窯라는 대규모의 지상식 자기 가마를 도입하여 대량 생산을 시작하여 일본의 요업窯業을 크게 발전시켰으며 서일본에서는 가라쓰모노[唐津物]가 도자기의 대명사가 되었다.

**가라쓰[唐津]** 가라쓰야키는 도기로 분류되기는 하나 처음부터 조선 분청사기 기법에 기초를 두고 이를 일본식으로 변화·발전시킨 것이다. 귀얄분청은 하케메라 했고, 담금분청은 고히키[粉引き]라 했고, 인화분청은 미시마라고 했고, 철화로 무늬를 그린 에가라쓰[繪唐津]는 계룡산 가마의 철화분청과 거의 같다.도20 그리고 여러 기법을 아울러 사용한 것은 조센가라쓰[朝鮮唐津]라고 부른다. 가라쓰의 사기장들은 다기 제작에서도 뛰어난 솜씨를 발휘하여 일본에는 다기는 "첫째 이도[井戸], 둘째 라쿠[樂], 셋째 가라쓰[唐津]"라는 말이 널리 알려져 있다.

가라쓰야키는 생활용기로 많이 만들어졌다. 형태는 아주 소박하고 서민적이며 수수한 멋을 지니고 있으며 우리가 지금 사용하는 거의 모든 그릇 형태를 다 갖추고 있을 정도로 다양하다.

20
에가라쓰 갈대무늬접시,
16세기, 입지름 35.3cm,
일본 문화청 소장

21
세토야키
기세토반통형다완,
16세기, 높이 7.9cm,
입지름 9.9cm,
일본 도쿄국립박물관 소장

　　　이외에도 정유재란 때 끌려간 조선 사기장의 후예들은 각 지방
마다 특색 있는 도기를 만들어냈다. 오이타의 다카토리야키[高取燒],
구마모토의 아가노야키[上野燒], 구마모토의 야쓰시로야키[八代燒],
야마구치의 하기야키[萩燒] 등은 일본 도자사에서 빠지지 않는 이름
난 도자기들로 지금도 그 전통을 이어가고 있다.

　　세토[瀬戸]　세토야키[瀬戸燒]는 무로마치시대 후기부터 종래의 중국
도자 모방품과는 전혀 다른 형태로 만들어지기 시작했다. 그 대표
적인 예가 검은빛의 세토쿠로[瀬戸黒]와 누런 빛깔의 기세토[黃瀬戸]
이다.도21 이러한 새로운 제품이 생겨난 것은 다도의 정신이 바뀌
면서 교토[京都]와 사카이의 유력자들이 종래의 중국 다완보다 조
선 다완을 선호하면서 일어났기 때문으로 생각되고 있다.

　　라쿠[樂]　교토에서는 센노리큐의 지도 아래 조지로[長次郎](?~1589)가
라쿠다완[樂茶碗]을 만들면서 라쿠야키[樂燒]가 탄생했다.도22 라쿠
다완의 시조로 불리는 조지로는 원래 기와를 만드는 장인이었다.
라쿠다완은 물레를 사용하지 않고 손으로 빚어 성형하는 것이 특
징이다. 라쿠야키는 저화도에서 구운 연질연유軟質鉛釉도기에 속한
다. 구로라쿠[黑樂]·아카라쿠[赤樂]로 불리는 두 종류가 있으며 이
채·삼채 작품의 예도 있다. 에도시대로 들어오면 서화와 공예에서

22
라쿠야키 다완, 16세기,
입지름 10.2cm,
일본 후지타미술관 소장

23
시가라키야키 물항아리,
16세기, 높이 14.7cm,
입지름 17.3cm,
일본 도쿄국립박물관 소장

다채로운 재능을 보인 혼아미 코에츠[本阿弥光悦](1558~1637)가 그 풍부한 예술성을 배경으로 자유로이 제작한 라쿠다완이 오늘날 높은 평가를 얻고 있다.

비젠·시가라키 무유도기로 일찍부터 유명했던 비젠야키와 시가라키야키는 항아리·독·스리바치[摺鉢](질그릇으로 된 양념 절구)가 와비차와 함께 새로운 각광을 받게 되었다.도23 다회기茶会記에도 '시가라키 물항아리[信楽水指]'가 언급되어 있다. 본래는 생활용기로 사용되던 것을 다도에 사용한 경우가 많은데 붉은빛에 중후함이 넘치는 것이 매력이다.

**일본의 자기**　일본 자기의 출발은 정유재란 때 조선을 침략한 나베시마 나오시게[鍋島直茂](1537~1618)에게 끌려온 이삼평李參平(?~1655)이 1616년 아리타[有田]의 이즈미야마[泉山]에서 양질의 고령토(백토) 광산을 발견하고 덴구다니[天狗谷] 가마를 열면서 시작되었다는 것이 정설이다. 아리타에는 '도조陶祖 이삼평'의 비가 세워져 있다.도24 아리타 자기는 나베시마 번주의 적극적인 보호 장려책 아래 급속하게 성장했다.
　　초기 아리타 자기는 기술적으로는 한반도의 영향을 받았지만, 당시 중국으로부터 대량으로 수입하고 있었던 명나라 말기 민

24
일본 사가현
스에야마신사의
도조이삼평비

25
고쿠타니
백자채색호리병마름모꼴
무늬접시,
17세기 중엽,
입지름 35.8cm,
일본 오사카시립
동양도자미술관 소장
(사진: 니시카와 시게루)

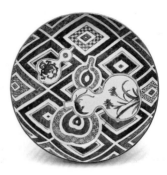

24
일본 사가현
스에야마신사의
도조이삼평비

25
고쿠타니
백자채색호리병마름모꼴
무늬접시,
17세기 중엽,
입지름 35.8cm,
일본 오사카시립
동양도자미술관 소장
(사진: 니시카와 시게루)

요民窯의 청화백자를 지향했으며 1640년대가 되면 청화백자와 채색자기를 번조하기에 이르렀다. 일본에서는 청화백자를 소메츠케[染付], 채색자기는 이로에[色繪]라고 부른다. 아리타 자기는 이곳의 옛 지명을 따서 '히젠 자기'라고도 불리고 있다. 이렇게 시작된 일본의 자기는 주로 채색자기를 만든 고쿠타니[古九谷] 자기, 천황가를 위해서 만든 가키에몬[柿右衛門] 자기, 나베시마 번주를 위해 만든 나베시마[鍋島] 자기, 수출용으로 만든 이마리[伊万里] 자기 등으로 전개되었다.

고쿠타니[古九谷] 17세기 후반부터 18세기 초까지 이시카와의 구타니[九谷]에서 생산되었다고 여겨진 자기로, 19세기의 구타니 자기와 구별하기 위해 고쿠타니라는 이름이 붙었다. 그러나 근래의 고고학 발굴에 따르면 고쿠타니는 히젠 지역에서 만든 초기 채색자기로 생각되고 있다.

고쿠타니의 백자 태토는 아직 정제되지 않았지만 연회에 사용한 큰 접시들은 대담한 조형과 참신한 그림을 보여주고 있다. 무늬는 명나라의 《팔종화보八種画譜》를 적극적으로 도입하였는데 그 중 마름모꼴과 육각형의 구갑龜甲무늬 등 기하학적 무늬가 정교하게 그려져 참신한 인상을 주며 같은 디자인이 한 점도 없을 정도로 다양하다.도25

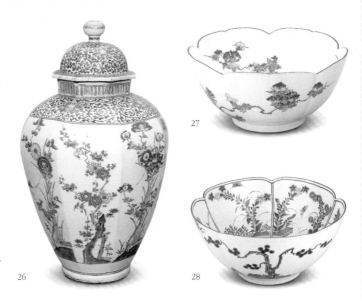

26
가키에몬
백자채색초화무늬
팔각항아리,
17세기, 높이 61.5cm,
일본 이데미쓰미술관 소장

27
가키에몬
백자채색초화무늬발,
17세기, 입지름 23.5cm,
일본 산토리미술관 소장

28
가키에몬
백자채색초화무늬발,
17세기, 입지름 25.0cm,
일본 사가현립박물관 소장

26
27
28

**가키에몬[柿右衛門]** 가키에몬이라는 이름은 일본의 채색자기 발전에 공헌한 초대 사카이다 가키에몬[酒井田柿右衛門](?~1666)에게서 유래한 것으로 본래는 천황가를 위해서 만든 자기를 의미했으나 보통은 아리타에서 수출용으로 만든 고품질의 채색자기를 가리킨다. 가키에몬은 아주 깔끔한 최고급 자기로 중국의 오채五彩자기를 모방한 수출품으로 제작되었기 때문에 국내용 고쿠타니 자기와는 분위기가 크게 다르다.도26~28

1670년대로 들어서면 백자의 태토가 개선되어 유백색을 발하며, 물레로 성형한 후 다시 형틀로 마무리하여 기형에 일그러짐이 없고 밝은 색조의 붉은색으로 꽃무늬, 동물무늬를 섬세하면서 우아한 필치로 정성스럽게 그려넣었다. 17세기 후반부터는 형틀을 이용한 인형도 만들어졌다. 네덜란드동인도회사를 통해 유럽으로 건너간 가키에몬 자기는 1710년 무렵에 유럽에서 최초로 자기 제작에 성공한 독일의 마이센에서 그 모사품이 만들어지기도 하였다.

**나베시마[鍋島]** 나베시마 번주를 위한 일종의 관요로, 청화 안료로 그린 기하학적 무늬가 특징이다.도29·30 나베시마 번주는 자기의 상품적 가치가 높아짐에 따라 1647년 생산 체제의 관리를 강화하고 번藩에서 사용할 전용 생활용품과 공가公家(일본의 문신 귀족들)·쇼군[將軍]·다이묘[大名]에 증정할 양질의 자기를 만들 목적으로 번요藩窯를 열었다. 이에 나베시마 양식의 자기가 탄생하였다.

나베시마 번요는 처음에는 아리타에 있었으나 1675년에 이마리의 오카와치야마[大川內山]로 옮겼다. 분업 체제 아래 최고의 기술과 엄격한 관리로 완벽한 제품을 만들었는데 특히 이로나베시마[色鍋島]라고 불리는 나베시마 채색자기는 세련된 일본풍의 디자인과 함께 관요로서의 품격을 갖추고 있다.

**이마리[伊万里]** 이마리 자기는 규슈 북서부의 항구인 이마리를 통해 수출된 자기를 말한다. 1650년대로 들어서면 아리타·히젠 지역에서 생산된 자기가 이마리를 통해 중동과 유럽에 대량 수출되었다. 네덜란드동인도회사는 본래 중국 경덕진요의 자기를 유럽에 수출해 왔으나 명청 교체기의 전란으로 1659년부터는 입항조차 금지되자 나가사키에 있던 네덜란드동인도회사 상인들이 대체품으로 아리타 자기를 대량으로 주문하였다.

이에 1659년에만 5만여 점의 아리타 자기가 수출되었으며 튀

31
이마리
백자청화봉황무늬접시,
17세기 후반,
입지름 39.3cm,
일본 오사카시립동양
도자미술관 소장
(사진: 무다 하루히코)

32
이마리
백자채색범선인물무늬발,
17~18세기,
입지름 36.8cm,
일본 MOA미술관 소장

르키예의 토프카프궁에만 2000여 점이 소장되어 있다. 첫 수출 뒤 70년 동안 약 700만 점의 아리타 자기가 이마리를 통해 세계 각지로 팔려나갔다고 하며 이때부터 아리타 자기는 이마리야키라고 불렸다.

1650년대에서 1660년대부터 명나라 말기의 것을 모방해 만든 청화백자 반盤인 부용수芙蓉手(후요우데)가 수출용으로 대량 생산되었다. 이런 사정으로 이마리 자기는 일본풍도 조선풍도 아닌 중국풍, 그것도 유럽식 중국풍을 띠고 있으며 일본 내에 전하는 것이 매우 드물어 근대 이후 일본의 박물관들은 유럽에서 이마리 자기를 역수입하기도 했다.

아리타 자기 중 1640년대 이전, 청화백자를 중심으로 한 자기는 '초기 이마리 자기'라고 부르며 소박한 가운데 자유분방한 아름다움이 있다. 1690년 무렵부터 생산이 시작된, 중국 경덕진요의 오채와 금은으로 장식한 채색자기를 본딴 금란수金欄手(긴란데)는 당시 유럽에서 유행하고 있었던 후기 바로크 취미가 반영되어 장식성이 지나칠 정도인데 이를 '고古 이마리 자기'라고 부르고 있다.

이마리 자기 중에는 수입처인 네덜란드동인도회사(Vereenigde Oost-Indische Compagnie)의 약칭인 V.O.C. 마크를 그려넣은 것도 있고, 범선과 서양인을 비롯한 유럽풍의 그림을 그린 것도 있다.도31·32

33
도기채색월매도차항아리,
노노무라 닌세이, 17세기,
높이 30cm,
일본 도쿄국립박물관 소장

34
도기채색봉황무늬사각접시,
오쿠다 에이센, 18세기,
입지름 30.7cm,
일본 도쿄국립박물관 소장

## 에도시대의 도기

17세기 에도시대로 들어서면 교토에서는 라쿠야키와 더불어 아와타구치야키[栗田口燒]와 기요미즈야키[淸水燒]가 만들어졌다. 자기의 발전은 도기의 세계에도 변화를 일으켜 1647년 무렵 노노무라 닌세이[野々村仁淸](1648~1690)가 황실 사찰인 인화사仁和寺(닌나지) 앞에 오무로 가마[御室窯]를 세우고 채색도기를 만들기 시작해 도기의 새로운 시대가 열렸음을 알렸다.

유약 위에 안료로 그림을 그려 굽는 것은 이미 아리타에서 시작된 바 있고 중국에서 수입한 채색자기의 영향을 받은 것으로 보이지만 닌세이의 도기는 뛰어난 창조력과 섬세한 기법으로 황실 취미의 우아하고 화려한 작풍을 보여 궁정에서 큰 인기가 있었다고 한다.도33

그의 제자인 오가타 켄잔[尾形乾山](1663~1743)은 1699년 교토의 북쪽에 가마를 열고 유약 밑에 안료로 그림을 그려 구워내 회화성 높은 작품을 보였다. 특히 그의 형으로 린파[琳派]를 대표하는 화가인 오가타 코린[尾形光琳](1658~1716)의 그림을 그린 작품이 유명하다.

에도시대 말기에는 교토에서 처음으로 자기를 구운 오쿠다 에이센[奧田穎川](1753~1811)을 비롯하여 유명한 장인들이 속속 배출되었다.도34 교야키[京燒]의 전통은 오늘날까지 이어지고 있다.

**일본 자기의 확산**

아리타에서 생산된 자기는 수출로 큰 호황을 누리며 크게 발전했지만 1684년 청나라가 외국 배의 입항을 금지시켰던 천계령遷界令을 해제하면서 다시 중국 자기의 수출이 재개되자 수요가 급격히 줄어들었다. 이에 일본 시장을 겨냥해 청화백자를 중심으로 한 식기 등의 생활용기로 전환하게 되었다. 이로 인해 제품의 가격이 낮아지고 기술이 간소해지면서 획일화도 함께 이루어졌지만, 일반 서민층까지 자기가 보급되는 결과를 가져왔다.

17세기까지만 해도 아리타 이외에 자기를 생산한 곳은 이사카와의 구타니[九谷]와 히로시마[広島]의 히메타니[姫谷] 정도가 알려져 있을 뿐이었다. 이는 자기의 상품 가치에 주목한 나베시마 번주가 자기의 기술이 다른 번에 유출되는 것을 극단적으로 경계하고 엄중히 관리했기 때문이었다.

그러나 기술 유출을 완전히 억제할 수는 없었고, 18세기 초가 되면 규슈 각지에서 자기의 생산이 시작되어 교토에서도 자기 번조가 시작되었다. 18세기 후반에 이르면 일본 각지에서 자기를 생산하는 가마가 번성했다. 그리고 19세기로 들어서면 도기의 명소인 세토의 청화백자가 비약적으로 발전했고, 생산량에서도 자기의 발상지인 아리타를 능가하여 동일본에서는 세토모노[瀬戸物]가 도자기의 대명사가 되었다.

# 참고서목

저술에 참고한 저서와 도록 및 보고서만을 제시하고 논문은
싣지 않았다.

## 저서

강경숙, 《분청사기연구》, 일지사, 1986.
_____, 《한국도자사》, 일지사, 1989.
_____, 《한국 도자사의 연구》, 시공사, 2000.
_____, 《한국 도자기 가마터 연구》, 시공사, 2005.
_____, 《한국 도자사》, 예경, 2012.
강대규·김영원, 《도자공예》한국 미의 재발견 9, 솔출판사,
    2005.
권병탁, 《전통도자기의 생산과 수요》, 영남대학교출판부,
    1993.
김영원, 《조선시대 도자기》, 서울대학교출판부, 2003.
김윤정 외, 《한국 도자사전》, 경인문화사, 2015.
김재열, 《백자·분청사기》 전2권, 예경, 2000.
김정기, 《미의 나라 조선: 야나기, 아사카와 형제, 헨더슨의
    도자 이야기》, 한울아카데미, 2011.
마가렛 메들리 저, 김영원 역, 《중국 도자사》, 열화당, 1986.
마시구이(馬希桂) 저, 김재열 역, 《중국의 청화자기》,
    학연문화사, 2014.
명지대학교 대학원 미술사학과 도자사 전공, 《한국 문화 속의
    도자기》, 눌와, 2016.
방병선, 《조선후기 백자 연구》, 일지사, 2000.
_____, 《왕조실록을 통해 본 조선 도자사》,
    고려대학교출판부, 2005.
_____, 《중국 도자사 연구》, 경인문화사, 2012.
_____, 《도자기로 보는 조선왕실 문화》, 민속원, 2016.
송재선, 《우리나라 도자기와 가마터》, 동문선, 2003.
송찬식, 《이조후기 수공업에 관한 연구》, 서울대학교 출판부,
    1987.
아사카와 다쿠미 저, 심우성 역, 《조선의 소반·조선 도자
    명고》, 학고재, 1996.
야나기 무네요시 저, 이길진 역, 《조선과 그 예술》,
    신구문화사, 1994.
유홍준·윤용이, 《알기 쉬운 한국도자사》, 학고재, 2001.
윤용이, 《한국도자사연구》, 문예출판사, 1993.
_____, 《아름다운 우리 도자기》, 학고재, 1996.
_____, 《우리 옛 도자기의 아름다움》, 돌베개, 2007.
_____, 《아름다운 우리 찻그릇》, 한국차인연합회, 2011.
정상기, 《충청지역 도자 연구》, 서경문화사, 2006.
정양모, 《한국의 도자기》, 문예출판사, 1991.

_____, 《한국 도자 감정》 전3권, 국민대학교 출판부, 2021.
진흥섭, 《청자와 백자》, 세종대왕기념사업회, 1999.
최건·장기훈·이정용, 《한눈에 보는 백자》,
    한국공예·디자인문화진흥원, 2014.
한일문화교류기금 한일관계사학회, 《한·일 도자문화의
    교류양상》, 경인문화사, 2005.

## 도록 및 보고서

경기도박물관·국립중앙박물관, 《경기도 광주 중앙관요 요지
    지표조사보고서》, 경기도박물관·국립중앙박물관,
    2000.
경기도박물관, 《경기도 광주 관요 종합분석 보고서》,
    경기도박물관, 2008.
경기도자박물관, 《조선철화백자전》, 경기도자박물관, 2008.
_____, 《조선왕실 출토품으로 본 조선 도자》,
    경기도자박물관, 2008.
_____, 《분원백자전》 전2권, 경기도자박물관, 2009.
_____, 《분청사기 가마터 조사현황》, 경기도자박물관, 2010.
_____, 《한국의 옹기전》, 경기도자박물관, 2010.
_____, 《백자에 담긴 삶과 죽음》, 경기도자박물관, 2019.
고려대학교박물관, 《도자기명품도록》, 고려대학교박물관,
    1989.
국립고궁박물관, 《백자 달항아리》, 눌와, 2005.
_____, 《조선왕실 아기씨의 탄생》, 국립고궁박물관, 2018.
_____, 《신 왕실도자》, 국립고궁박물관, 2020.
국립공주박물관, 《계룡산 분청사기: 백토에 핀 철화의 향연》,
    국립공주박물관, 2008.
국립광주박물관, 《전남지방 도요지 조사보고: 영암, 해남,
    무안》, 국립광주박물관, 1986.
_____, 《전남지방 도요지 조사보고(III) 고흥 운대리》,
    국립광주박물관, 1991.
_____, 《무등산 충효동 가마터》, 국립광주박물관, 1993.
_____, 《전남지방 도요지 조사보고(IV)》, 국립광주박물관,
    1995.
_____, 《고흥 운대리 분청사기 도요지》, 국립광주박물관,
    2002.
_____, 《무등산 분청사기》, 국립광주박물관, 2013.
국립대구박물관, 《우리 문화속의 중국 도자기》,
    국립대구박물관, 2004.
국립문화재연구소, 《서삼릉태실》, 국립문화재연구소, 1999.
_____, 《우리나라 전통 무늬 2: 도자기》, 눌와, 2008.
국립중앙박물관, 《동원선생수집문화재: 조선시대 도자》,
    국립중앙박물관, 1981.
_____, 《조선시대 문방제구》, 국립중앙박물관, 1992.
_____, 《광주 충효동 요지: 분청사기·백자가마 퇴적층 조사》,
    국립중앙박물관, 1992.
_____, 《광주군 도마리 백자요지 발굴조사보고서》,
    국립중앙박물관, 1995.
_____, 《계룡산 도자기》, GNA 커뮤니케이션, 2007.
_____, 《백자 항아리》, 국립중앙박물관, 2010.

_____,《삶과 죽음의 이야기: 조선 묘지명》, 국립중앙박물관,
　　　2011.

_____,《조선 청화, 푸른빛에 물들다》, 국립중앙박물관,
　　　2014.

국립중앙박물관 미술부,《국립중앙박물관 소장 중국도자》,
　　　예경, 2007.

국립해양문화재연구소,《고려 바다의 비밀: 800년 전
　　　해상교류의 흔적》, 국립해양문화재연구소, 2022.

리움미술관,《조선의 백자, 군자지향》, 리움미술관, 2023.

명지대학교박물관,《백자제기, 禮와 藝가 만나다》,
　　　명지대학교박물관, 2010.

부여문화원,《나의 순백자 사랑》, 부여문화원, 2018.

삼성미술관 리움,《삼성미술관(Leeum) 소장품 선집:
　　　고미술》, 삼성미술관 리움, 2004.

서울역사박물관,《서울의 도요지와 도자기》, 서울역사박물관,
　　　2006.

_____,《조선의 도자기》, 서울역사박물관, 2008.

_____,《아스팔트 아래 운종가》, 서울역사박물관, 2012.

선문대학교박물관,《선문대학교박물과 명품도록 I:
　　　도자기편》, 선문대학교박물관, 2000.

세계도자기엑스포,《조선도자 500년전》, 세계도자기엑스포,
　　　2003.

_____,《조선관요와 지방백자》, 세계도자기엑스포, 2005.

이화여자대학교박물관,《분청사기: 부안 우동리요 출토품》,
　　　이화여자대학교박물관, 1984.

_____,《광주조선백자요지 발굴조사보고서: 번천리 5호,
　　　선동리 2·3호》, 이화여자대학교박물관, 1985.

_____,《조선백자항아리》, 이화여자대학교박물관, 1985.

_____,《도요지 발굴 성과 20년》, 이화여자대학교박물관,
　　　2001.

_____,《조선백자요지 발굴조사보고전: 광주 우산리 9호
　　　요지 발굴조사보고서》, 이화여자대학교박물관, 1993.

_____,《광주 분원리요 청화백자》, 이화여자대학교박물관,
　　　1994.

_____,《조선백자》, 이화여자대학교박물관, 2015.

이화여자대학교박물관·경기도 광주시,《조선시대 마지막 관요
　　　광주 분원리 백자요지》, 이화여자대학교박물관, 2006.

_____,《광주 번천리 9호 조선백자요지》,
　　　이화여자대학교박물관, 2007.

정양모,《국보 8: 백자·분청사기》, 예경산업사, 1983.

정양모 감수,《백자》한국의 미 2, 중앙일보사, 1978.

_____,《분청사기》한국의 미 3, 중앙일보사, 1979.

조선관요박물관,《조선 도자수선》, 세계도자기엑스포, 2002.

_____,《광주의 조선도자요지-광주시 내 조선시대 자기요지
　　　분포현황》, 조선관요박물관, 2004.

한국민족미술연구소,《간송문화 20: 조선백자》, 1981.

한국고고미술연구소,《동원이홍근수집명품선: 도자편》,
　　　1997.

한국정신문화연구원,《한국백자도요지》, 1986.

해강도자미술관,《해강도자미술관》, 홍익기획, 1990.

_____,《광주의 백자요지 I》, 해강도자미술관, 1992.

_____,《광주 우산리 백자요지》, 해강도자미술관, 1995.

_____,《광주 우산리 백자요지 II: 17호 백자요지

시굴조사보고서》, 해강도자미술관, 1999.

_____,《광주 건업리 조선백자 요지: 건업리 2호 가마유적
　　　발굴조사 보고서》, 해강도자미술관, 2000.

호남문화재연구원,《고창 용산리요지》, 호남문화재연구원,
　　　2004.

호림박물관,《호림박물관명품선집 I》, 성보문화재단, 1999.

_____,《호림박물관 소장 조선백자명품전》, 성보문화재단,
　　　2003.

_____,《호림박물관 소장 분청사기명품전》, 성보문화재단,
　　　2004.

_____,《호림박물관 소장 국보전》, 성보문화재단, 2006.

_____,《분청사기제기》, 성보문화재단, 2010.

_____,《백자호》전2권, 성보문화재단, 2014.

호암미술관,《조선백자전 I》, 삼성미술문화재단, 1983.

_____,《조선백자전 II》, 삼성미술문화재단, 1985.

_____,《조선백자전 III》, 삼성미술문화재단, 1987.

_____,《조선전기국보전》, 삼성문화재단, 1996.

_____,《호암미술관 명품도록 I: 고미술 1-도자기》,
　　　삼성미술문화재단, 1996

_____,《분청사기명품전》, 삼성미술문화재단, 1996.

_____,《조선후기국보전》, 삼성문화재단, 1998.

_____,《분청사기명품전 II》, 삼성미술문화재단, 2001.

## 일문 서적

《世界陶磁全集》第14 李朝篇, 河出書房新社, 1956.

《世界陶磁全集》第19 李朝, 小學館, 1980.

《李朝乃陶磁》, 中央公論社, 1974.

高麗美術館,《朝鮮王朝の青花白磁「李朝染付」》, 高麗美術館,
　　　1991.

田中豊太郎,《三島》陶瓷大系 30, 平凡社, 1976.

MOA美術館,《心のやきもの: 朝鮮時代の陶磁》,
　　　読売新聞大阪本社, 2002.

大阪市立東洋陶磁美術館,《安宅コレクション名陶展:
　　　高麗·李朝》, 日本經濟新聞社, 1980.

_____,《李朝陶瓷 500年の美》, 大阪市美術振興協, 1987.

_____,《牧丹の意匠展》, 大阪市立東洋陶磁美術館, 1990.

_____,《粉青沙器》, 大阪市立東洋陶磁美術館, 1996.

_____,《優艶の色·質朴のかたち:
　　　李秉昌コレクション韓国陶磁の美》,
　　　大阪市美術振興協会, 1999.

_____,《東洋陶磁の展開》, 大阪市立東洋陶磁美術館, 1999.

_____,《朝鮮時代の青花》, 大阪市立東洋陶磁美術館, 1999.

_____,《淺川伯敎·巧兄弟の心と眼: 朝鮮時代の美》,
　　　美術館連絡協議会, 2011.

李秉昌,《韓国美術蒐選-李朝陶磁》, 東京大学出版会, 1978.

淺川巧,《淺川巧全集》, 草風館, 1996.

## 57장 지방 가마와 도기

백자철화호학무늬항아리, 17세기 후반~18세기 전반, 높이 30.1cm,
일본 오사카시립동양도자미술관 소장
(스미토모 그룹 기증/아타카컬렉션)(사진: 무다 도모히로)

1 백자철화운룡무늬항아리도편(가평 하판리 가마터 출토),
17세기 후반, 경기도자박물관 소장
2 백자철화매조무늬항아리, 17세기 후반~18세기 전반,
높이 29.9cm, 일본 오사카시립동양도자미술관 소장
(이병창 기증품)(사진: 무다 하루히코[六田春彦])
3 백자동화호작무늬항아리, 18세기, 높이 28.7cm,
일본 일본민예관 소장(사진: 국외소재문화재재단)
4 백자철화물고기무늬병, 17세기 후반, 높이 17.6cm, 개인 소장
(사진: 최중화)
5 백자철화갈대무늬병, 18세기, 높이 20.6cm, 개인 소장
6 백자철화초화무늬병 일괄, 17세기 후반, 높이 최대 34cm,
호림박물관 소장
7 백자철화초화무늬항아리, 17세기 후반, 높이 14.8cm, 개인 소장
8 백자철화초화무늬주구항아리, 17세기 후반, 높이 14.5cm,
개인 소장
9 백자동화국화무늬항아리, 19세기, 높이 12.8cm,
국립중앙박물관 소장(이건희 기증품)
10 백자동화일월연운무늬항아리, 19세기, 높이 20.1cm,
부산박물관 소장
11 백자청화포도무늬항아리, 19세기 후반, 높이 25.4cm,
일본 일본민예관 소장(사진: 국외소재문화재재단)
12 백자청화국화무늬항아리, 19세기 후반, 높이 28.7cm,
국립중앙박물관 소장
13 백자항아리, 19세기, 높이 33cm, 부여문화원 소장
14 백자항아리, 19세기, 높이 40.5cm, 국립민속박물관 소장
15 해주요 백자청화철화물고기무늬항아리, 20세기 초, 높이 80cm,
북촌미술관 소장
16 해주요 백자청화철화물고기무늬항아리, 20세기 초,
높이 69.5cm, 부여문화원 소장
17 해주요 백자청화철화국화무늬항아리, 20세기 초, 높이 59.5cm,
국립민속박물관 소장
18 해주요 백자청화초화무늬항아리, 20세기 초, 높이 45cm,
국립민속박물관 소장
19 회령요 항아리, 20세기 초, 크기 미상, 호림박물관 소장
20 회령요 항아리, 20세기 초, 높이 24.2cm, 국립중앙박물관 소장
(이홍근 기증품)
21 흑자편병, 15세기 후반~16세기 전반, 높이 23cm,
국립중앙박물관 소장
22 흑자병, 16세기, 높이 19.5cm, 국립중앙박물관 소장
23 오지항아리, 19세기, 높이 16.3cm, 국립중앙박물관 소장
24 오지주전자, 19세기, 높이 11.7cm, 국립중앙박물관 소장
25 석간주단지, 19세기, 높이 19.9cm, 국립중앙박물관 소장
(유강열 기증품)
26 석간주각항아리, 18세기, 높이 34.5cm, 국립중앙박물관 소장
(이홍근 기증품)
27 도기태항아리 일괄(태종), 14세기 후반~15세기 전반,
외항아리(왼쪽) 높이 56cm, 국립고궁박물관 소장
28 물항아리, 13세기, 높이 79.8cm, 국립태안해양유물전시관 소장
29 도기항아리, 15세기, 높이 66cm, 연세대학교박물관 소장
30 전라도 옹기항아리, 20세기, 높이 140cm, 개인 소장
31 경상도 옹기항아리, 20세기, 높이 75cm, 개인 소장
32 경기도 푸레독, 20세기, 높이 100cm, 국립민속박물관 소장
33 제주도 옹기항아리, 20세기, 높이 67.5cm,
제주민속자연사박물관 소장

## 부록 1 중국 도자사의 흐름

1 중국 주요 가마터 지도(《국립중앙박물관 소장 중국도자》
(예경, 2007) 참조)
2 채도물고기무늬발, 앙소문화, 입지름 31.5cm,
중국 중국국가박물관 소장
3 흑도귀항아리, 용산문화, 높이 22cm, 중국 중국국가박물관 소장
4 홍도항아리, 흥산문화, 높이 41cm,
중국 요녕성문물고고연구소 소장
5 회도귀항아리, 상, 높이 34.5cm,
중국 중국사회과학원고고연구소 소장
6 백도번개무늬뢰(罍), 상, 높이 33.2cm, 미국 프리어갤러리 소장
7 회유준(尊), 서주 후기, 높이 40.5cm, 중국 광동성박물관 소장
8 회도가채항아리, 전국시대 중후기, 높이 53.2cm, 중국 북경대학
새클러고고학과예술박물관 소장
9 병마용갱 1호갱, 중국 섬서성 서안시
10 회도가채용(俑), 후한 후기, 높이 55cm,
중국 중국국가박물관 소장
11 회유귀항아리, 전한, 높이 35.5cm, 일본 이데미쓰미술관 소장
12 청자계수호, 남북조, 높이 48cm,
일본 오사카시립동양도자미술관 소장
(스미토모 그룹 기증/아타카컬렉션)
13 흑유계수호(공주 수촌리 출토), 남북조, 높이 20.8cm,
국립공주박물관 소장
14 청자양모양명기(원주 법천리 출토), 남북조, 높이 13cm,
국립중앙박물관 소장
15 형주요 백자물병, 당, 높이 17.5cm, 대만 고궁박물원 소장
16 당삼채낙타, 당, 높이 78cm, 국립중앙박물관 소장
17 월주요 청자귀항아리, 오대, 높이 33.4cm,
일본 오사카시립동양도자미술관 소장
(스미토모 그룹 기증/아타카컬렉션)(사진: 무다 도모히로)
18 요주요 청자모란넝쿨무늬주전자, 송, 높이 29cm,
일본 도쿄국립박물관 소장
19 여요 청자병, 송, 높이 24.8cm, 영국 영국박물관 소장
20 관요 청자각병, 송, 높이 21cm,
일본 오사카시립동양도자미술관 소장
(스미토모 그룹 기증/아타카컬렉션)(사진: 무다 도모히로)
21 정요 백자주전자, 송, 높이 16cm, 일본 도쿄국립박물관 소장
22 가요 완, 송, 입지름 19.9cm, 영국 영국박물관 소장
23 균요 월백유홍반접시, 송, 입지름 18.5cm, 영국 영국박물관 소장
24 자주요 백유흑화모란넝쿨무늬매병, 송, 높이 32.7cm,
국립중앙박물관 소장
25 건요 천목다완, 송, 입지름 12.2cm,
일본 오사카시립동양도자미술관 소장
(스미토모 그룹 기증/아타카컬렉션)(사진: 무다 도모히로)
26 길주요 천목다완, 송, 입지름 14.7cm,
일본 오사카시립동양도자미술관 소장
(스미토모 그룹 기증/아타카컬렉션)(사진: 니시카와 시게루)
27 용천요 청자음각모란무늬꽃병, 원, 높이 45.2cm,
국립중앙박물관 소장
28 경덕진요 청백자양각봉황무늬주전자, 원, 높이 24.2cm,
국립중앙박물관 소장
29 백자청화'지정11년'명용무늬상이병, 1351년, 높이 63.5cm, 영국
영국박물관 소장
30 백자청화넝쿨운룡무늬병, 명(영락 연간), 높이 42cm,
일본 마쓰오카미술관 소장
31 백자유리홍파초무늬주전자, 명 15세기, 높이 32.5cm,
일본 마쓰오카미술관 소장
32 백자오채인물꽃나비무늬접시, 명, 입지름 14.1cm,
국립중앙박물관 소장
33 백자분채모란무늬병, 청(옹정 연간), 높이 51.1cm,

일본 도쿄국립박물관 소장
34 백자법랑오채화조무늬병, 청(강희 연간), 높이 43.6cm, 개인 소장
35 덕화요 백자관음보살좌상, 청, 높이 26.5cm,
    대만 고궁박물원 소장
36 백자청화매화무늬병, 청(강희 연간), 높이 44.7cm, 개인 소장
37 백자유리홍물고기무늬발, 청(옹정 연간), 입지름 22.3cm,
    일본 우메자와기념관 소장
38 백자투채괴석꽃무늬완, 청, 입지름 17.8cm, 국립중앙박물관 소장
39 백자홍지오채모란무늬완, 청, 입지름 11.8cm,
    국립중앙박물관 소장
40 백자황유청화운룡무늬완, 청, 입지름 13.2cm,
    국립중앙박물관 소장

---

## 부록 2 일본 도자사의 흐름

1  조몬 원통형토기, 조몬시대, 높이 67cm,
   일본 아이치현도자자료관 소장
2  야요이 독, 야요이시대 후기(1~3세기), 높이 14.5cm,
   일본 도쿄국립박물관 소장
3  하지키 항아리, 고훈시대, 높이 19.5cm,
   일본 도쿄국립박물관 소장
4  하니와, 고훈시대, 높이 137.5cm, 일본 나라국립박물관 소장
5  스에키 일괄, 고훈시대(6세기), 일본 도쿄국립박물관 소장
6  삼채항아리, 8세기, 높이 13.7cm, 일본 규슈국립박물관 소장
7  삼채다구병, 8세기, 높이 36.2cm,
   일본 약사사(薬師寺, 야쿠시지) 소장
8  녹유경통외용기, 11세기, 높이 25.9cm,
   일본 교토국립박물관 소장
9  사나게요 회유항아리, 9세기, 높이 25.6cm,
   일본 후쿠오카시미술관 소장
10 비젠야키 '에이세이9년'명꽃병, 1512년, 높이 60.2cm,
   일본 정원사(静円寺, 죠엔지) 소장
11 야마자완, 13세기, 입지름 16cm, 일본 도쿄국립박물관 소장
12 도코나메야키 독, 14세기, 높이 60.5cm, 개인 소장
13 시가라키야키 항아리, 15세기, 높이 42.3cm,
   일본 MOA미술관 소장
14 세토야키 황유모란넝쿨무늬항아리, 14세기, 높이 27.1cm,
   일본 도쿄국립박물관 소장
15 미노야키 물항아리, 16세기, 높이 16.9cm,
   일본 고세츠미술관 소장
16 미시마다완(분청사기인화무늬발), 16세기, 입지름 14.7cm,
   일본 도쿄국립박물관 소장
17 하케메다완(분청사기백토귀얄무늬발), 16세기, 입지름 13.4cm,
   일본 도쿄국립박물관 소장
18 고모가이다완(분청사기백토담금발), 16세기, 입지름 13.9cm,
   일본 고토미술관 소장
19 이도다완(조질백자발), 16세기, 입지름 15.5cm,
   일본 고봉암(孤蓬庵, 고호안) 소장
20 에가라쓰 갈대무늬접시, 16세기, 입지름 35.3cm,
   일본 문화청 소장
21 세토야키 기세토반통형다완, 16세기, 높이 7.9cm, 입지름
   9.9cm, 일본 도쿄국립박물관 소장
22 라쿠야키 다완, 16세기, 입지름 10.2cm, 일본 후지타미술관 소장
23 시가라키야키 물항아리, 16세기, 높이 14.7cm, 입지름 17.3cm,
   일본 도쿄국립박물관 소장
24 일본 사가현 스에야마신사의 도조이삼평비
25 고쿠타니 백자채색호리병마름모꼴무늬접시, 17세기 중엽,
   입지름 35.8cm, 일본 오사카시립동양도자미술관 소장
   (사진: 니시카와 시게루)
26 가키에몬 백자채색초화무늬팔각항아리, 17세기, 높이 61.5cm,

일본 이데미쓰미술관 소장
27 가키에몬 백자채색초화무늬발, 17세기, 입지름 23.5cm,
    일본 산토리미술관 소장
28 가키에몬 백자채색초화무늬발, 17세기, 입지름 25.0cm,
    일본 사가현립박물관 소장
29 나베시마 백자청화매화무늬접시, 18세기, 입지름 30.1cm,
    국립중앙박물관 소장
30 나베시마 백자채색매듭무늬접시, 18세기 전반, 입지름 20.3cm,
    일본 오사카시립동양도자미술관 소장(사진: 무다 도모히로)
31 이마리 백자채색봉황무늬접시, 17세기 후반, 입지름 39.3cm,
    일본 오사카시립동양도자미술관 소장(사진: 무다 하루히코)
32 이마리 백자채색범선인물무늬발, 17~18세기, 입지름 36.8cm,
    일본 MOA미술관 소장
33 도기채색월매도차항아리, 노노무라 닌세이, 17세기, 높이 30cm,
    일본 도쿄국립박물관 소장
34 도기채색봉황무늬사각접시, 오쿠다 에이센, 18세기,
    입지름 30.7cm, 일본 도쿄국립박물관 소장

유홍준

1949년 서울에서 태어났다. 서울대학교 미학과를 졸업하고, 홍익대학교 대학원 미술사학과 석사학위, 성균관대학교 대학원 동양철학과(예술철학 전공) 박사학위를 받았다. 1981년 동아일보 신춘문예 미술평론으로 등단한 뒤 미술평론가로 활동하며 민족미술인협의회 공동대표, 제1회 광주비엔날레 커미셔너 등을 지냈다.
영남대학교 교수 및 박물관장, 명지대학교 교수 및 문화예술 대학원장, 문화재청장을 역임했다. 현재 명지대학교 미술사학과 교수를 정년퇴임한 후 석좌교수로 있으며, 명지대학교 한국미술사연구소장을 맡고 있다.
평론집으로《다시, 현실과 전통의 지평에서》, 답사기로《나의 문화유산 답사기》(전20권), 미술사 저술로《조선시대 화론 연구》,《화인열전》(전2권),《완당평전》(전3권),《유홍준의 미를 보는 눈》(국보순례》,《명작순례》,《안목》전3권),《유홍준의 한국미술사 강의》(전6권),《김광국의 석농화원》(공역),《추사 김정희》등이 있다. 간행물윤리위 출판저작상(1998), 제18회 만해문학상(2003) 등을 수상했다.

유홍준의 한국미술사 강의 5

조선: 도자

| | |
|---|---|
| 초판 1쇄 발행 | 2023년 10월 20일 |
| 초판 2쇄 발행 | 2023년 11월 6일 |
| | |
| 지은이 | 유홍준 |
| | |
| 펴낸이 | 김효형 |
| 펴낸곳 | (주)눌와 |
| 등록번호 | 1999. 7. 26. 제10-1795호 |
| 주소 | 서울시 마포구 월드컵북로16길 51, 2층 |
| 전화 | 02 3143 4633 |
| 팩스 | 02 3143 4631 |
| 페이스북 | www.facebook.com/nulwabook |
| 인스타그램 | www.instagram.com/nulwa1999 |
| 블로그 | blog.naver.com/nulwa |
| 전자우편 | nulwa@naver.com |
| 편집 | 김선미, 김지수, 임준호 |
| 디자인 | 엄희란 |
| | |
| 책임편집 | 김지수 |
| 표지·본문 디자인 | 엄희란 |
| | |
| 제작진행 | 공간 |
| 인쇄 | 더블비 |
| 제본 | 대흥제책 |

ⓒ유홍준, 2023

ISBN 978-89-90620-43-9 세트
      979-11-89074-61-6  04600